CW00501706

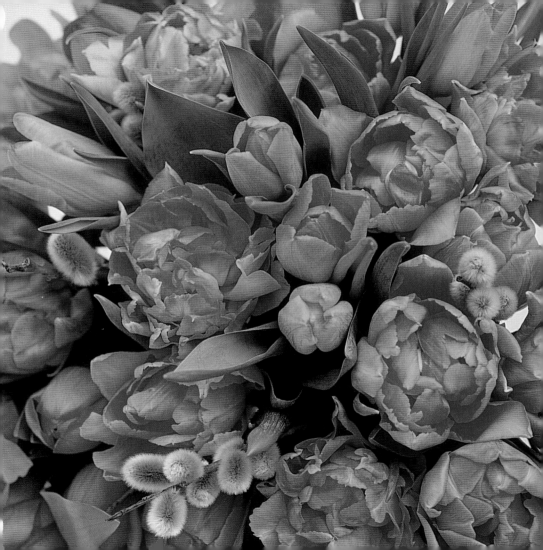

THE PEPIN PRESS | AGILE RABBIT EDITIONS

Graphic Themes & Pictures

1000 Decorated Initials
Graphic Frames
Images of the Human Body
Geometric Patterns
Menu Designs
Classical Border Designs
Signs & Symbols
Bacteria And Other Micro
Organisms
Occult Images
Erotic Images & Alphabets
Fancy Alphabets
Mini Icons
Graphic Ornaments
Compendium of Illustrations
5000 Animals
Teknological

Styles (Historical)

Early Christian Patterns
Byzanthine
Romanesque
Gothic
Mediæval Patterns
Renaissance
Baroque
Rococo
Patterns of the 19th Century
Art Nouveau Designs
Fancy Designs 1920
Patterns of the 1930s
Art Deco Designs

Styles (Cultural)

Chinese Patterns
Ancient Mexican Designs
Japanese Patterns
Traditional Dutch Tile Designs
Islamic Designs
Persian Designs
Turkish Designs
Elements of Chinese
 & Japanese Design
Arabian Geometric Patterns

Textile Patterns

Batik Patterns
Weaving Patterns
Lace
Embroidery
Ikat Patterns
Indian Textile Prints
Indian Textiles

Folding & Packaging

How To Fold
Folding Patterns
 for Display & Publicity
Structural Package Designs
Mail It!
Special Packaging

Miscellaneous

Floral Patterns
Astrology
Historical & Curious Maps
Atlas of World Mythology
Wallpaper Designs
Watercolour Patterns

Photographs

Fruit
Vegetables
Body Parts
Male Body Parts
Body Parts in Black & White
Images of the Universe
Rejected Photographs
Flowers

Web Design

Web Design Index 1
Web Design Index 2
Web Design Index 3
Web Design Index 4
Web Design Index 5
Web Design Index 6
Web Design by Content

More titles in preparation. In
addition to the Agile Rabbit
series of book +CD-ROM sets,
The Pepin Press publishes a wide
range of books on art, design,
architecture, applied art, and
popular culture.

Please visit www.pepinpress.com
for more information

COLOPHON

Copyright book © 2005 Pepin van Roojen
Copyright images © IBC
All rights reserved.

The Pepin Press | Agile Rabbit Editions
P.O. Box 10349
1001 EH Amsterdam, The Netherlands

Tel +31 20 420 20 21
Fax +31 20 420 11 52
mail@pepinpress.com
www.pepinpress.com

Design & text by Pepin van Roojen

Picture research & layout pages 30–352
by Femke van Eijk

Translations: LocTeam, Barcelona (Spanish, Italian,
Portuguese, French, and German) and TheBigWord,
Leeds (Japanese, Chinese and Russian)

ISBN
English (International) Edition 90 5768 070 X
French Edition 90 5768 084 X
German Edition 90 5768 083 1

10 9 8 7 6 5 4 3 2
2010 09 08 07 06

Manufactured in Singapore

CONTENTS

Free CD-Rom in the inside back cover

3

FLOWER BULBS

Bulb flowers form a large and distinctive type and are among the most popular flowers in the world with such classic favourites as the iris, dahlia, anemone, begonia and so forth. Best known of all is perhaps the tulip, of which some 3,000 different types and colours are available. Broadly speaking, there are two main groups of flower bulbs: those that are planted in the autumn to flower in the spring, and those that are planted in the spring to flower in the summer. Spring-flowering bulbs are winter-hardy and can stay in the ground year after year. With some exceptions, however, summer-flowering bulbs must be dug up after blooming to be stored indoors during the winter.

Apart from their obvious function of bringing colour and atmosphere to homes and gardens, flowers are an important source of inspiration for artists and designers. Floral patterns and ornaments have been used throughout history all over the world. And for many centuries, floral prints have been used to decorate wall coverings, furnishing textiles and clothes. However, on a more abstract level, flowers can also evoke amazing combinations of colours, shapes and textures that can help designers develop their ideas.

This book contains more than 300 pictures of flowers from the International Flower Bulb Centre (IBC) in Holland. All the images are stored on the enclosed free CD-ROM and are ready to use for professional quality printed media and web page design.
The pictures can also be used to produce postcards, either on paper or digitally, or to decorate your letters, flyers, etc. They can be imported directly from the CD into most design, image-manipulation, illustration, word-processing and e-mail programs. Some programs will allow you to access the images directly; in others, you will first have to create a document, and then import the images. Please consult your software manual for instructions.

On pages 22-29 you will find a complete list of all the flowers reproduced in this book. The names of the files on the CD-ROM correspond with the page numbers in this book. The CD-ROM comes free with this book, but is not for sale separately.

For non-professional applications, single images can be used free of charge. The images cannot be used for any type of commercial or otherwise professional application – including all types of printed or digital publications – without prior permission from The Pepin Press / Agile Rabbit Editions. Please note that in all instances, the following credit line must be included: IBC / The Pepin Press, Amsterdam.

The files on the CD-ROM are of a high quality, and sufficient in size for most applications. When needed, larger files can be ordered.

For inquiries about permissions:
mail@pepinpress.com
Fax +31 20 4201152

THE PEPIN PRESS / AGILE RABBIT EDITIONS
The Pepin Press / Agile Rabbit Editions book and CD-ROM sets offer a wealth of visual information and ready-to-use material for creative people. We publish various series as part of this line: graphic themes and pictures, photographs, packaging, web design, textile patterns, styles as defined by culture and the historical epochs that have generated a distinctive ornamental style. A list of available and forthcoming titles can be found at the beginning of this book. Many more volumes are being readied for publication, so we suggest you check our website from time to time for new additions.

BULBES À FLEUR

Les fleurs à bulbes forment une grande famille caractéristique et figurent parmi les fleurs les plus appréciées dans le monde avec, entre autres, des classiques comme l'iris, le dahlia, l'anémone, le bégonia, etc. La plus connue de toutes est sans doute la tulipe, dont on trouve quelques 3000 types et couleurs différents.
Grosso modo, il existe deux principaux groupes de bulbes à fleurs: les bulbes plantés en automne pour fleurir au printemps et les bulbes plantés au printemps pour fleurir en été. Les bulbes donnant des fleurs au printemps sont résistants au climat hivernal et peuvent rester en terre d'une année sur l'autre. À quelques exceptions près, les bulbes donnant des fleurs en été doivent être déterrés après floraison et stockés à l'intérieur pendant l'hiver.

Hormis leur vocation à donner de la couleur et à créer une ambiance dans les maisons et jardins, les fleurs constituent une source d'inspiration considérable pour les artistes et les créateurs. Les motifs et ornements floraux ont été utilisés tout au long de l'histoire et aux quatre coins du monde. Par ailleurs, depuis plusieurs siècles, les imprimés à fleurs servent à décorer les revêtements muraux, les tissus d'ameublement et les vêtements. À un niveau plus abstrait, les fleurs peuvent susciter des combinaisons de couleurs, formes et textures étonnantes permettant aux créateurs de développer leurs idées.

Cet ouvrage contient plus de 300 illustrations de fleurs issues de l'IBC (International Flower Bulb Centre) en Hollande. Toutes les images sont stockées sur le CD-ROM gratuit inclus et permettent la réalisation d'impressions de qualité professionnelle et la création de pages Web. Elles permettent également de créer des cartes postales, aussi bien sur papier que virtuelles, ou d'agrémenter vos courriers, prospectus et autres. Vous pouvez les importer directement à partir du CD dans la plupart des applications de création, manipulation graphique, illustration, traitement de texte et messagerie. Certaines applications permettent d'accéder directement aux images, tandis qu'avec d'autres, vous devez d'abord créer un document, puis y importer les images. Veuillez consulter les instructions dans le manuel du logiciel concerné.

Vous trouverez une liste complète des fleurs présentées dans cet ouvrage, pages 22 à 29. Sur le CD, les noms des fichiers correspondent aux numéros de pages du livre. Le CD-ROM est fourni gratuitement avec le livre et ne peut être vendu séparément.

Vous pouvez utiliser les images individuelles gratuitement avec des applications non-professionnelles. Il est interdit d'utiliser les images avec des applications de type professionnel ou commercial (y compris avec tout type de publication numérique ou imprimée) sans l'autorisation préalable des éditions Pepin Press / Agile Rabbit. Veuillez noter que la mention suivante doit être indiquée dans tous les cas : IBC / The Pepin Press, Amsterdam.

Les fichiers figurant sur le CD-ROM sont de qualité supérieure et de taille acceptable pour la plupart des applications. Si besoin est, des fichiers plus volumineux peuvent être commandés.

Adresse électronique et numéro de télécopie à utiliser pour tout renseignement relatif aux autorisations :
mail@pepinpress.com
Télécopie : +31 20 4201152

THE PEPIN PRESS / AGILE RABBIT EDITIONS

Les coffrets Livre + CD-ROM des éditions Pepin Press / Agile Rabbit proposent aux esprits créatifs une mine d'informations visuelles et de documents prêts à l'emploi. Dans le cadre de cette collection, nous publions plusieurs séries: thèmes et images graphiques, photographies, packaging, création de sites web, motifs textiles, styles tels qu'ils sont définis par chaque cultureet époques de l'histoire ayant engendré un style ornemental caractéristique. Vous trouverez une liste des titres disponibles et à venir au début de cet ouvrage. De nombreux autres volumes étant en cours de préparation, nous vous suggérons de consulter notre site web de temps à autre pour prendre connaissance des nouveautés.

ZWIEBELBLUMEN

Zwiebelblumen stellen eine große und eigene Gruppe dar und zählen zu den beliebtesten Blumenarten der Welt. Zu dieser Gruppe gehören unter anderem Klassiker wie Iris, Dahlie, Anemone, Begonie usw. Bekannteste Vertreterin dieser Gruppe ist wahrscheinlich die Tulpe, von der es rund 3000 verschiedene Arten und Farben gibt.

Generell unterscheidet man bei den Zwiebelblumen zwischen zwei Hauptgruppen: denen, die im Herbst eingesetzt werden und im Frühjahr blühen, und denen, die im Frühjahr eingesetzt werden und im Sommer blühen. Frühjahrsblüher sind winterhart und können jahrelang im Boden bleiben. Sommerblüher hingegen müssen mit einigen Ausnahmen nach der Blüte ausgegraben und im Winter im Haus gelagert werden.

Neben ihrer offensichtlichen Funktion, in Wohnräumen und Gärten für Farbe und Stimmung zu sorgen, stellen Blumen für Künstler und Designer aber auch eine Quelle der Inspiration dar. Blumenmuster und -ornamente wurden seit jeher in allen Teilen der Welt zur Dekoration verwendet. Über viele Jahrhunderte hinweg zierten Floraldrucke Tapeten, Möbeltextilien sowie Bekleidungsstoffe. Doch auch auf einer abstrakteren Ebene können Blumen fantastische Kombinationen von Farben, Formen und Strukturen erzeugen, die Designer bei der Entwicklung ihrer Ideen unterstützen.

Das vorliegende Buch enthält mehr als 300 Abbildungen von Blumen des International Flower Bulb Centre (IBC) in Holland. Alle Abbildungen sind in hoher Auflösung auf der beiliegenden Gratis-CD-ROM gespeichert und lassen sich direkt zum Drucken in professioneller Qualität oder in geringer Auflösung zur Gestaltung von Websites einsetzen.

Sie können sie auch als Motive für Postkarten auf Karton oder in digitaler Form, oder als Ausschmückung für Ihre Briefe, Flyer etc. verwenden. Die Bilder lassen sich direkt in die meisten Zeichen-, Bildbearbeitungs-, Illustrations-, Textverarbeitungs- und E-Mail-Programme laden, ohne dass zusätzliche Programme installiert werden müssen. In einigen Programmen können die Dokumente direkt geladen werden, in anderen müssen Sie zuerst ein Dokument anlegen und

können dann die Datei importieren. Genauere Hinweise dazu finden Sie im Handbuch zu Ihrer Software.

Auf den Seiten 22–29 finden Sie eine vollständige Liste aller in diesem Buch abgebildeten Blumen. Die Namen der Bilddateien auf der CD-ROM entsprechen den Seitenzahlen dieses Buchs. Die CD-ROM wird kostenlos mit dem Buch geliefert und ist nicht separat verkäuflich.
Für nicht professionelle Anwendungen dürfen einzelne Bilder kostenfrei genutzt werden. Die Bilder dürfen ohne vorherige Genehmigung von The Pepin Press / Agile Rabbit Editions nicht für gewerbliche oder anderweitige professionelle Zwecke einschließlich aller Arten von gedruckten oder digitalen Medien verwendet werden. Bitte beachten Sie, dass in allen Fällen der folgende Quellenhinweis angebracht werden muss: IBC / The Pepin Press, Amsterdam.

Die Dateien auf der CD-ROM sind in Bezug auf Qualität und Größe für die meisten Verwendungszwecke geeignet. Bei Bedarf können größere Dateien bestellt werden.

Für Fragen zu Genehmigungen wenden Sie sich bitte an:
mail@pepinpress.com
Fax +31 20 4201152

THE PEPIN PRESS / AGILE RABBIT EDITIONS
Die aus Buch und CD-ROM bestehenden Sets von The Pepin Press / Agile Rabbit Editions bieten eine Fülle an visuellen Informationen und sofort verwendbarem Material für kreative Menschen. Im Rahmen dieser Reihe veröffentlichen wir verschiedene Serien: grafische Themen und Bilder, Fotos, Aufmachungen, Webdesigns, Stoffmuster sowie von Kulturströmungen und geschichtlichen Epochen geprägte Stilrichtungen, die eine eigene dekorative Stilrichtung hervorgebracht haben. Eine Liste der verfügbaren und kommenden Titel finden Sie am Anfang dieses Buchs. Viele weitere Bände befinden sich gerade in Vorbereitung – besuchen Sie daher regelmäßig unsere Website, um sich über Neuerscheinungen zu informieren.

BULBI DA FIORE

I fiori a bulbo rappresentano una classe ampia e particolare e sono tra i più popolari a livello mondiale. Ad essa appartengono, tra gli altri, fiori classici come iris, dalie, anemoni, begonie, ecc. I più conosciuti di tutti sono probabilmente i tulipani, disponibili in 3000 tipi e colori diversi. In senso lato, i bulbi da fiore si possono suddividere in due gruppi principali: i bulbi che si piantano in autunno e fioriscono a primavera e i bulbi che si piantano a primavera e fioriscono in estate. I primi sono resistenti al gelo e possono rimanere nel terreno anno dopo anno. I bulbi a fioritura estiva, tranne poche eccezioni, devono essere dissotterrati dopo la fioritura per essere conservati in luogo chiuso durante l'inverno.

A parte la funzione fin troppo ovvia di dare un tono a case e giardini con i loro colori vivaci, i fiori sono un'importante fonte d'ispirazione per artisti e designer. Fantasie e ornamenti floreali sono stati sempre utilizzati nella storia e in ogni parte del mondo. Inoltre per molti secoli le fantasie floreali sono state scelte come motivo per carte da parati, tappezzerie e vestiti. Tuttavia, anche a livello più astratto, i fiori possono evocare combinazioni sorprendenti di colori, forme e consistenza, che possono alimentare la fantasia dei designer e portare a compimento le loro idee.

Il libro contiene più di 300 fotografie di fiori provenienti dall'International Flower Bulb Centre (IBC) olandese. Tutte le illustrazioni sono contenute nel CD-ROM gratuito allegato (per Mac e Windows), in formato ad alta risoluzione e pronte per essere utilizzate per pubblicazioni professionali e a bassa risoluzione per applicazioni web. Possono essere inoltre usate per creare cartoline, su carta o digitali, o per abbellire lettere, opuscoli, ecc. Dal CD, le immagini possono essere importate direttamente nella maggior parte dei programmi di grafica, di ritocco, di illustrazione, di scrittura e di posta elettronica; non è richiesto alcun tipo di installazione. Alcuni programmi vi consentiranno di accedere alle immagini direttamente; in altri, invece, dovrete prima creare un documento e poi importare le immagini. Consultate il manuale del software per maggiori informazioni.

Da pagina 22 a pagina 29 è riportato l'elenco completo di tutti i fiori raffigurati nel libro. I nomi dei documenti sul CD-ROM corrispondono ai numeri delle pagine del libro. Il CD-ROM è allegato gratuitamente al libro e non può essere venduto separatamente. L'editore non può essere ritenuto responsabile qualora il CD non fosse compatibile con il sistema posseduto. Per le applicazioni non professionali, le singole immagini possono essere usate gratis. Per l'utilizzo delle immagini a scopo professionale o commerciale, comprese tutte le pubblicazioni digitali o stampate, è necessaria la relativa autorizzazione da parte della casa editrice The Pepin Press / Agile Rabbit Editions. In ogni caso, è necessario includere il seguente riferimento: IBC / The Pepin Press, Amsterdam.

I file sul CD-ROM sono di alta qualità e sufficientemente grandi per poter essere usati nella maggior parte delle applicazioni. File di maggiori dimensioni possono essere richiesti e ordinati, se necessario, alla casa editrice The Pepin Press / Agile Rabbit Editions.

Per informazioni su permessi:
mail@pepinpress.com
Fax +31 20 4201152

THE PEPIN PRESS / AGILE RABBIT EDITIONS
Il libro della Pepin Press / Agile Rabbit Editions e l'accluso CD-ROM mettono a disposizione dei creativi un ricco supporto visivo e materiale pronto per l'uso. La collana comprende diverse serie: motivi grafici e illustrazioni, fotografie, packaging, web design, motivi per tessuti, stili secondo la definizione data dalla cultura e dalle epoche storiche che hanno prodotto uno stile ornamentale particolare. Nelle prime pagine del libro è riportato l'elenco delle opere già in catalogo e di quelle in via di pubblicazione. Sono molti gli altri testi in via di pubblicazione, quindi consigliamo di visitare periodicamente il nostro sito internet per essere informati sulle novità.

BOLBOS DE FLORES

As flores de bolbo constituem um grupo alargado e característico, contando-se entre os tipos de flores mais apreciados do mundo graças, entre outros, aos clássicos como o lírio, a dália, a anémona, a begónia, etc. O mais conhecido de todos é, provavelmente, a tulipa, da qual existem aproximadamente 3000 tipos e cores diferentes.

Em termos genéricos, os bolbos de flores subdividem-se em dois grandes grupos: os bolbos que são plantados no Outono para florirem na Primavera e os bolbos que são plantados na Primavera para florirem no Verão. Os bolbos que dão flor na Primavera resistem ao Inverno e podem ficar no solo ano após ano. Salvo algumas excepções, os bolbos que dão flor no Verão têm de ser desenterrados após desabrocharem, para ficarem guardados dentro de casa ou numa estufa durante o Inverno.

Além da função óbvia de conferirem cor e um ambiente especial às casas e jardins, as flores são uma importante fonte de inspiração para artistas e designers. Os padrões e ornamentos florais têm sido utilizados ao longo da história nos quatro cantos do mundo. Além disso, há muitos séculos que os estampados floridos são utilizados para decorar papel de parede, tecidos de cortinados e estofos, bem como vestuário. Todavia, a um nível mais abstracto, as flores podem evocar combinações surpreendentes de cores, formas e texturas que ajudam os designers a desenvolver as suas ideias.

Este livro contém mais de 300 imagens de flores do Centro Internacional de Bolbos de Flores (IBC) na Holanda. A maioria das ilustrações está armazenada em formato de alta resolução no CD-ROM fornecido gratuitamente com o livro, estando prontas para utilização em material impresso de qualidade profissional e na concepção de páginas para a Web.

As imagens também podem ser usadas para criar postais, em papel ou digitais, ou para decorar cartas, folhetos, etc. Estas imagens podem ser importadas directamente do CD para a maioria dos programas de desenho, manipulação de imagens, ilustração, processamento de texto e correio electrónico, sem necessidade de utilizar um programa de instalação. Alguns programas permitirão o acesso directo às imagens, enquanto que noutros será necessário criar

um documento antes de importar as imagens. Consulte o manual do software para obter mais informações.

Nas páginas 22-29, está disponível uma lista completa de todas as flores reproduzidas neste livro. Os nomes dos ficheiros no CD-ROM correspondem aos números das páginas deste livro. O CD-ROM é fornecido gratuitamente com o livro, sendo proibido vendê-lo em separado. Para aplicações não profissionais, podem utilizar-se gratuitamente imagens individuais. Qualquer tipo de aplicação comercial ou profissional – incluindo todos os tipos de publicações impressas ou digitais – carece da prévia permissão de The Pepin Press / Agile Rabbit Editions. Note que deve sempre referir-se a IBC / The Pepin Press, Amsterdão.

Os ficheiros do CD-ROM são de alta qualidade e têm um tamanho suficiente para a maior parte das aplicações. Se necessário, podem pedir-se ficheiros maiores.

Para esclarecer dúvidas:
mail@pepinpress.com
Fax +31 20 4201152

THE PEPIN PRESS / AGILE RABBIT EDITIONS
Os conjuntos de livro e CD-ROM da The Pepin Press / Agile Rabbit Editions proporcionam uma grande variedade de informações visuais e disponibilizam materiais prontos a utilizar por pessoas criativas. Nesta linha, publicamos várias séries: temas gráficos e imagens, fotografias, embalagens, design para a Web, padrões têxteis, estilos culturais e épocas históricas que produziram estilos ornamentais característicos. Nas primeiras páginas deste livro é apresentada uma lista de títulos já publicados e no prelo. Muitos mais estão em preparação, pelo que sugerimos que consulte regularmente o nosso sítio na Web para se inteirar das novidades.

BULBOS DE FLOR

Las flores de bulbo conforman un amplio grupo muy característico y se encuentran entre las más populares del mundo; a esta clase pertenecen las clásicas iris, dalias, anémonas, begonias, etc. Tal vez el ejemplar más conocido de todos sea el tulipán, del que se cuentan alrededor de 3.000 variedades y colores distintos.

Hablando en términos generales, los bulbos de flor pueden clasificarse en dos tipos principales: los que se plantan en otoño para florecer en primavera y los plantados en primavera que brotan en verano. Los primeros son resistentes al invierno y no hace falta desarraigarlos al final de la temporada; en cambio, y salvo alguna excepción, los segundos se deben arrancar una vez florezcan y almacenarlos en un lugar cubierto durante el invierno.

Las flores, además de aportar color y dar ambiente a hogares y jardines, son una importante fuente de inspiración para artistas y diseñadores. A lo largo de los tiempos y en todos los rincones del mundo se han utilizados motivos y ornamentos florales. De hecho, durante muchos siglos los dibujos de flores han servido para decorar paredes y han sido el estampado de todo tipo de tejidos. No obstante, y desde un punto de vista más abstracto, las flores pueden evocar fascinantes combinaciones de colores, formas y texturas que contribuyan a desarrollar las ideas de los diseñadores.

Esta obra contiene más de 300 fotografías de flores del Centro Internacional de Bulbos de Flor (IBC) de los Países Bajos. Se adjunta un CD-ROM gratuito donde hallará todas las ilustraciones en un formato de alta resolución, con las que podrá conseguir una impresión de calidad profesional y diseñar páginas web.

Las imágenes pueden también emplearse para realizar postales, de papel o digitales, o para decorar cartas, folletos, etc. Se pueden importar desde el CD a la mayoría de programas de diseño, manipulación de imágenes, dibujo, tratamiento de textos y correo electrónico, sin necesidad de utilizar un programa de instalación. Algunos programas le permitirán acceder a las imágenes directamente; otros, sin embargo, requieren la creación previa de un documento para importar las imágenes. Consulte su manual de software en caso de duda.

Todas las flores que se muestran en este libro aparecen listadas en las páginas 22-29. Los nombres de los archivos del CD-ROM se corresponden con los números de página de este libro. El CD-ROM se ofrece de manera gratuita con este libro, pero está prohibida su venta por separado.

Se autoriza el uso de estas imágenes de manera gratuita para aplicaciones no profesionales. No se podrán emplear en aplicaciones de tipo profesional o comercial (incluido cualquier tipo de publicación impresa o digital) sin la autorización previa de The Pepin Press / Agile Rabbit Editions. En cualquier caso, se deberá incluir la siguiente referencia: IBC / The Pepin Press, Amsterdam.

Los archivos incluidos en el CD-ROM son de gran calidad y su tamaño es adecuado para la mayor parte de las aplicaciones. No obstante, para la mayoría de las imágenes se pueden solicitar archivos de mayor tamaño.

Para más información acerca de autorizaciones:
mail@pepinpress.com
Fax +31 20 4201152

THE PEPIN PRESS / AGILE RABBIT EDITIONS

Los libros con CD-ROM incluido que nos propone The Pepin Press / Agile Rabbit Editions ponen a disposición de los creativos una amplísima información visual y material listo para ser utilizado. Dentro de la colección Agile Rabbit se publican diferentes series: motivos gráficos e ilustraciones, fotografías, embalaje, diseño de páginas web, motivos textiles, y estilos definidos por una determinada cultura y por las épocas históricas que han generado un estilo ornamental distintivo. Al principio de este libro encontrará una lista de los títulos disponibles y en preparación. Estamos trabajando en muchos más volúmenes, por lo que le aconsejamos que visite periódicamente nuestra página web para estar informado de todas las novedades.

花卉球根

球根花卉は世界で最も人気の高い花の一つに数えられます。数ある中でも、アヤメ、ダリア、アネモネ、ベゴニアなどに代表される球根花卉は、特徴的な一大植物群を形成しています。最もよく知られているのはチューリップでしょう。約3,000の異なる品種と色のチューリップがあります。

大雑把に言って花卉は、秋に植えて春に咲く球根と、春に植えて夏に咲く球根の二つの主なグループに分けられます。春に花をつける球根は耐寒性で、年々地中に植えたままにできます。幾つかの例外を除き、夏に花をつける球根は、開花後に掘り起こして冬の間は室内に保管する必要があります。

花は、家庭や庭園に彩りや趣を添えるという本来の役目以外にも、アーティストやデザイナーにとって大切なインスピレーションの源となっています。花模様や花の装飾模様は、歴史を通じて、世界のいたるところで使用されてきました。花柄プリントは何世紀にもわたり、壁紙、室内家具のテキスタイル、衣服に使われています。より抽象的な世界においても、花は、色と形と感触の見事な組み合わせでデザイナーが構想を展開させるのに大きく役立っています。

本書には、オランダ国際球根協会（IBC）が提供する花の画像300点以上が収録されています。画像はすべて添付されている無料CD-ROMに保存されていて、プロ品質の印刷メディアやウェブページのデザインにそのまま使用できます。

画像は、印刷またはデジタル方式による絵はがきの作製、手紙やちらし広告などの装飾にも使用できます。大半のデザイン、画像操作、イラスト、ワープロ、電子メールのプログラムにCDから直接インポートできます。プログラムによって、画像に直接アクセスできるものと、最初に文書を作成してから画像をインポートしなければならないものがあります。使用方法については、お手元のソフトウェア操作マニュアルをご参照ください。

22〜29ページには、本書に掲載したすべての花の総合リストがあります。CD-ROMのファイル名は本書のページ番号に相当します。CD-ROMは付録として本書に無料で添付されているもので、別売りはされていません。営利目的以外のアプリケーションでは、個々の画像を無料でご使用いただけます。種類を問わず商業目的またはその他の営利目的で画像を使用する場合は、あらゆる種類の印刷またはデジタル出版を含めて、ペピン・プレス／アジャイル・ラビット・エディションズによる事前の許可が必要です。いかなる場合でも、IBC / The Pepin Press, Amsterdamと記したクレジットの記載が必要となりますのでご留意ください。

CD-ROMに収録されているファイルは高品質で、ファイルサイズは大半のアプリケーションでの使用に十分なものです。必要に応じて、より大きなサイズのファイルをご注文いただくことができます。

使用許可に関するお問合せは下記まで。
mail@pepinpress.com
Fax +31 20 4201152

ペピン・プレス／アジャイル・ラビット・エディションズ
ペピン・プレス／アジャイル・ラビット・エディションズが出版する書籍とCD-ROMのセットは豊富なビジュアル・インフォメーションを提供し、創作活動に際してすぐに使える画像を収録しています。グラフィック・テーマとイメージ、写真、パッケージ、ウェブデザイン、テキスタイル・パターン、文化圏ごとのスタイル、独特の装飾様式を育んだ歴史上の時代といった様々なシリーズの商品が出版されています。これまでの出版物および今後予定されている出版物のリストは、本書の最初の部分をご覧ください。出版準備中のものが多数ありますので、弊社のホームページで新しい出版物をお調べください。

花卉球莖

球莖類花卉堪稱世界上最受歡迎的鮮花種類。這些花卉構成一個龐大而又別具特色的類群，其中包括鳶尾花、大麗花、銀蓮花和秋海棠等經典名花。其中最負盛名的也許是鬱金香，約有3000種不同種類和顏色。

廣義上講，花卉球莖主要分為兩種：秋季種植春季開花的球莖以及春季種植夏季開花的球莖。春季開花的球莖能夠度過嚴冬，年複一年地在土壤中存活。而夏季開花的球莖，除了一些特例之外，必須在開花之後挖出，冬季存儲於室內。

除了為家庭和花園添色增香的明顯用途以外，花卉還是藝術家和設計師重要的靈感源泉。縱觀歷史，世界各地都曾使用鮮花用於圖案和裝飾。許多世紀以來，鮮花列印曾被用於裝飾牆壁、家具織物以及衣飾。但是，花卉還有其他更具吸引力的用途，帶來顏色、形狀和紋理的驚人組合，幫助設計師開發新理念。

本書收集了300多幅來自荷蘭國際花卉球莖中心(IBC)的花卉圖案。所有圖像存儲於隨附的免費光碟內，可隨時用於專業品質的列印媒介和網頁設計。

這些圖片也可用於製作紙質或數位名信片，或裝飾信件和傳單等。您可以直接從光碟將其導入大多數設計、圖像處理、插圖、文字處理和電子郵件程式中。一些程式可以直接存取圖像；而在其他情況下，您必須首先建立文件，然後導入圖像。請查閱您的軟體使用說明書。

您可在第22頁至第29頁找到本書中的所有鮮花清單。光碟上的檔案名稱與本書頁碼對應。光碟隨本書免費贈送，但不單獨銷售。對於非專業應用，可以免費使用單個圖像。對於所有類型的商業或其他專業使用 - 包括所有類型的列印或數位出版，必須首先取得The Pepin Press/Agile Rabbit Editions的許可。請注意，在任何情況下必須包括以下來源：IBC /The Pepin Press, Amsterdam。

光碟內的檔案為高品質檔案，尺寸足以適用於大多數出版物。若有需求，可定制更大的檔案。

關於許可方面的諮詢事宜，請聯絡：
mail@pepinpress.com
傳真：**+31 20 4201152**

關於**THE PEPIN PRESS /AGILE RABBIT EDITIONS**

The Pepin Press /Agile Rabbit Editions書籍及光碟套裝為創作人員提供豐富的視訊資訊和即用型材料。在此類產品中，我們推出了各種系列：圖形主題及圖片、照片、包裝、網頁設計、織物圖案、根據文化定義的形式以及不同歷史紀元別具特色的裝飾形式。已經出版和將要出版的名稱清單可在本書首頁查到。更多圖書正在製作之中，因此建議您隨時瀏覽我們的網站查閱最新出版物。

Луковичные растения

Луковичные относятся к самым популярным в мире разновидностям цветочных растений. К этой большой и характерной группе относятся и такие «классические» растения, как ирис, георгин, анемон, бегония и др. Вероятно, наиболее известное растение среди луковичных – тюльпан, у которого имеется более 3000 разновидностей и расцветок.

В общем и целом цветочные луковицы делятся на две основные группы: это луковицы, которые высаживаются осенью и цветут весной, а также луковицы, которые высаживаются весной и цветут летом. Луковицы растений, цветущих весной, морозоустойчивы и могут оставаться в грунте в течение нескольких лет. Луковицы растений, цветущих летом, необходимо, за исключением некоторых разновидностей, выкапывать после цветения и хранить в зимний период в комнатных условиях.

Цветы не только создают яркую цветовую гамму и живую атмосферу в доме и саду, но и служат мощным источником вдохновения для художников и дизайнеров. Цветочные узоры и орнаменты использовались во все исторические эпохи и в самых разных странах мира. В течение многих столетий набивные цветочные рисунки применялись для украшения текстильных обоев, декоративного текстиля и одежды. Однако цветы могут помогать дизайнерам развивать свои идеи и на более абстрактном уровне, подсказывая удивительные сочетания оттенков, форм и текстур.

Эта книга содержит более 300 изображений цветов из Международного центра луковичных растений, находящегося в Нидерландах. Все изображения хранятся на прилагаемом бесплатном CD-ROM и готовы для использования в печатной продукции профессионального качества или в дизайне web-страниц.

Изображения можно применять также для изготовления открыток (как на бумаге, так и цифровым способом) или для украшения ваших писем, флаерсов и т.п. Они могут быть импортированы непосредственно с компакт-диска в большинство программ, предназначенных для дизайна, обработки изображений и создания иллюстраций, а также текстовых редакторов и программ для работы с электронной почтой. В некоторых программах есть возможность прямого доступа к изображениям, в других необходимо сначала создать документ, а затем импортировать изображения. Для получения инструкций проконсультируйтесь со справочным руководством к вашему программному обеспечению.

На страницах 22-29 вы найдете полный список всех цветочных растений, изображенных в этой книге. Имена файлов на CD-ROM соответствуют номерам страниц в книге. CD-ROM выпускается в качестве бесплатного приложения к книге, однако не предназначен для продажи отдельно от нее. В непрофессиональных целях отдельные изображения могут использоваться бесплатно. Для использования изображений любого рода в коммерческих или иных профессиональных целях – включая печатные или цифровые публикации любого рода – необходимо предварительно обращаться за разрешением в издательство The Pepin Press/Agile Rabbit Editions. Обратите внимание на то, что в выходных данных всех изданий должно присутствовать упоминание об организациях, предоставивших изображения, в виде следующего текста: IBC/The Pepin Press, Амстердам.

Файлы на CD-ROM обладают высоким качеством и достаточным размером для ольшинства назначений. В случае необходимости можно заказывать файлы большего размера.

Для получения разрешений просьба обращаться по адресу:
mail@pepinpress.com
Факс: +31 20 4201152

Издательство **The Pepin Press/Agile Rabbit Editions**
Книги с прилагаемым CD-ROM, выпускаемые издательством The Pepin Press/Agile Rabbit Editions, предлагают творческим людям богатейший выбор визуальной информации и готовых к использованию материалов. В рамках этого направления мы издаем различные серии, посвященные графическим темам и изображениям, фотографиям, упаковке, web-дизайну, текстильным орнаментам, а также характерным декоративным стилям, свойственным различным культурам и историческим эпохам. Полный список изданий, как уже вышедших, так и готовящихся к печати, приводится на первых страницах этой книги. К выпуску готовится еще много новинок, за информацией о которых мы советуем вам заглядывать время от времени на нашу интернет-страницу.

N°	Family Name	Flower Name
PF030	Begoniaceae	Begonia grandiflora
PF031	Begoniaceae	Begonia grandiflora
PF032	Begoniaceae	Begonia picotee
PF033	Begoniaceae	Begonia marmorata
PF034	Begoniaceae	Begonia camelia
PF035	Begoniaceae	Begonia pendula
PF036	Begoniaceae	Begonia grandiflora
PF037	Begoniaceae	Begonia pendula
PF038	Begoniaceae	Begonia
PF039	Begoniaceae	Begonia grandiflora
PF040	Amaryllidaceae	Narcissus
PF041	Amaryllidaceae	Narcissus
PF042	Amaryllidaceae	Narcissus
PF043	Amaryllidaceae	Narcissus
PF044	Amaryllidaceae	Narcissus
PF045	Amaryllidaceae	Narcissus
PF046	Amaryllidaceae	Narcissus
PF047	Amaryllidaceae	Narcissus
PF048	Amaryllidaceae	Narcissus
PF049	Amaryllidaceae	Narcissus
PF050	Amaryllidaceae	Narcissus
PF051	Amaryllidaceae	Narcissus
PF052	Amaryllidaceae / Liliaceae	Narcissus / Muscari
PF053	Liliaceae	Muscari armeniacum
PF054	Liliaceae	Muscari armeniacum
PF055	Liliaceae	Muscari armeniacum
PF056	Liliaceae	Muscari armeniacum
PF057	Liliaceae	Hyacinthoides non-scripta
PF058	Papaveraceae	Corydalis flexuosa
PF059	Commelinaceae	Commellina coelestis
PF060	Liliaceae	Chionodoxa forbesii
PF061	Liliaceae	Chionodoxa forbesii
PF062	Liliaceae	Chionodoxa
PF063	Hyacinthaceae / Liliaceae	Puschkinia scilliodes var. libanotica
PF064	Liliaceae	Hyacinthus
PF065	Liliaceae	Hyacinthus
PF066	Liliaceae	Hyacinthus
PF067	Liliaceae	Hyacinthus
PF068	Liliaceae	Hyacinthus
PF069	Liliaceae	Hyacinthus
PF070	Liliaceae	Hyacinthus

Nº	Family Name	Flower Name
PF071	Liliaceae	Hyacinthus
PF072	Liliaceae	Hyacinthus
PF073	Liliaceae	Ornithogalum arabicum
PF074	Liliaceae	Ornithogalum thyrsoides
PF075	Liliaceae	Ornithogalum thyrsoides
PF076	Liliaceae	Ornithogalum arabicum
PF077	Liliaceae	Ornithogalum saundersiae
PF078	Liliaceae	Ornithogalum arabicum
PF079	Liliaceae	Galtonia candicans
PF080	Liliaceae	Albuca
PF081	Liliaceae	Fritillaria
PF082	Liliaceae	Fritillaria uva-vulpis
PF083	Liliaceae	Fritillaria uva-vulpis
PF084	Liliaceae	Fritillaria persica
PF085	Liliaceae	Fritillaria meleagris
PF086	Liliaceae	Fritillaria ruthenica
PF087	Liliaceae	Fritillaria elwesii
PF088	Liliaceae	Fritillaria imperialis
PF089	Liliaceae	Fritillaria imperialis
PF090	Liliaceae	Fritillaria meleagris
PF091	Liliaceae	Fritillaria meleagris
PF092	Liliaceae	Fritillaria meleagris
PF093	Liliaceae	Fritillaria persica
PF094	Alliaceae	Nectaroscordum siculum
PF095	Alliaceae	Nectaroscordum siculum
PF096	Amaryllidaceae	Galanthus nivalis
PF097	Liliaceae	Convallaria majalis
PF098	Liliaceae	Convallaria majalis
PF099	Liliaceae	Convallaria majalis
PF100	Amaryllidaceae	Leucojum vernum
PF101	Amaryllidaceae	Leucojum vernum
PF102	Amaryllidaceae	Cyrtanthus elatus (Vallota)
PF103	Liliaceae	Lilium
PF104	Liliaceae	Lilium
PF105	Liliaceae	Lilium
PF106	Liliaceae	Lilium
PF107	Liliaceae	Lilium
PF108	Liliaceae	Lilium
PF109	Liliaceae	Lilium
PF110	Liliaceae	Lilium
PF111	Liliaceae	Lilium

N°	Family Name	Flower Name
PF112	Liliaceae	Lilium
PF113	Liliaceae	Lilium
PF114	Liliaceae	Lilium
PF115	Liliaceae	Lilium
PF116	Iridaceae	Iris
PF117	Iridaceae	Iris
PF118	Iridaceae	Iris
PF119	Iridaceae	Iris
PF120	Iridaceae	Iris
PF121	Iridaceae	Iris
PF122	Iridaceae	Iris
PF123	Iridaceae	Iris
PF124	Iridaceae	Iris
PF125	Iridaceae	Iris
PF126	Iridaceae	Iris
PF127	Iridaceae	Iris
PF128	Iridaceae	Iris
PF129	Iridaceae	Iris
PF130	Iridaceae	Iris
PF131	Araceae	Zantedeschia
PF132	Araceae	Zantedeschia aethiopica
PF133	Araceae	Zantedeschia elliottiana
PF134	Araceae	Zantedeschia elliottiana
PF135	Araceae	Zantedeschia elliottiana
PF136	Araceae	Zantedeschia
PF137	Araceae	Zantedeschia
PF138	Araceae	Zantedeschia
PF139	Araceae	Zantedeschia
PF140	Araceae	Zantedeschia
PF141-142	Asteraceae / Compositae	Cosmos atrosanguineus
PF143	Ranunculaceae	Helleborus
PF144	Gesneriaceae	Achimenes
PF145	Ranunculaceae	Anemone coronaria
PF146	Ranunculaceae	Anemone blanda
PF147	Ranunculaceae	Anemone coronaria
PF148	Ranunculaceae	Anemone blanda
PF149	Ranunculaceae	Anemone blanda
PF150	Ranunculaceae	Anemone coronaria
PF151	Ranunculaceae	Anemone coronaria
PF152	Ranunculaceae	Anemone coronaria
PF153	Ranunculaceae	Anemone coronaria

Nº	Family Name	Flower Name
PF154	Ranunculaceae	Anemone blanda
PF155	Ranunculaceae	Anemone coronaria
PF156	Ranunculaceae	Anemone coronaria
PF157	Ranunculaceae	Anemone coronaria
PF158	Ranunculaceae	Anemone blanda
PF159	Ranunculaceae	Anemone coronaria
PF160	Ranunculaceae	Anemone coronaria
PF161	Ranunculaceae	Anemone fulgens
PF162	Ranunculaceae	Anemone coronaria
PF163	Ranunculaceae	Anemone coronaria
PF164	Ranunculaceae	Anemone coronaria
PF165	Ranunculaceae	Ranunculus asiaticus
PF166	Ranunculaceae	Ranunculus asiaticus
PF167	Ranunculaceae	Ranunculus asiaticus
PF168	Ranunculaceae	Ranunculus asiaticus
PF169	Compositae	Dahlia
PF170	Compositae	Dahlia
PF171	Compositae	Dahlia
PF172	Compositae	Dahlia
PF173	Compositae	Dahlia
PF174	Compositae	Dahlia
PF175	Compositae	Dahlia
PF176	Compositae	Dahlia
PF177	Compositae	Dahlia
PF178	Compositae	Dahlia
PF179	Compositae	Dahlia
PF180	Compositae	Dahlia
PF181	Compositae	Dahlia
PF182	Compositae	Dahlia
PF183	Compositae	Dahlia
PF184	Compositae	Dahlia
PF185	Compositae	Dahlia
PF186	Compositae	Dahlia
PF187	Compositae	Dahlia
PF188	Liliaceae	Colchicum autumnale
PF189	Liliaceae	Colchicum
PF190	Liliaceae	Colchicum
PF191	Iridaceae	Crocus
PF192	Iridaceae	Crocus chrysanthus
PF193	Iridaceae	Crocus vernus
PF194	Iridaceae	Crocus vernus

Nº	Family Name	Flower Name
PF195	Iridaceae	Crocus vernus
PF196	Iridaceae	Crocus vernus
PF197	Iridaceae	Crocus sieberi ssp sublimis
PF198	Iridaceae	Crocus vernus
PF199	Iridaceae	Crocus tommasinianus
PF200	Iridaceae	Crocus tommasinianus
PF201	Iridaceae	Crocus chrysanthus
PF202	Iridaceae	Crocus chrysanthus
PF203	Iridaceae	Crocus chrysanthus
PF204	Iridaceae	Crocus chrysanthus
PF205	Iridaceae	Tigridia pavonia
PF206	Iridaceae	Tigridia pavonia
PF207	Amaryllidaceae	Sprekelia formosissima
PF208	Colchicaceae / Liliaceae	Gloriosa
PF209	Colchicaceae / Liliaceae	Gloriosa
PF210	Liliaceae	Tulipa acuminate
PF211	Liliaceae	Tulipa
PF212	Liliaceae	Tulipa
PF213	Liliaceae	Tulipa
PF214	Liliaceae	Tulipa
PF215	Liliaceae	Tulipa
PF216	Liliaceae	Tulipa
PF217	Liliaceae	Tulipa
PF218	Liliaceae	Tulipa
PF219	Liliaceae	Tulipa
PF220	Liliaceae	Tulipa fosteriana
PF221	Liliaceae	Tulipa
PF222	Liliaceae	Tulipa
PF223	Liliaceae	Tulipa
PF224	Liliaceae	Tulipa
PF225	Liliaceae	Tulipa
PF226	Liliaceae	Tulipa
PF227	Liliaceae	Tulipa
PF228	Liliaceae	Tulipa
PF229	Liliaceae	Tulipa
PF230	Liliaceae	Tulipa
PF231	Liliaceae	Tulipa
PF232	Liliaceae	Tulipa
PF233	Liliaceae	Tulipa
PF234	Liliaceae	Tulipa
PF235	Liliaceae	Tulipa

Nº	Family Name	Flower Name
PF236	Liliaceae	Tulipa
PF237	Liliaceae	Tulipa clusiana chrysantha
PF238	Liliaceae	Tulipa
PF239	Liliaceae	Tulipa
PF240	Liliaceae	Tulipa
PF241	Liliaceae	Tulipa
PF242	Liliaceae	Tulipa
PF243	Liliaceae	Tulipa
PF244	Liliaceae	Tulipa
PF245	Liliaceae	Tulipa
PF246	Liliaceae	Tulipa
PF247	Liliaceae	Tulipa
PF248	Liliaceae	Tulipa
PF249	Liliaceae	Tulipa
PF250	Liliaceae	Tulipa
PF251	Liliaceae	Tulipa
PF252	Liliaceae	Tulipa
PF253	Liliaceae	Tulipa
PF254	Liliaceae	Tulipa
PF255	Liliaceae	Tulipa
PF256	Liliaceae	Tulipa
PF257	Liliaceae	Tulipa
PF258	Liliaceae	Tulipa
PF259	Liliaceae	Tulipa
PF260	Liliaceae	Tulipa
PF261	Liliaceae	Tulipa
PF262	Liliaceae	Tulipa
PF263	Liliaceae	Tulipa
PF264	Liliaceae	Tulipa
PF265	Liliaceae	Tulip
PF266	Liliaceae	Tulipa
PF267	Liliaceae	Tulipa
PF268	Liliaceae	Tulipa
PF269	Liliaceae	Tulipa
PF270	Liliaceae	Tulipa
PF271	Liliaceae	Tulipa bakeri
PF272	Liliaceae	Tulipa dasystemon
PF273	Araceae	Arum italicum
PF274	Liliaceae	Camassia quamash
PF275	Liliaceae	Eremurus isabellinus
PF276	Liliaceae	Allium

Nº	Family Name	Flower Name
PF277	Liliaceae	Allium sphaerocephalon
PF278	Liliaceae	Allium oreophilum
PF279	Liliaceae	Allium giganteum
PF280	Liliaceae	Allium aflatunense
PF281	Liliaceae	Allium karataviense
PF282	Liliaceae	Allium karataviense
PF283	Liliaceae	Allium aflatunense
PF284	Liliaceae	Allium karataviense
PF285	Liliaceae	Allium aflatunense
PF286	Liliaceae	Allium aflatunense
PF287	Liliaceae	Allium aflatunense
PF288	Liliaceae	Allium cernuum
PF289	Liliaceae	Allium macleanii
PF290	Liliaceae	Allium tuberosum
PF291	Liliaceae	Allium aflatunense
PF292	Liliaceae	Allium tuberosum
PF293	Liliaceae	Allium tuberosum
PF294	Liliaceae	Allium cowanii
PF295	Liliaceae	Allium neapolitanum
PF296	Liliaceae	Allium sphaerocephalon
PF297	Liliaceae	Allium sphaerocephalon
PF298	Iridaceae	Freesia
PF299	Iridaceae	Freesia
PF300	Iridaceae	Freesia
PF301	Iridaceae	Freesia
PF302	Iridaceae	Freesia
PF303	Iridaceae	Freesia
PF304	Iridaceae	Freesia
PF305	Iridaceae	Tritonia
PF306	Cannaceae	Canna
PF307	Cannaceae	Canna
PF308	Cannaceae	Canna
PF309	Alstroemeriaceae	Alstroemeria
PF310	Iridaceae	Crocosmia crocosmiiflora
PF311	Iridaceae	Crocosmia crocosmiiflora
PF312	Iridaceae	Crocosmia crocosmiiflora
PF313	Amaryllidaceae	Nerine sarniensis
PF314	Amaryllidaceae	Nerine sarniensis
PF315	Amaryllidaceae	Nerine bowdenii
PF316	Amaryllidaceae	Nerine bowdenii
PF317	Alliaceae/Liliaceae	Triteleia

Nº	Family Name	Flower Name
PF318	Amaryllidaceae	Agapanthus
PF319	Amaryllidaceae	Agapanthus
PF320	Amaryllidaceae	Agapanthus
PF321	Amaryllidaceae	Agapanthus
PF322	Amaryllidaceae	Agapanthus
PF323	Liliaceae	Ipheion uniflorum
PF324	Liliaceae	Ipheion uniflorum
PF325	Liliaceae	Ipheion uniflorum
PF326	Iridaceae	Gladiolus nanus
PF327	Iridaceae	Gladiolus carneus
PF328	Iridaceae	Gladiolus callianthus
PF329	Iridaceae	Gladiolus callianthus
PF330	Iridaceae	Gladiolus
PF331	Iridaceae	Gladiolus
PF332	Iridaceae	Gladiolus callianthus
PF333	Zingiberaceae	Curcuma alismatifolia
PF334	Zingiberaceae	Curcuma alismatifolia
PF335	Primulaceae	Cyclamen coum
PF336	Primulaceae	Cyclamen cilicium
PF337	Liliaceae	Erythronium dens-canis
PF338	Orchidaceae	Pleione formosana
PF339	Oxalidaceae	Oxalis triangularis
PF340	Oxalidaceae	Oxalis deppei
PF341	Oxalidaceae	Oxalis triangularis
PF342	Oxalidaceae	Oxalis deppei
PF343	Oxalidaceae	Oxalis deppei
PF344	Amaryllidaceae	Amaryllis
PF345	Amaryllidaceae	Hippeastrum
PF346	Amaryllidaceae	Hippeastrum
PF347	Amaryllidaceae	Hippeastrum
PF348	Amaryllidaceae	Hippeastrum
PF349	Amaryllidaceae	Hippeastrum
PF350	Ranunculaceae	Eranthis hyemalis
PF351	Ranunculaceae	Eranthis hyemalis
PF352	Liliaceae	Erythronium tuolumnense

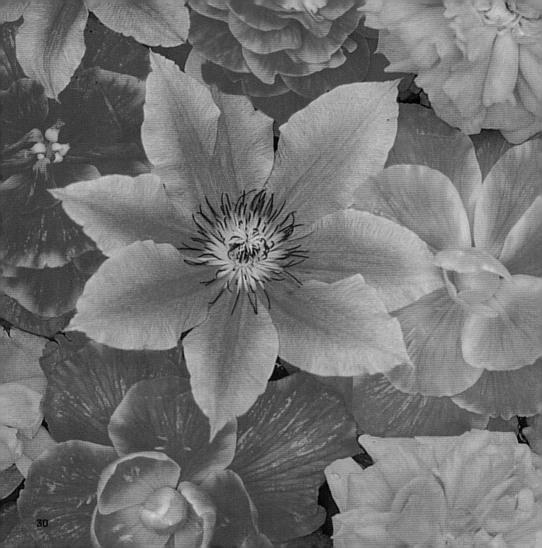

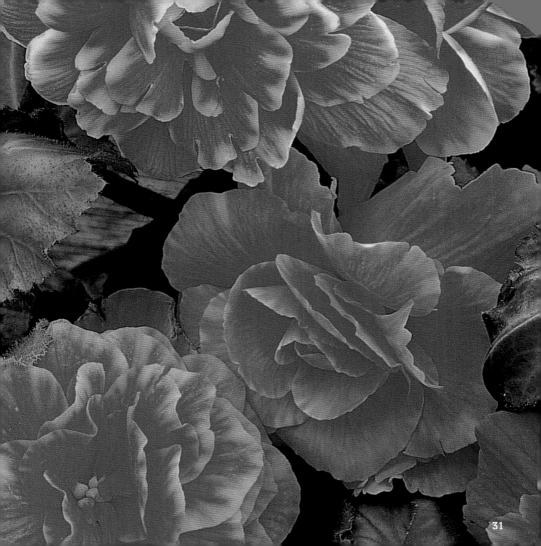

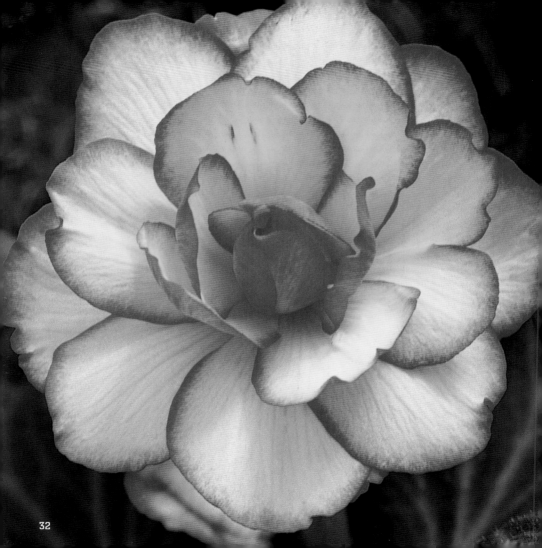

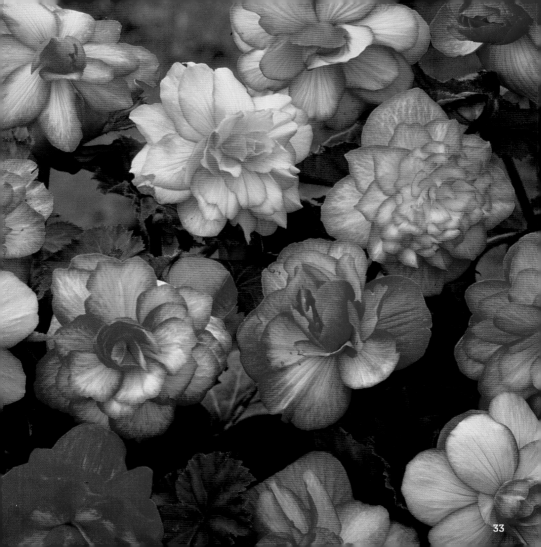

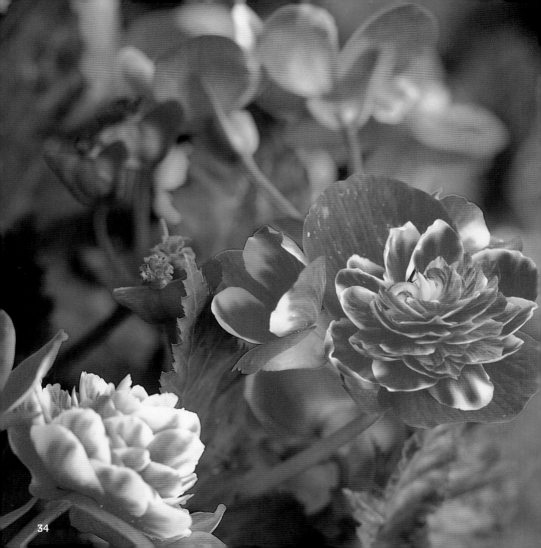

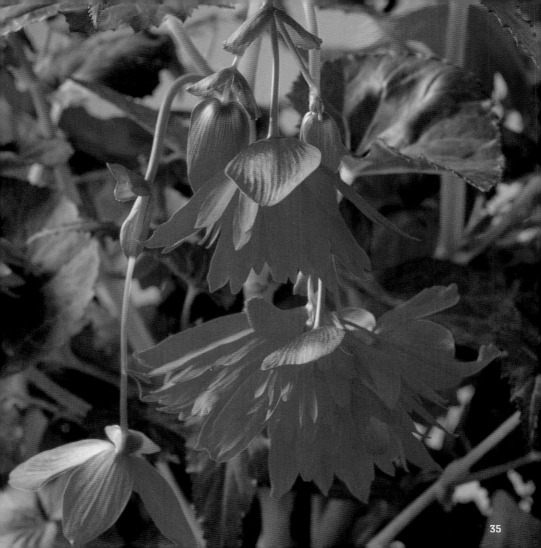

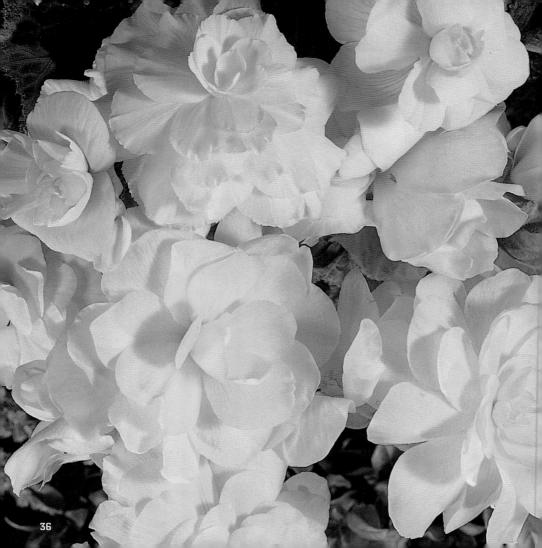

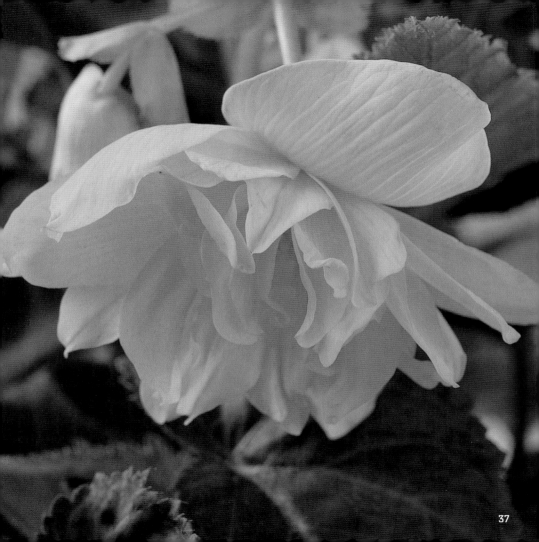

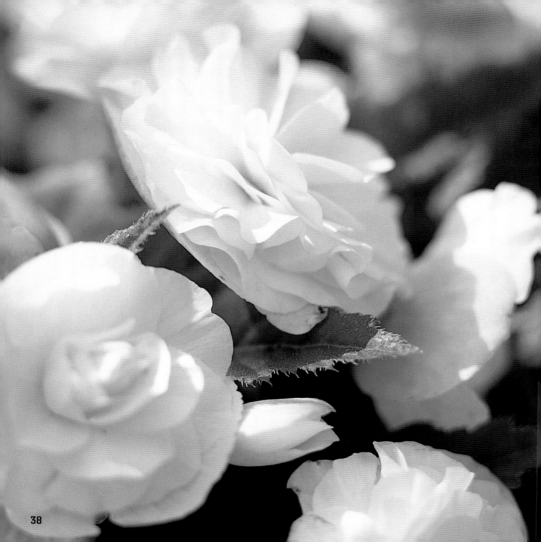

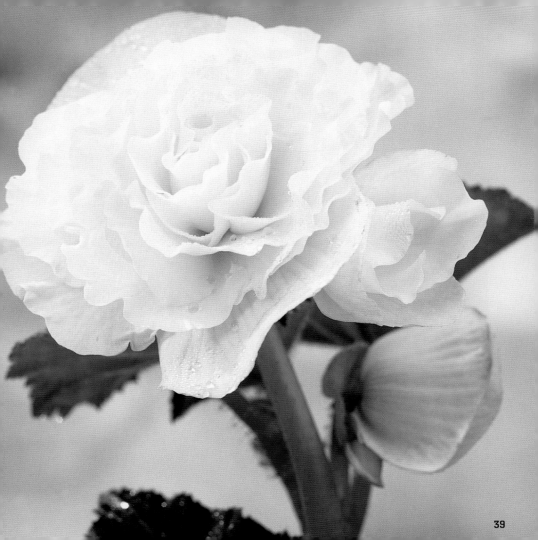

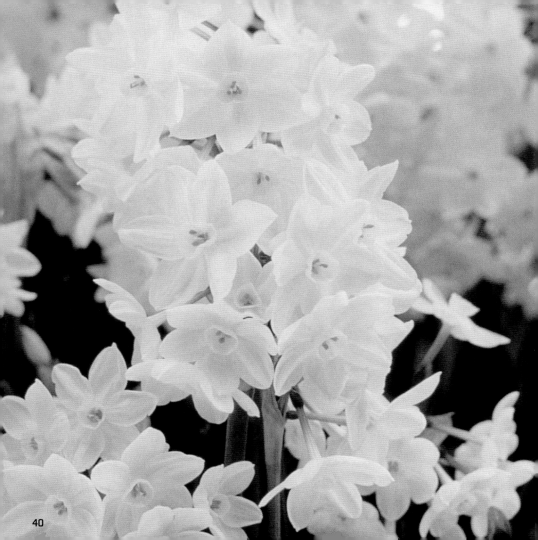

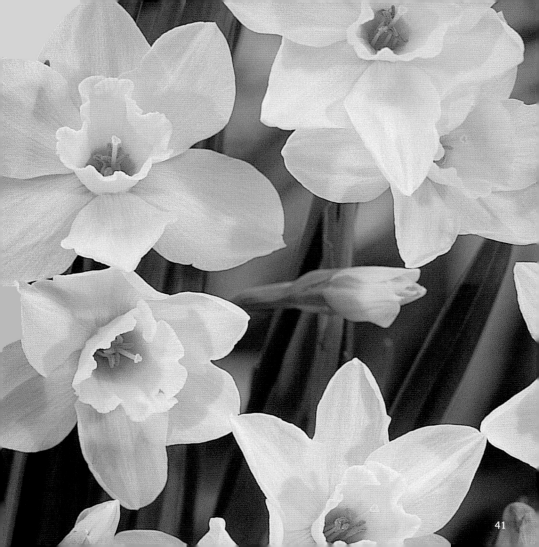

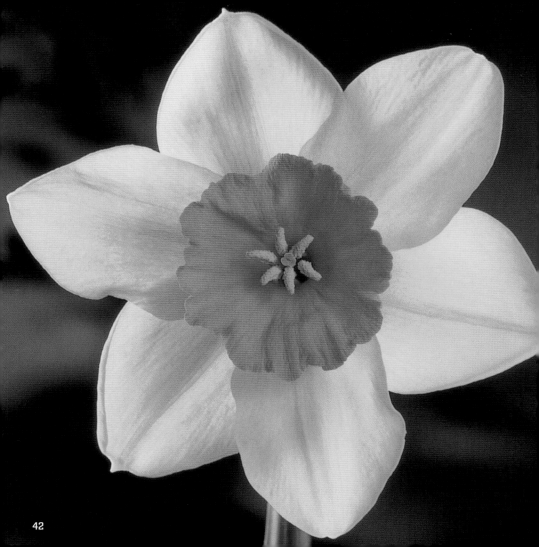

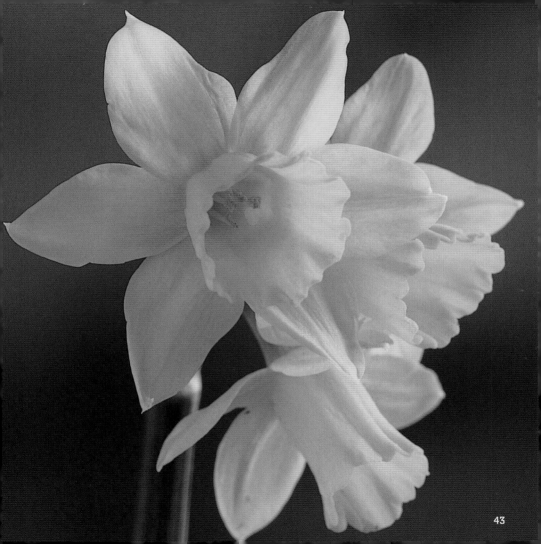

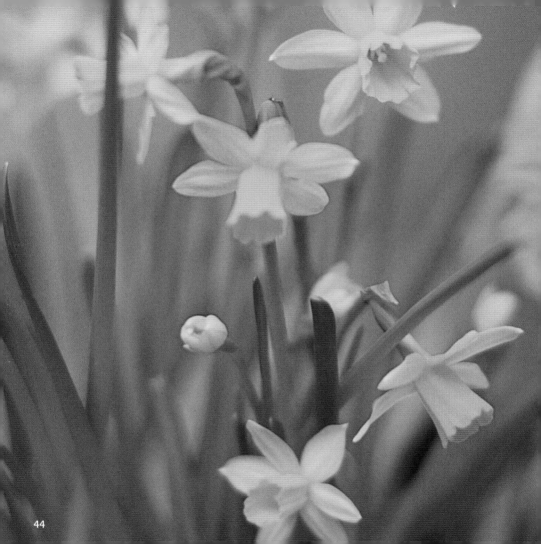

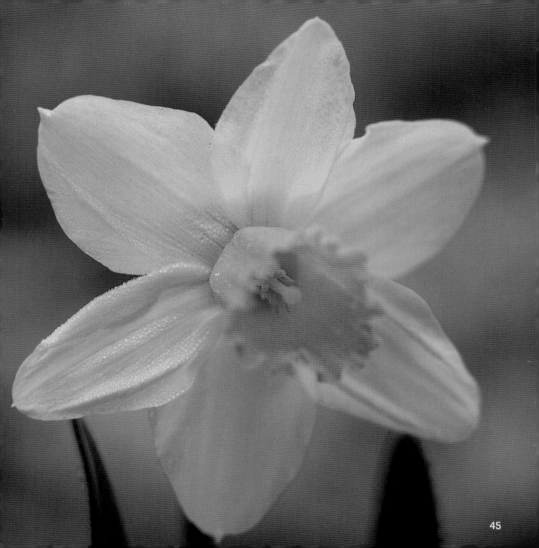

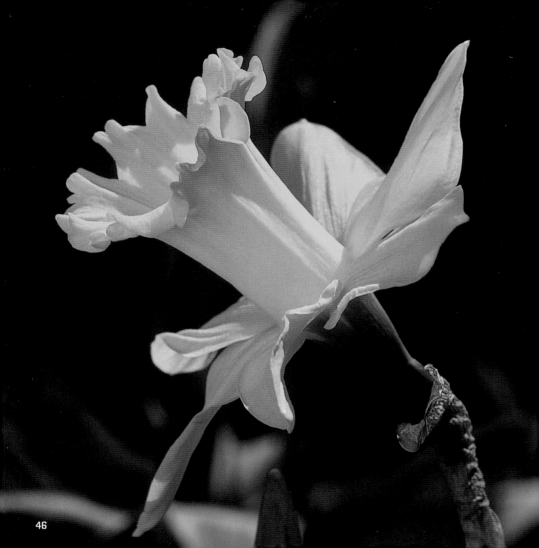

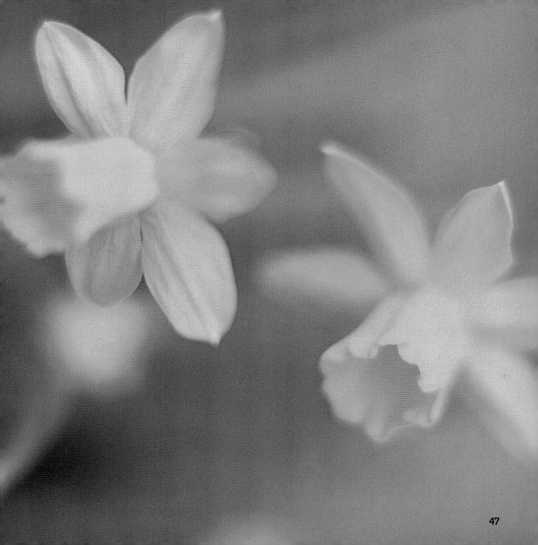

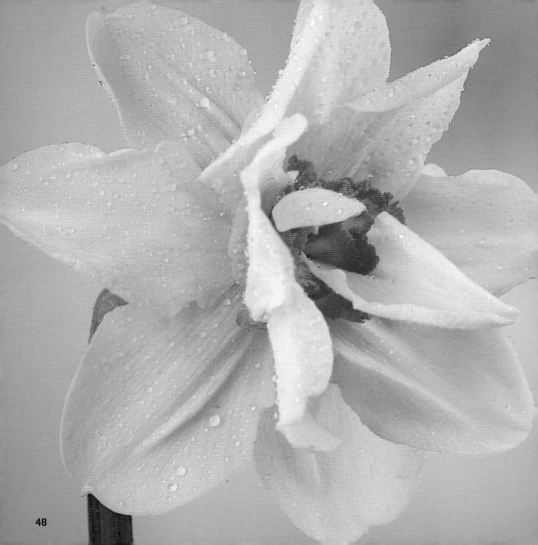

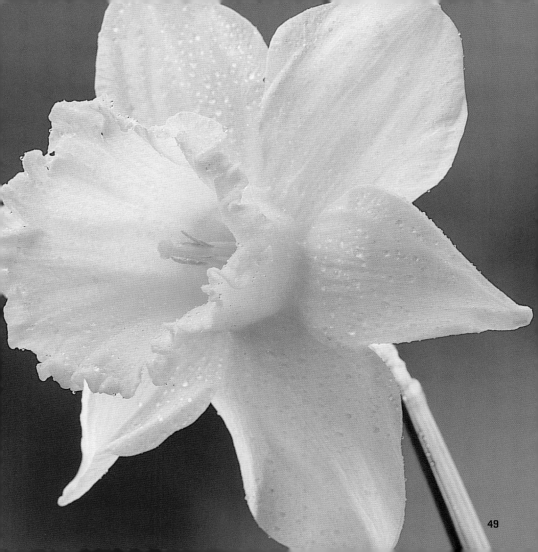

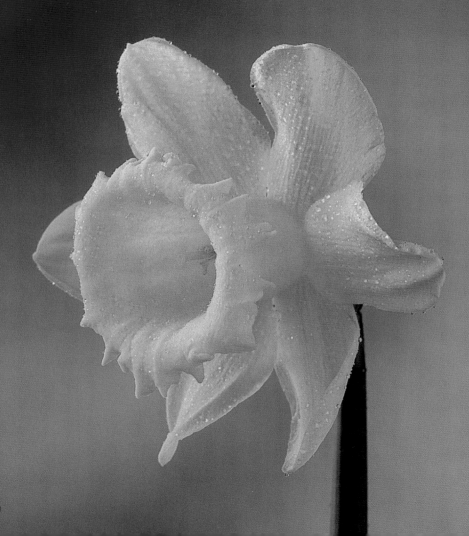

50

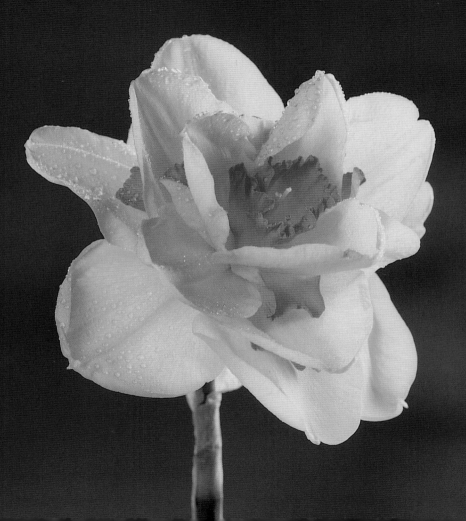

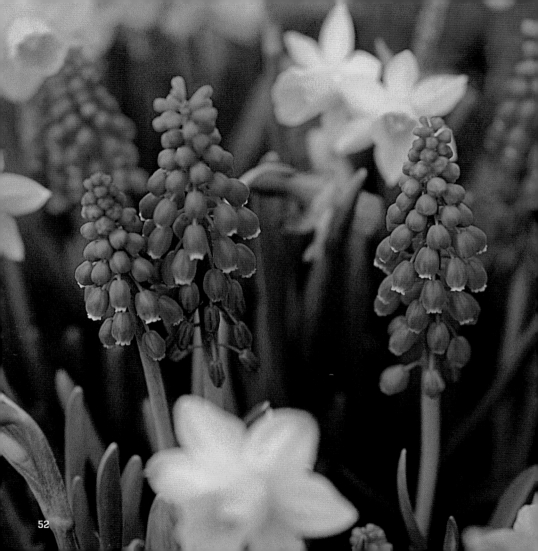

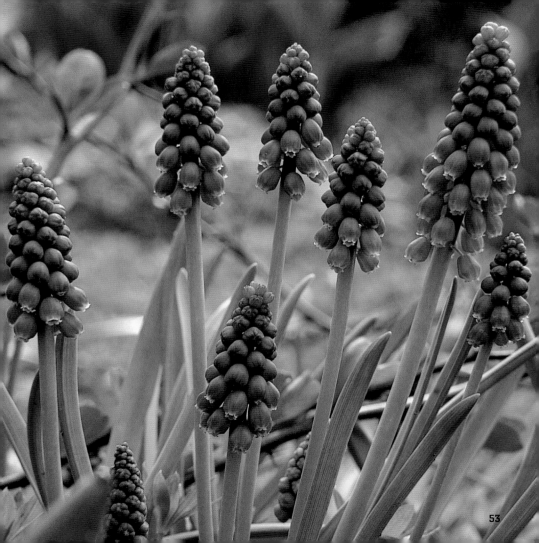

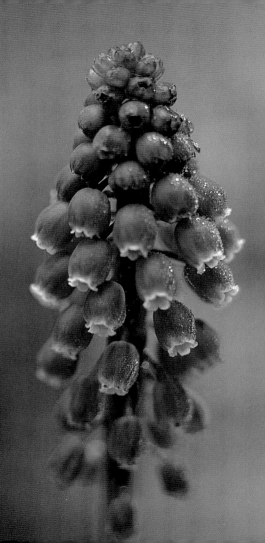

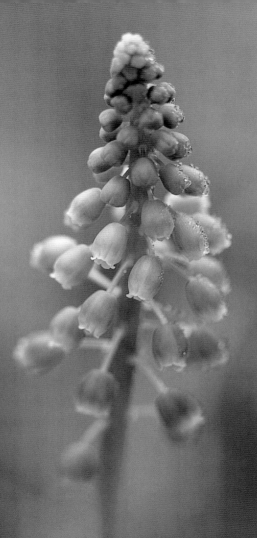

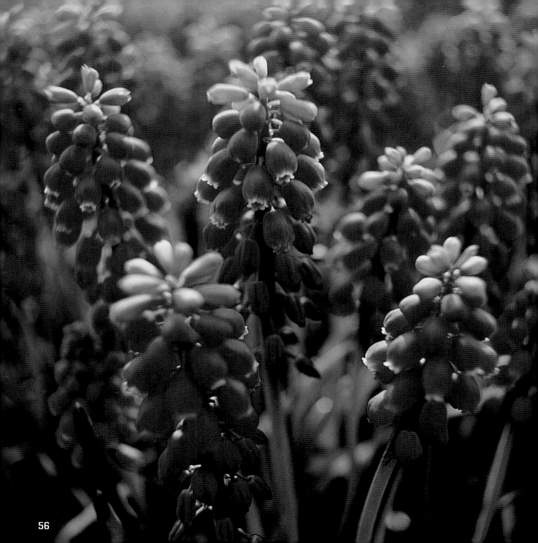

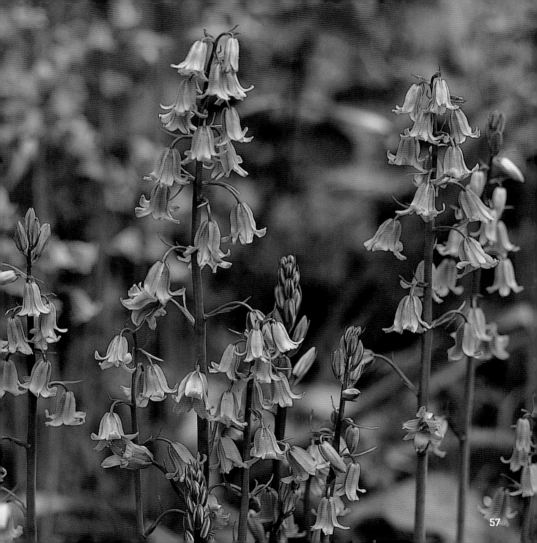

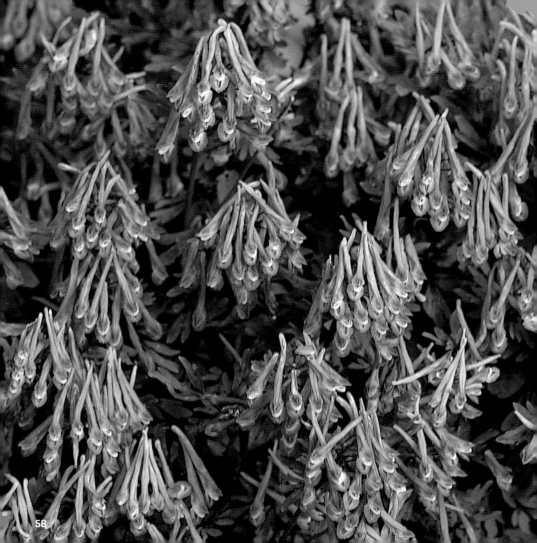

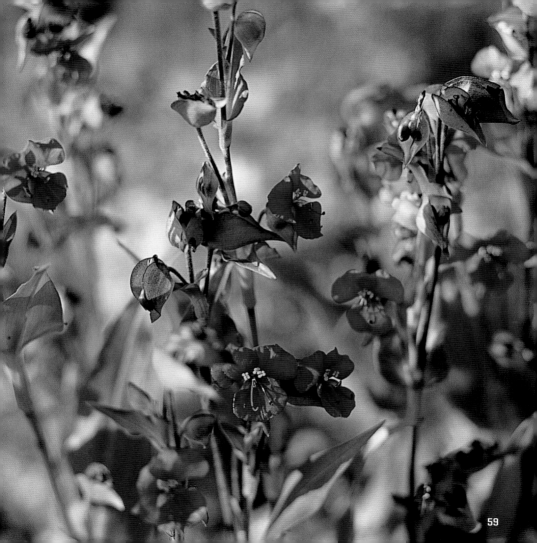

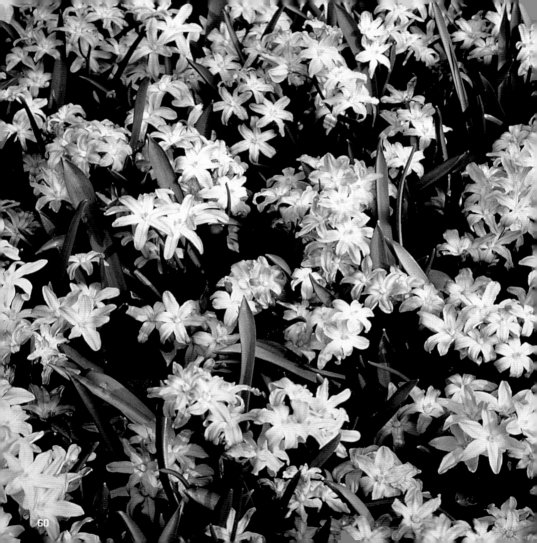

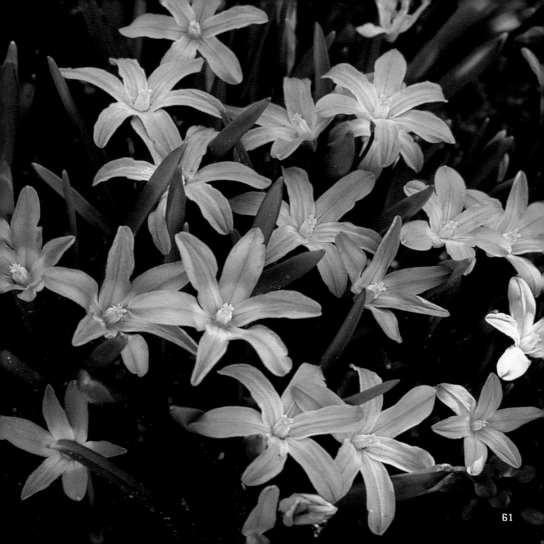

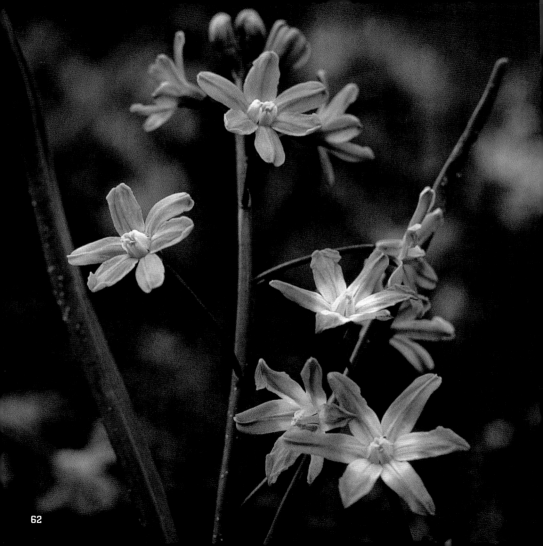

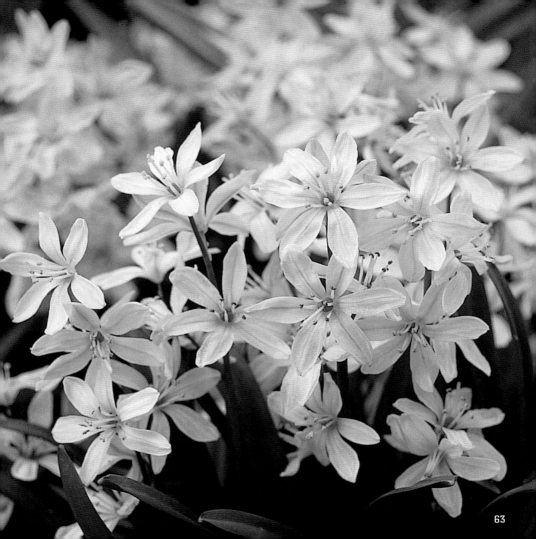

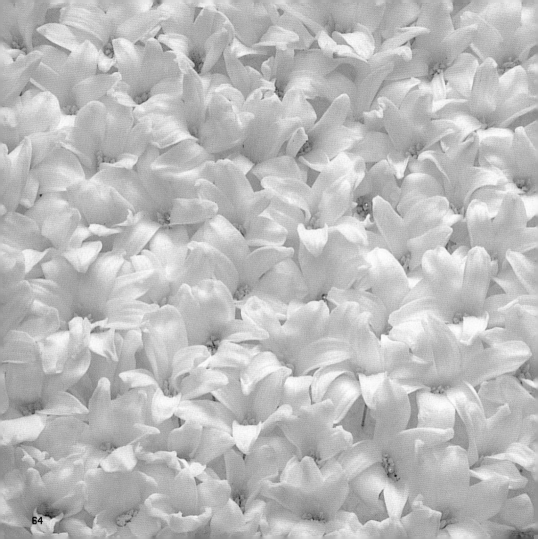

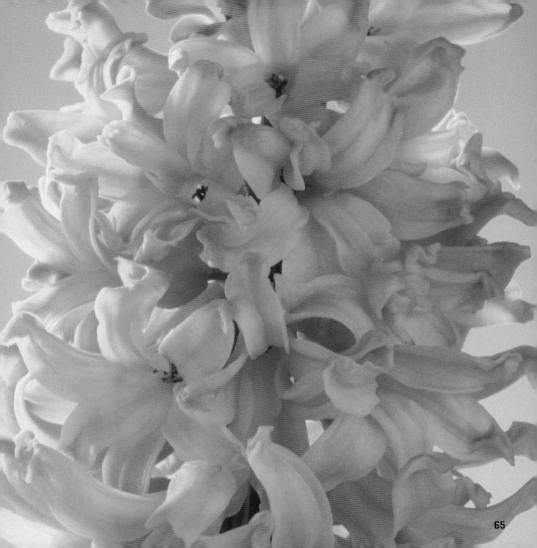

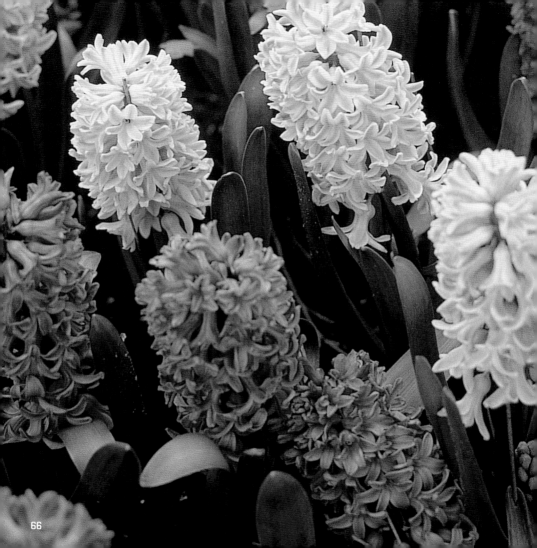

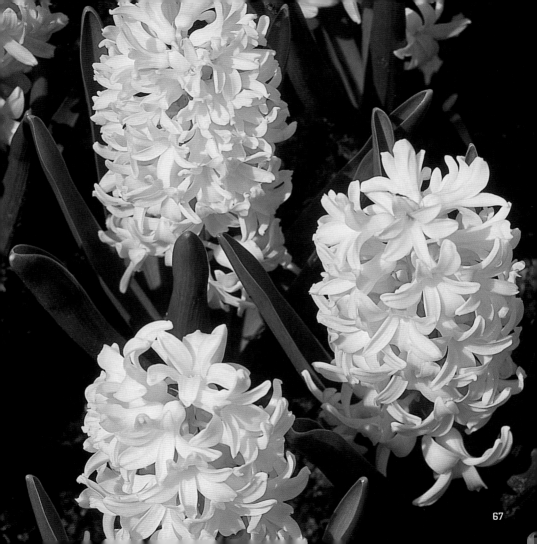

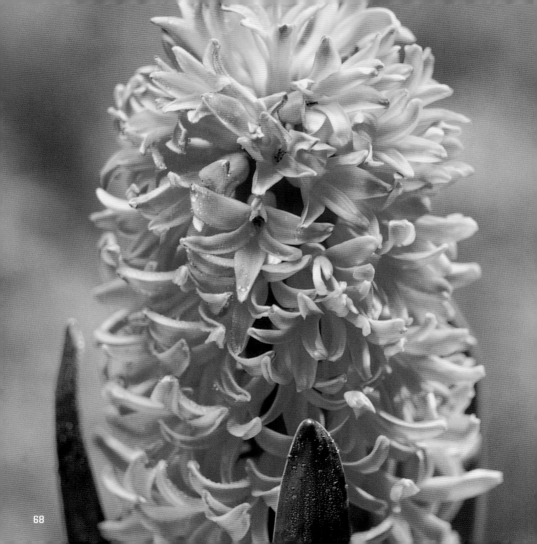

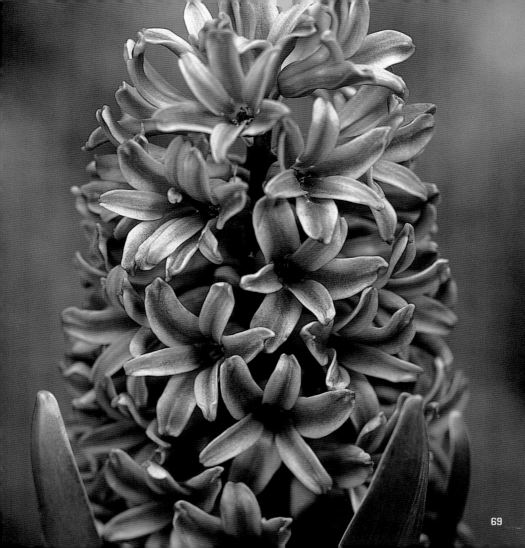

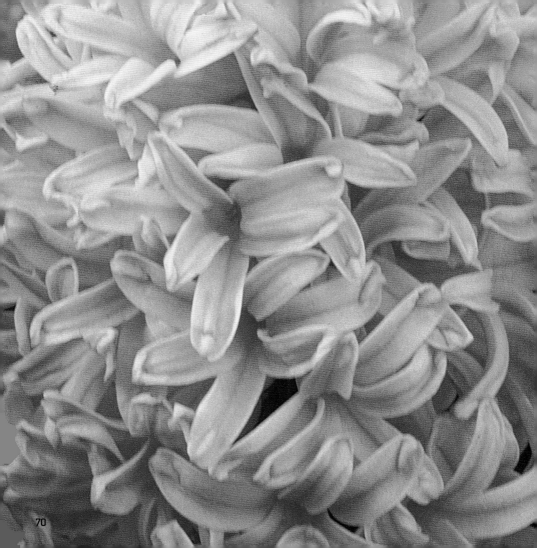

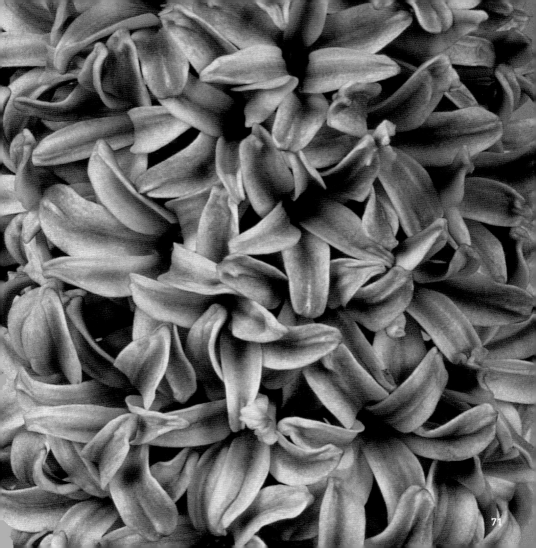

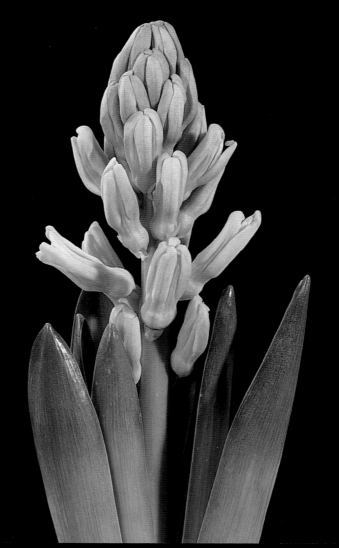

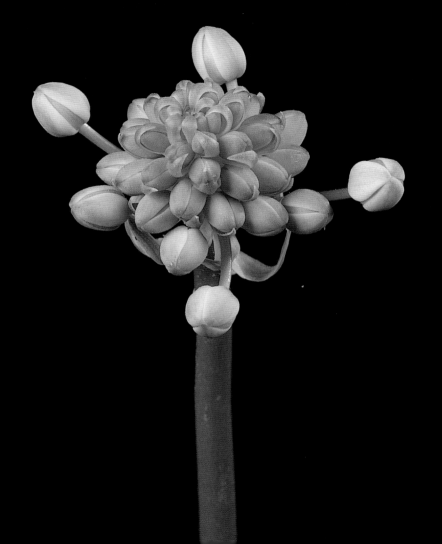

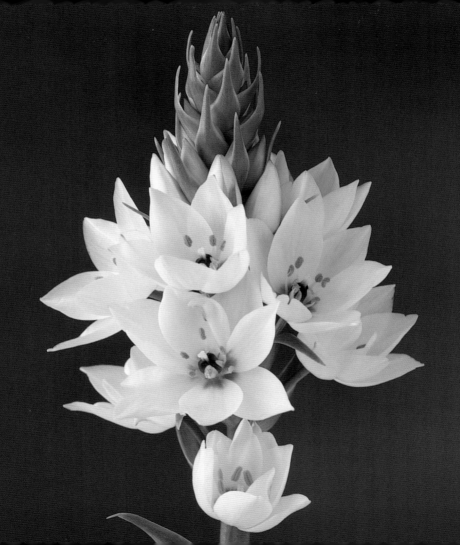

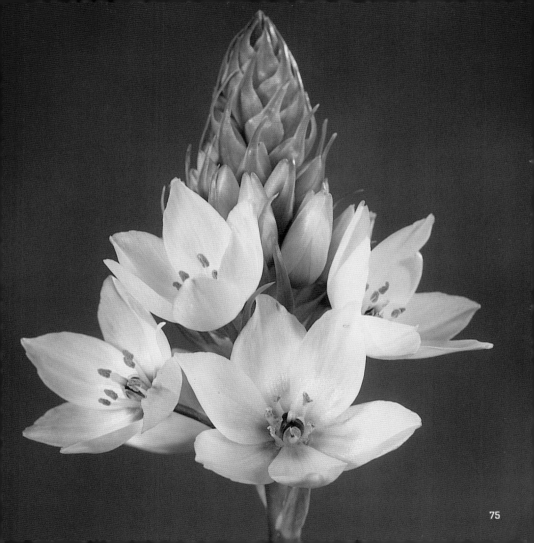

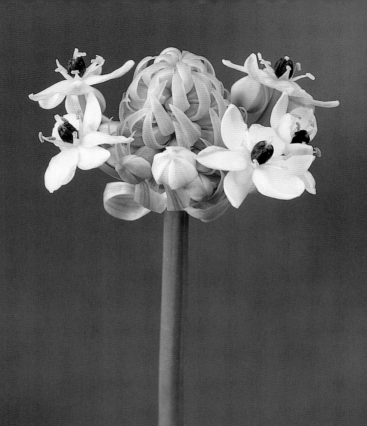

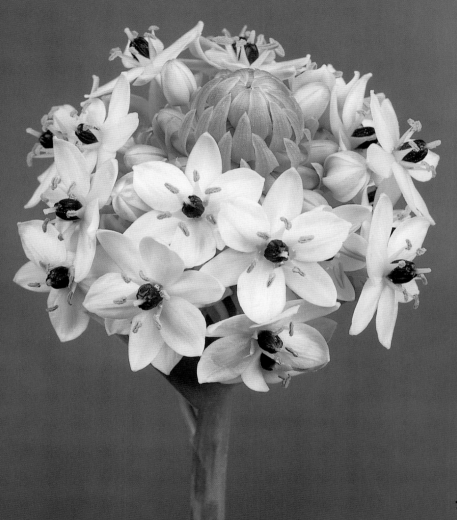

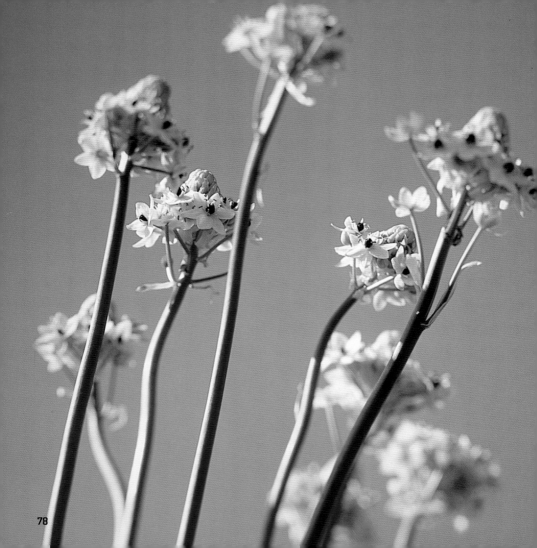

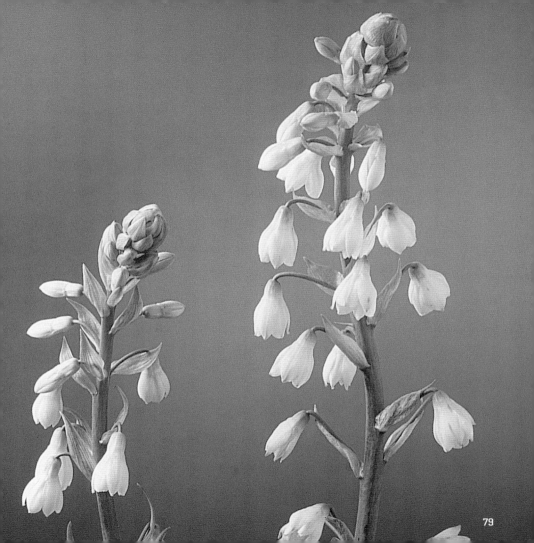

79

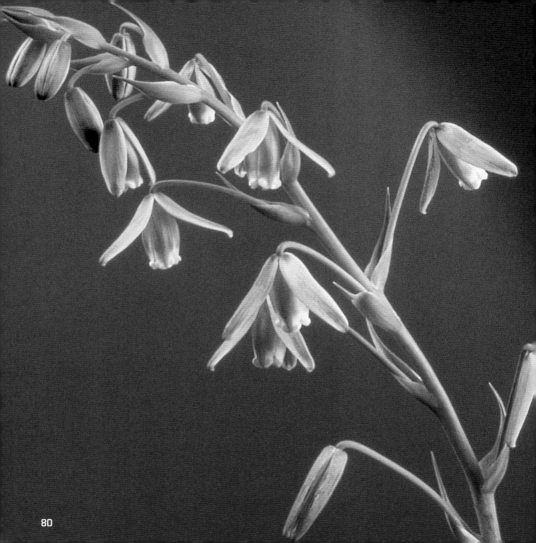

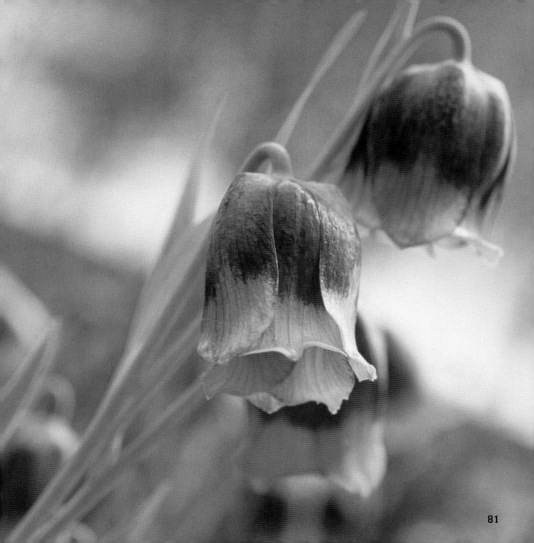

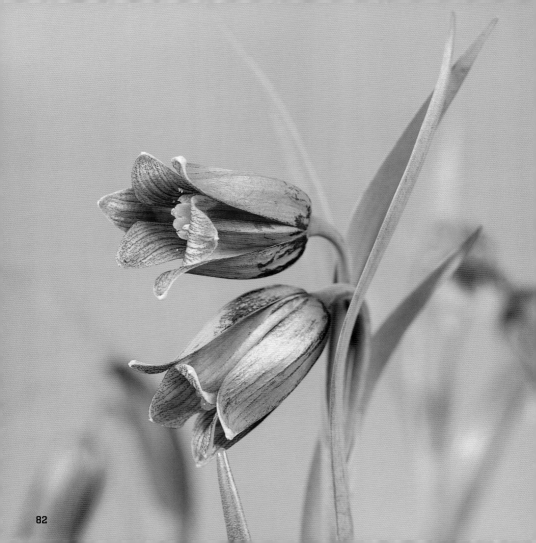

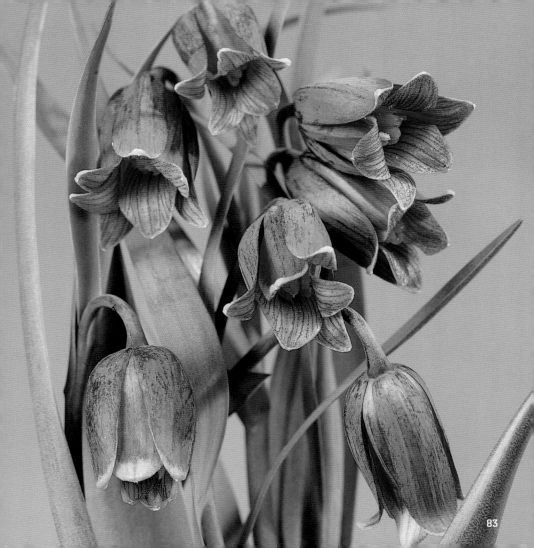

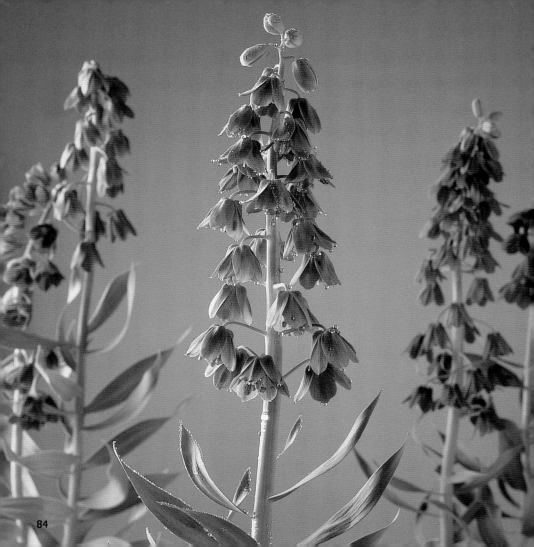

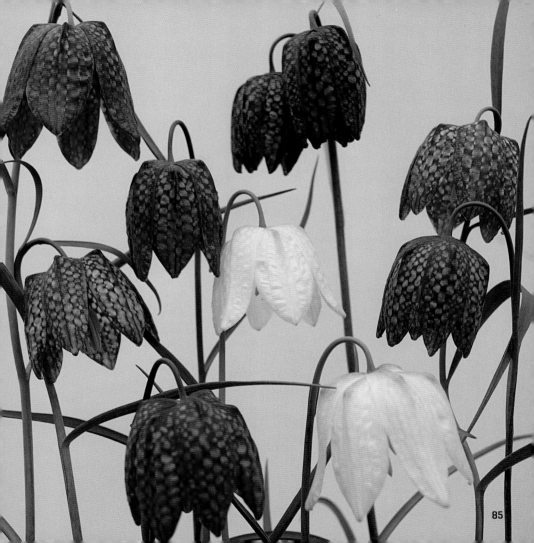

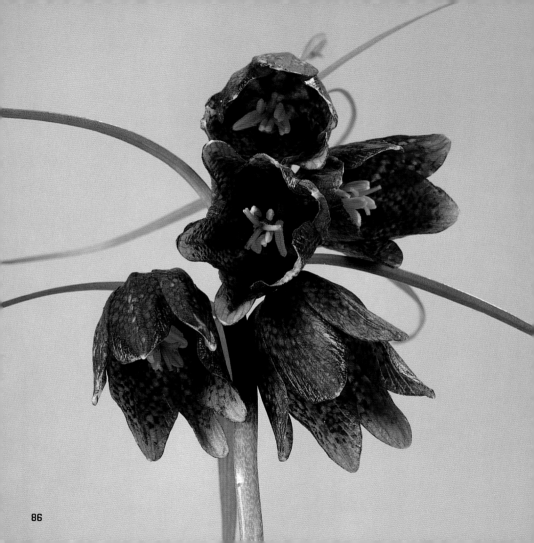

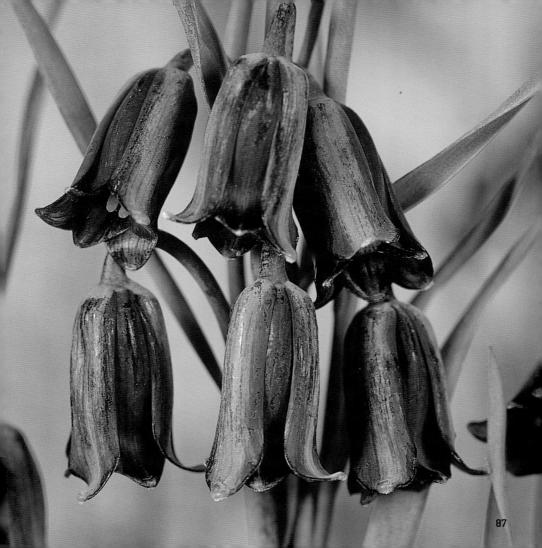

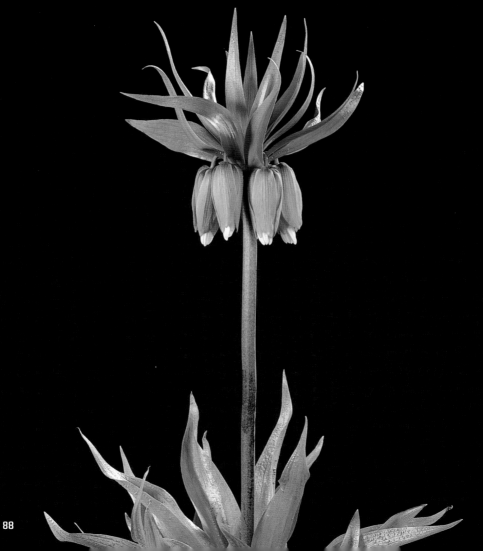

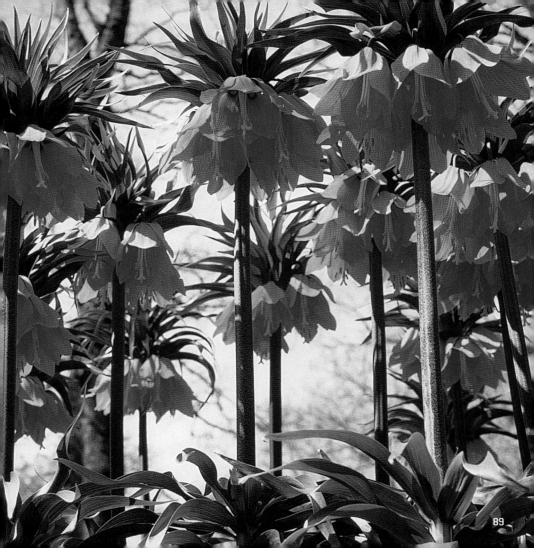

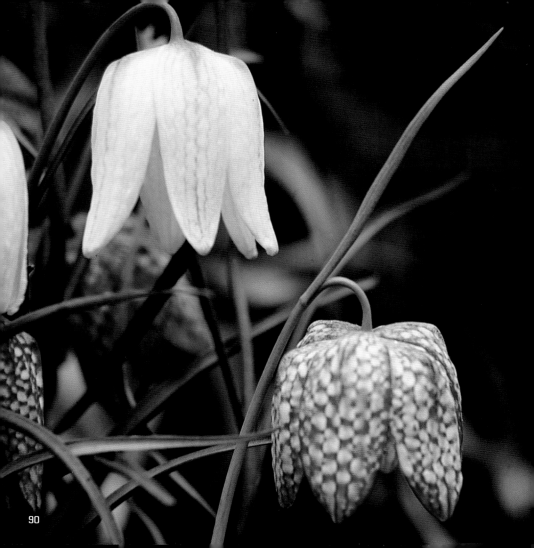

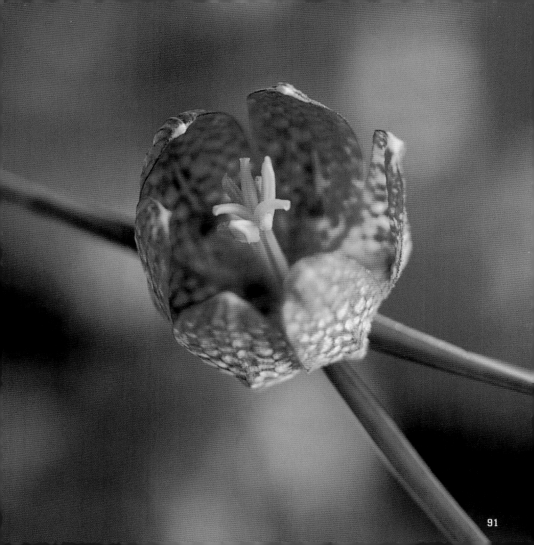

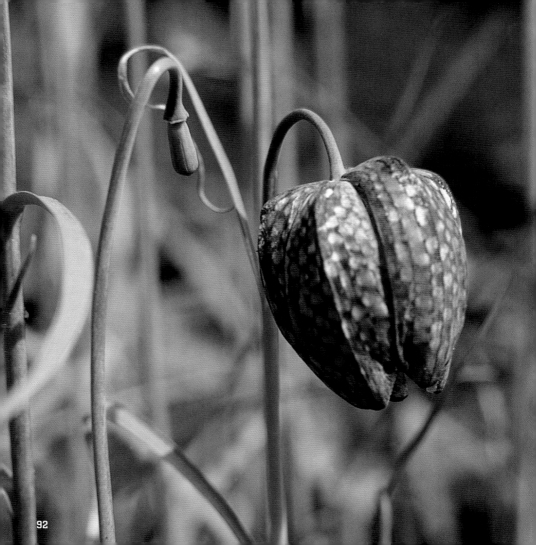

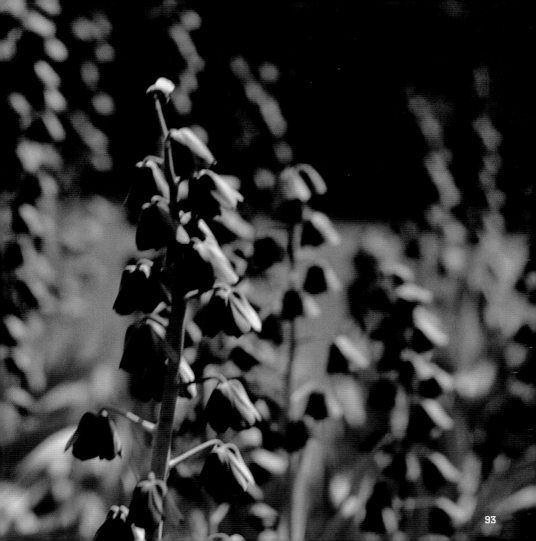

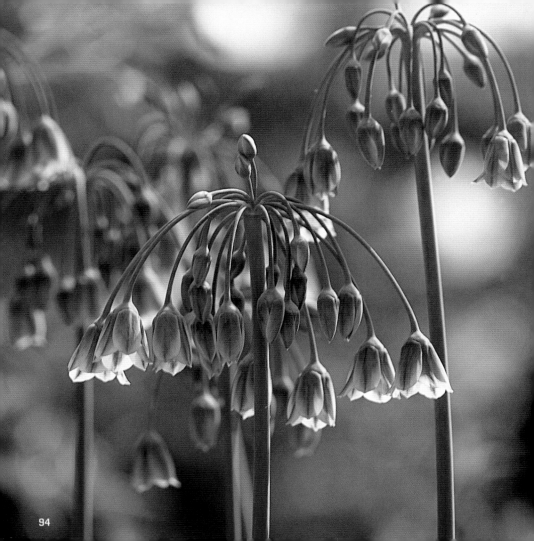

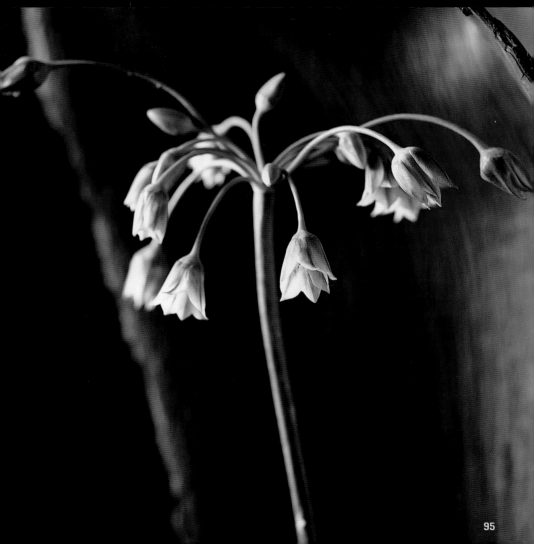

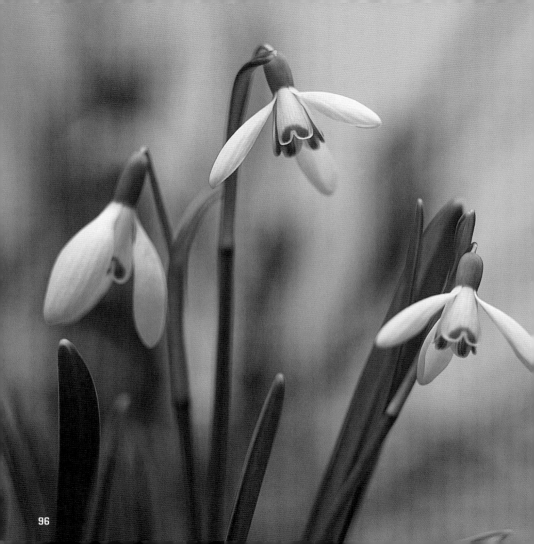

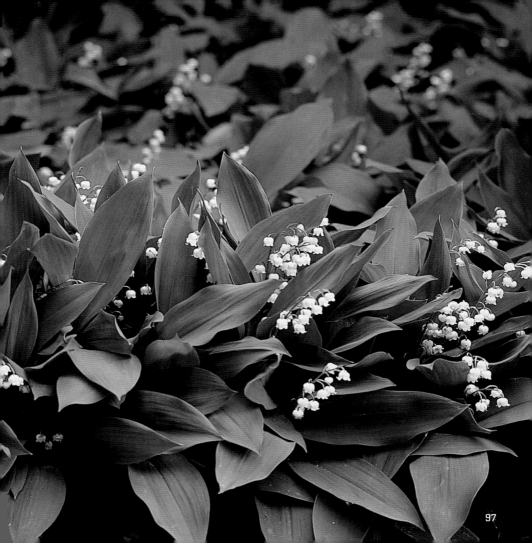

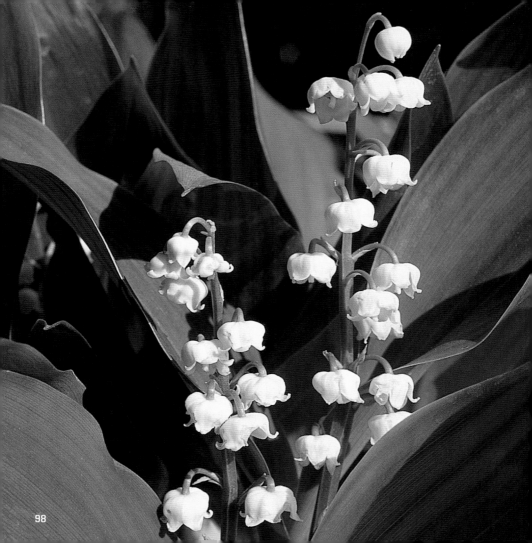

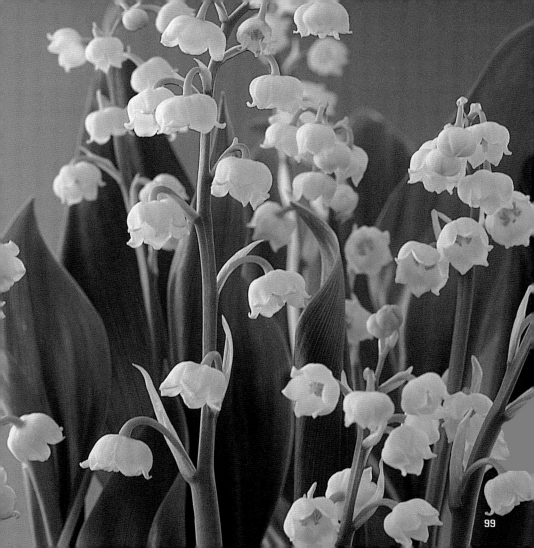

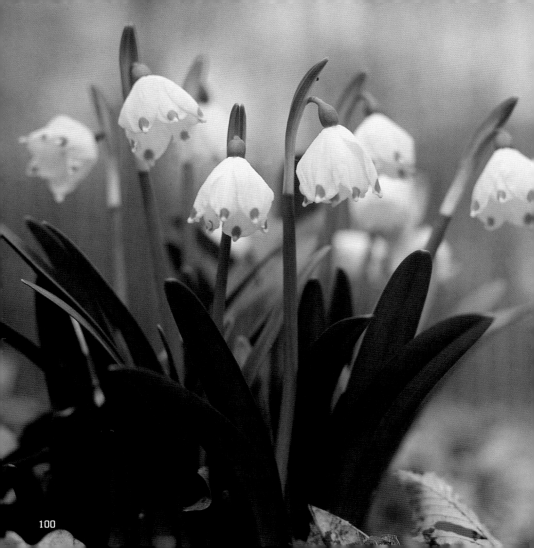

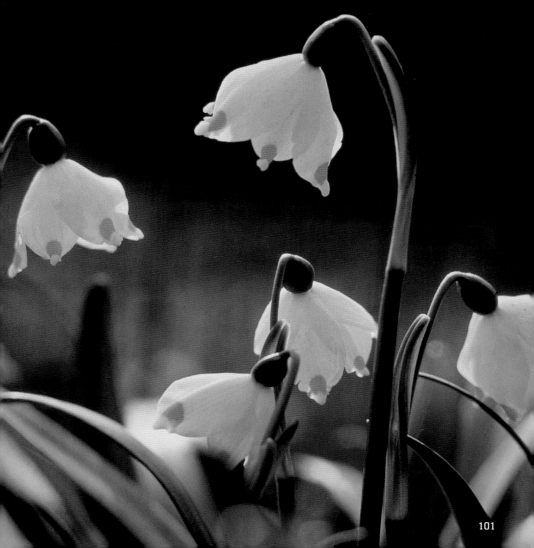

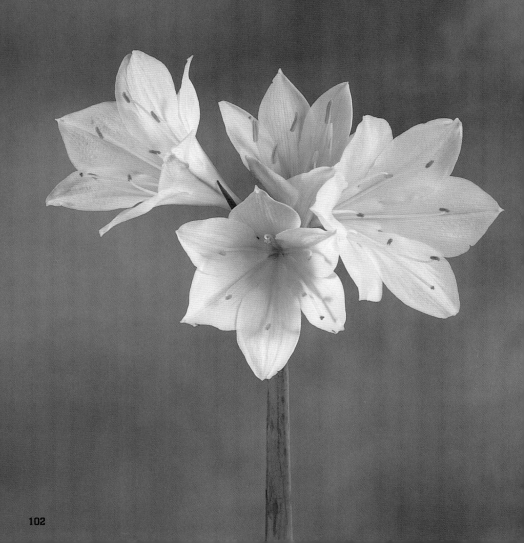

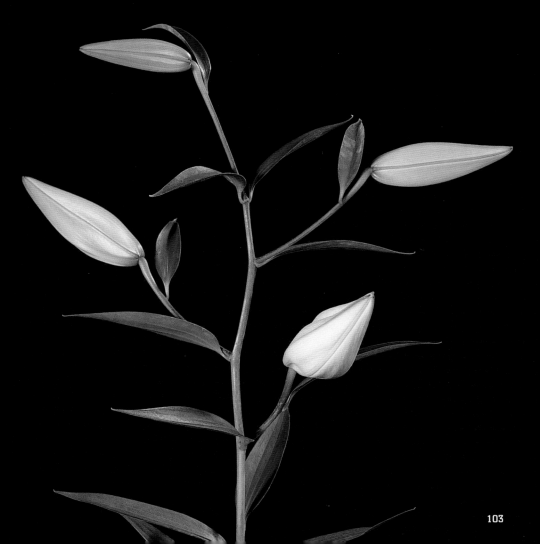

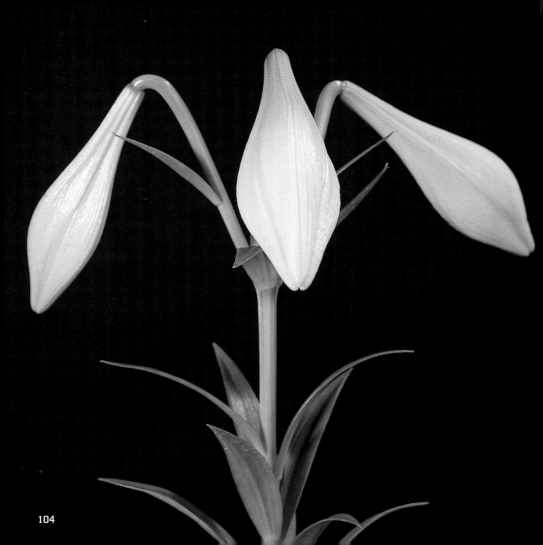

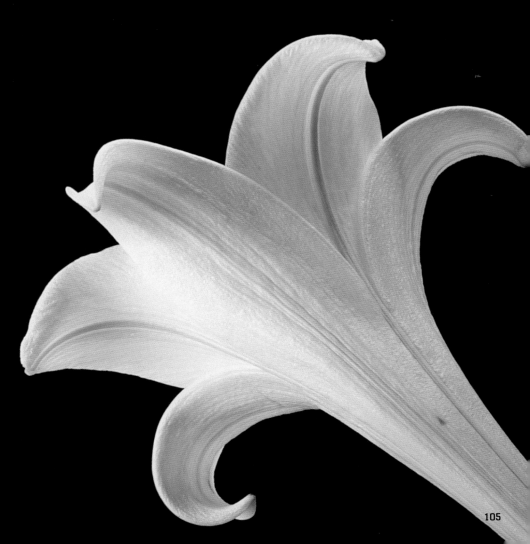

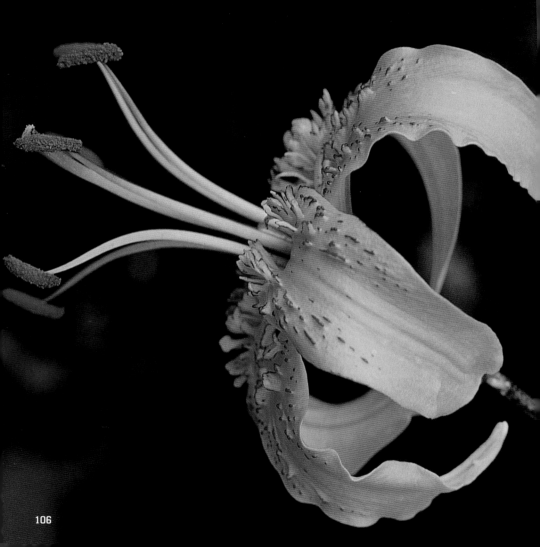

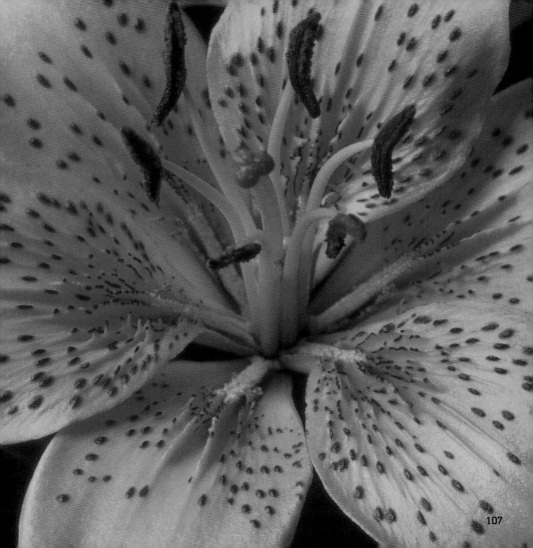

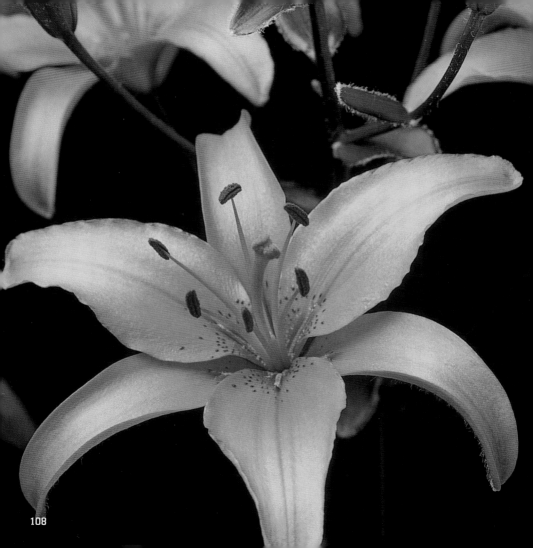

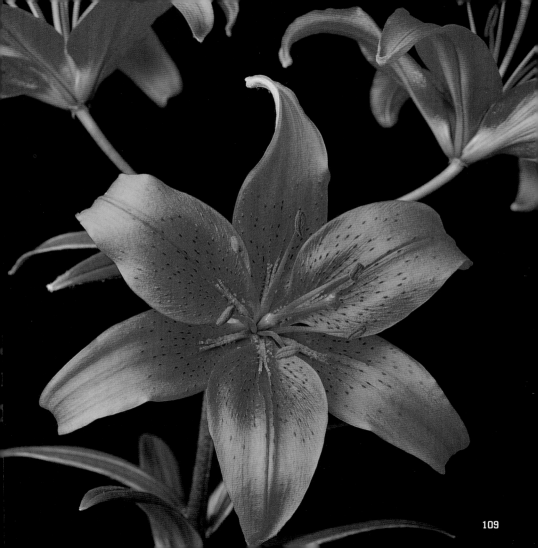

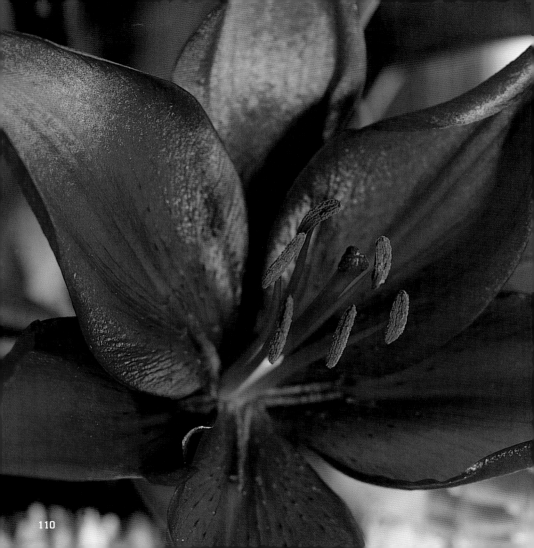

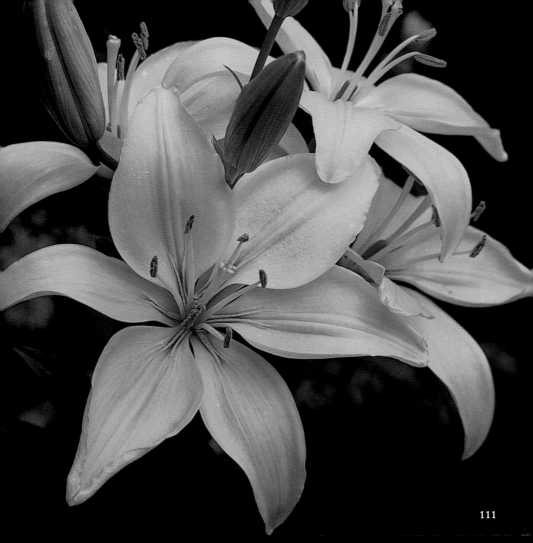

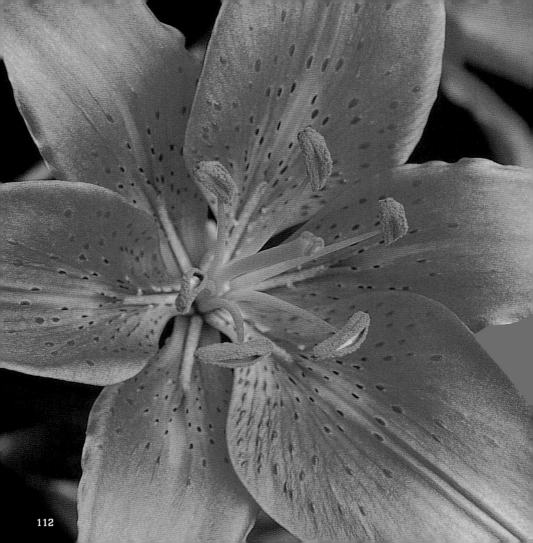

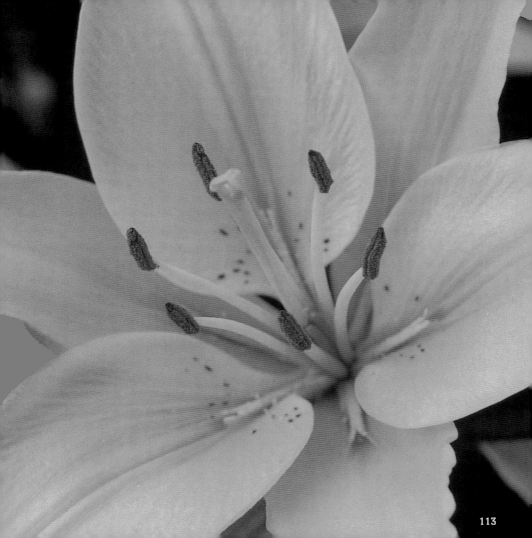

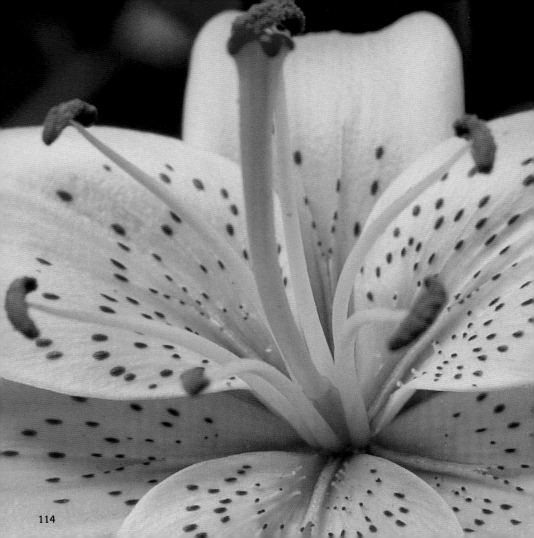

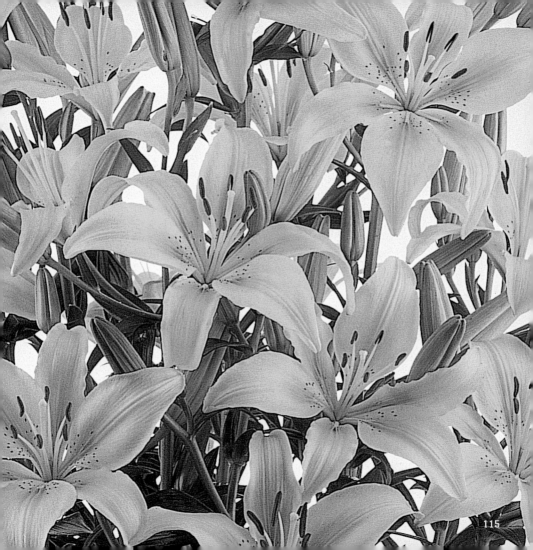

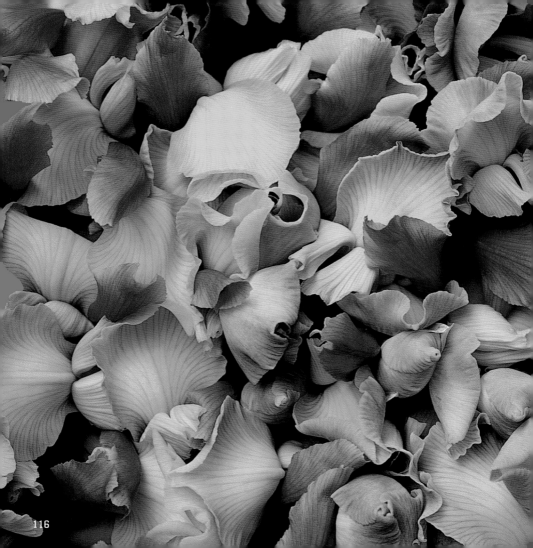

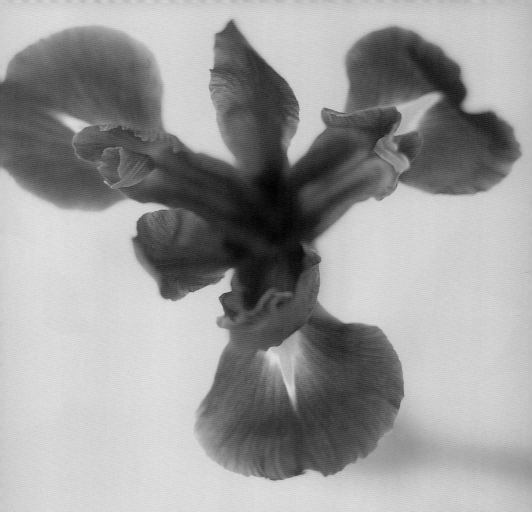

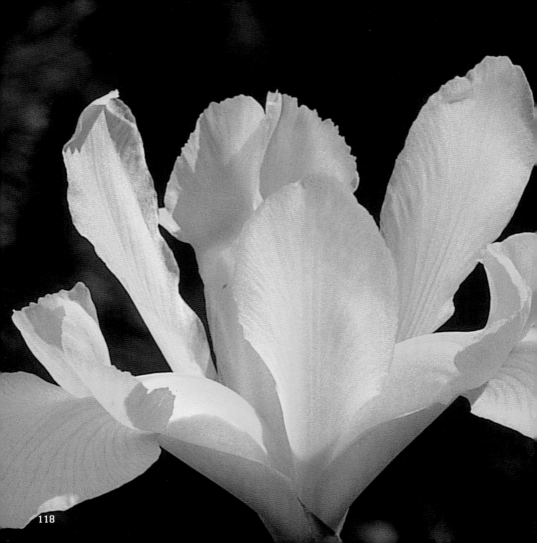

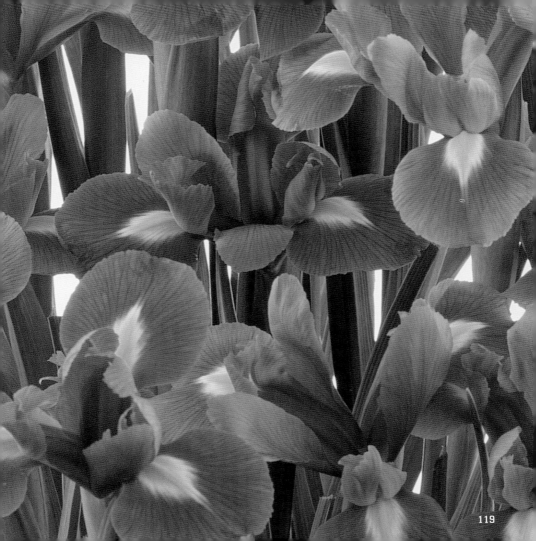

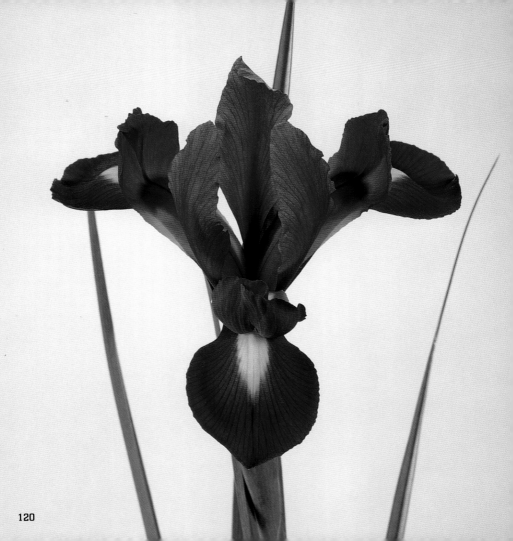

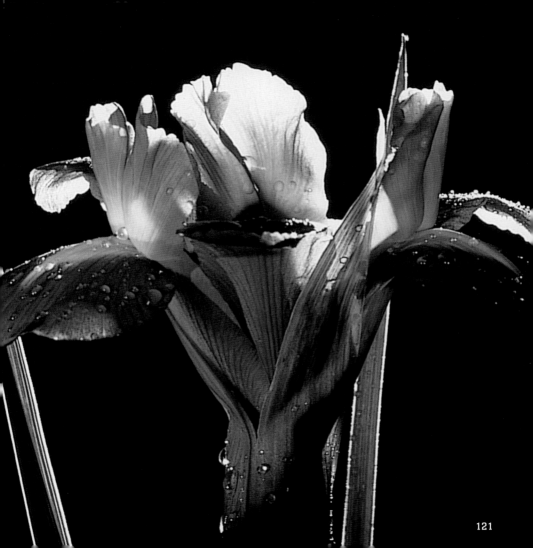

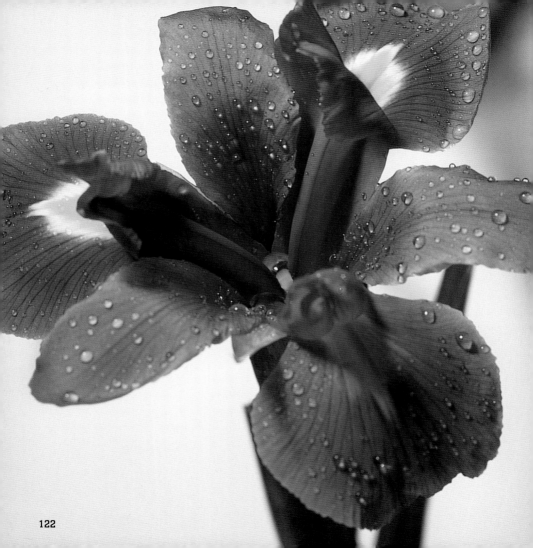

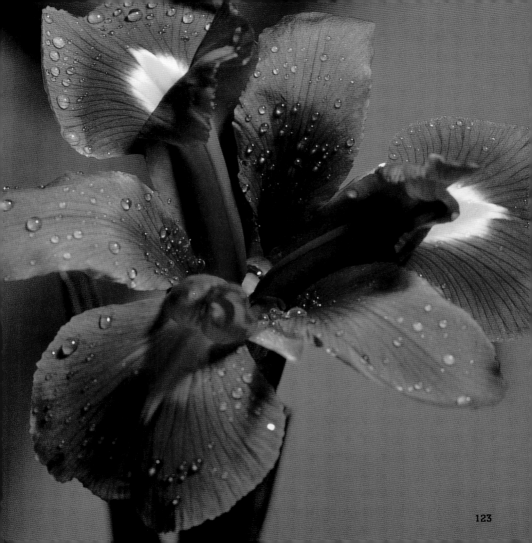

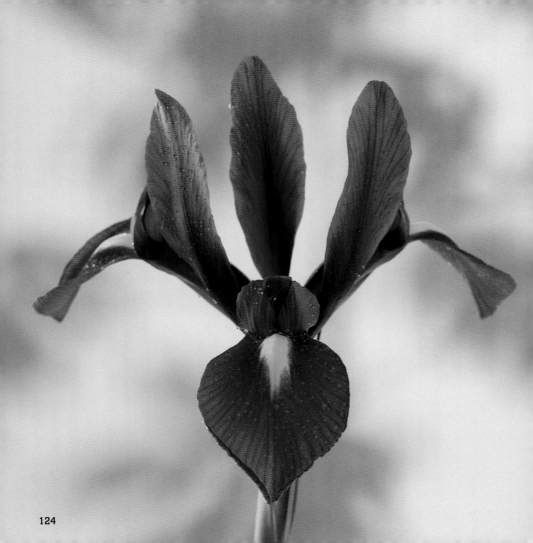

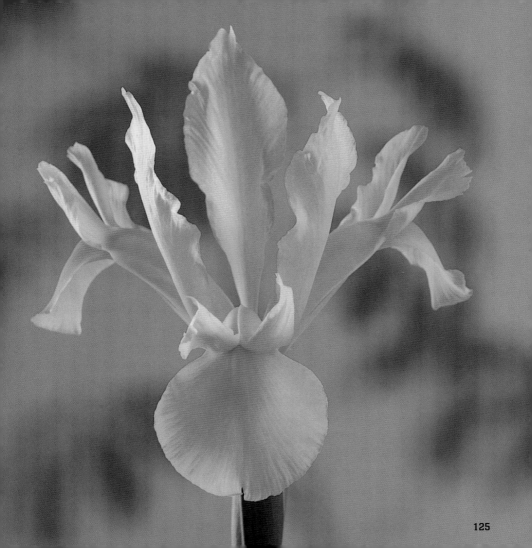

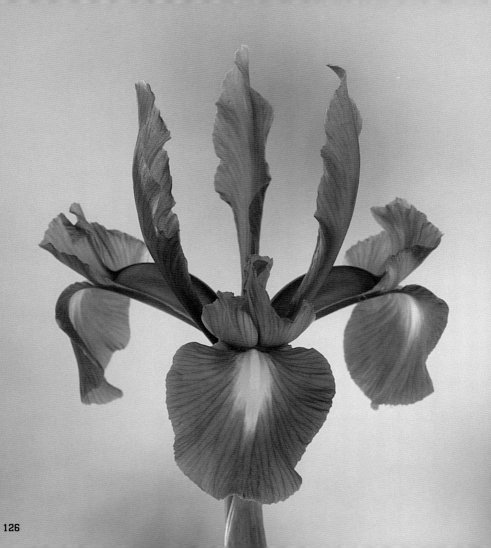

126

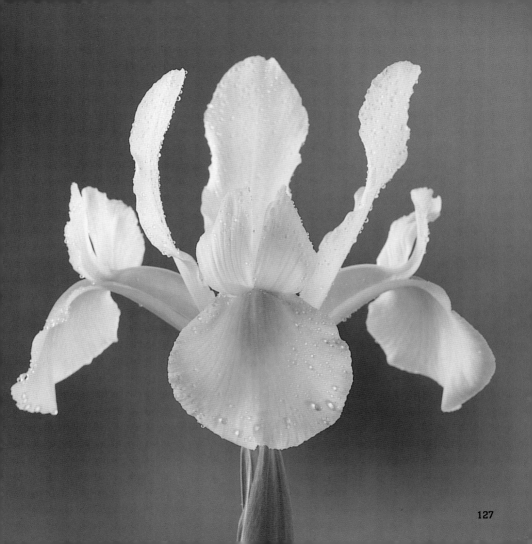

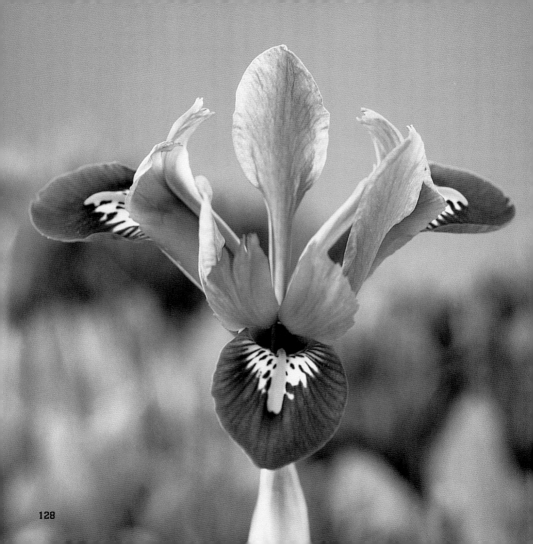

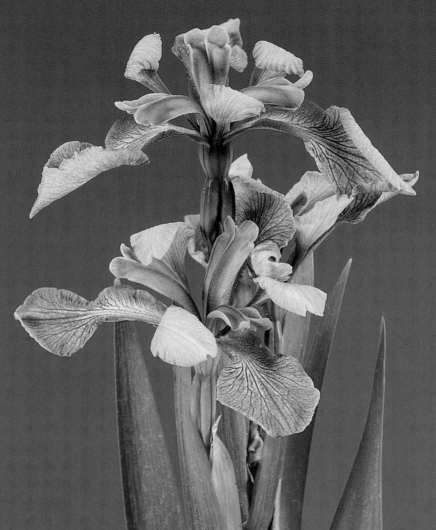

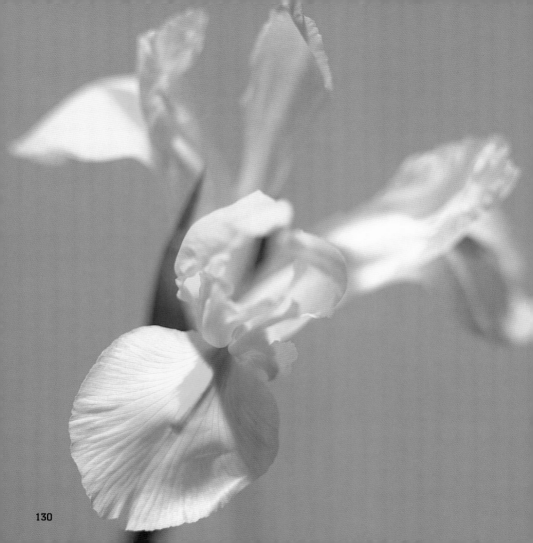

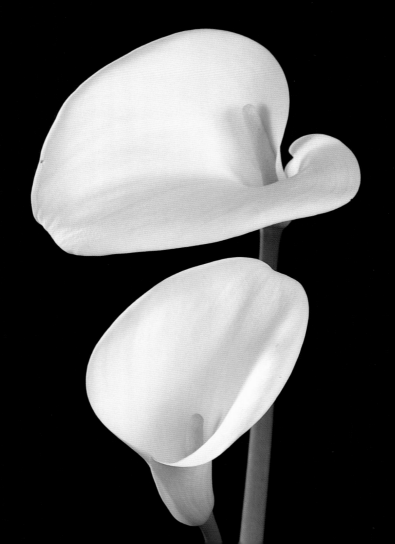

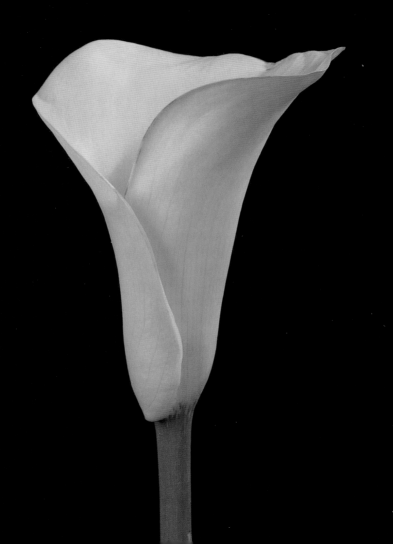

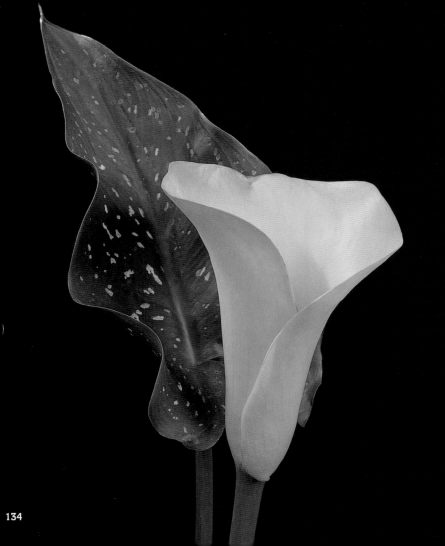

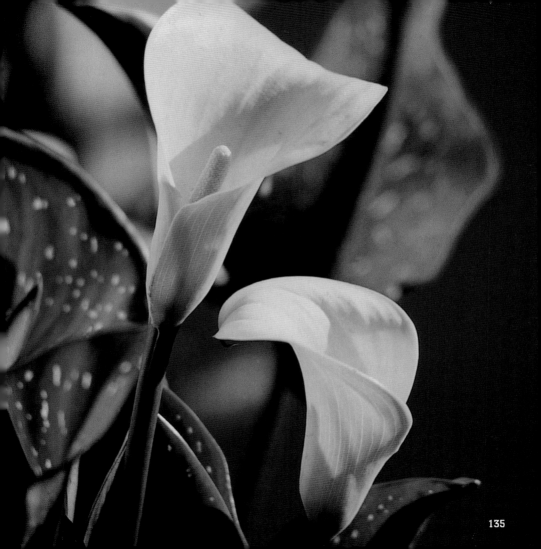

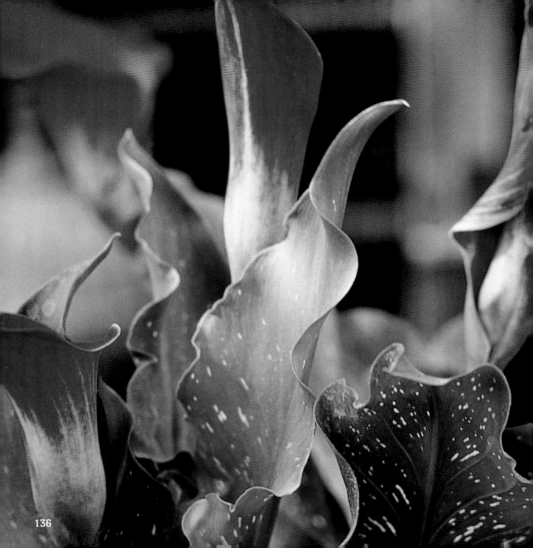

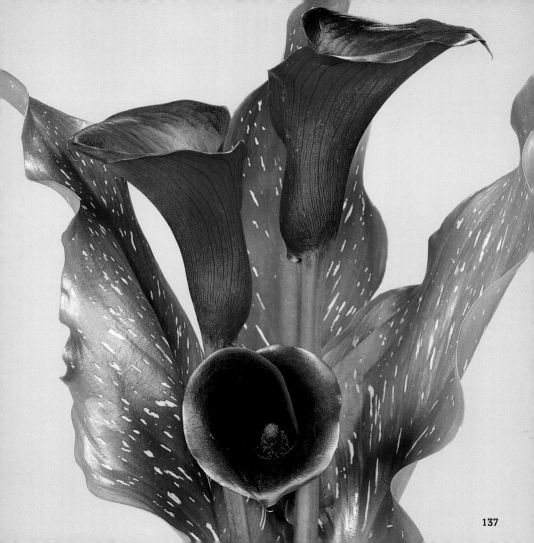

137

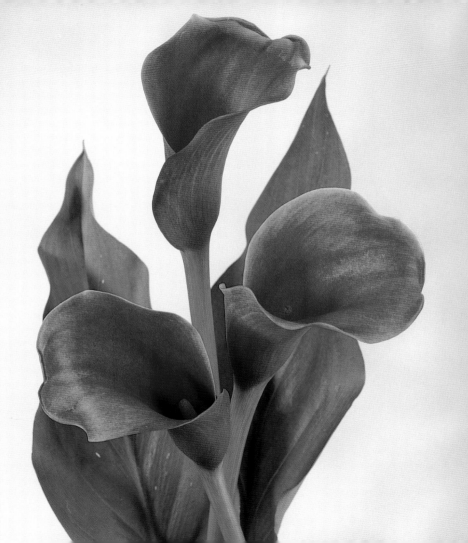

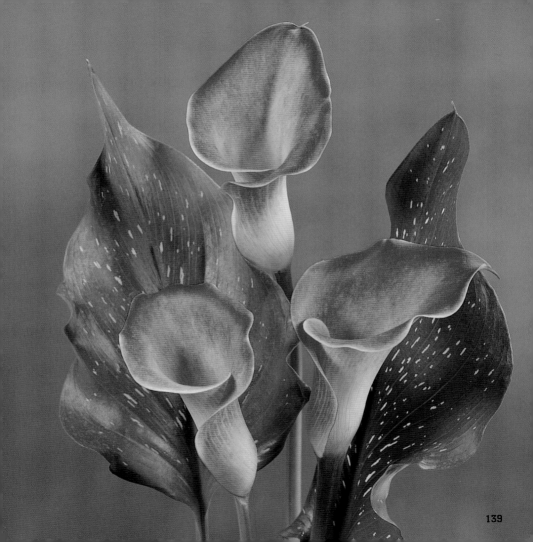

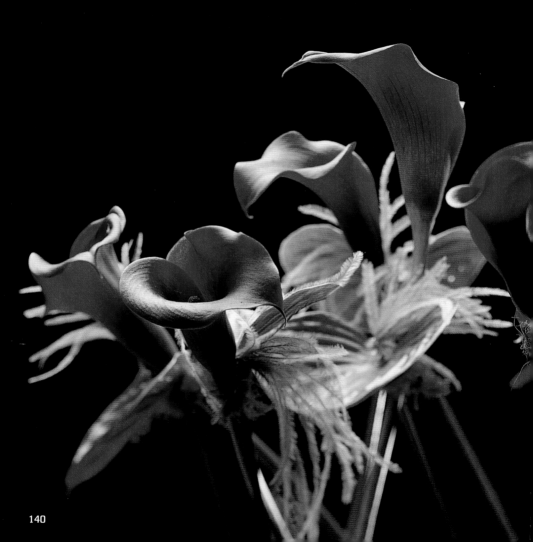

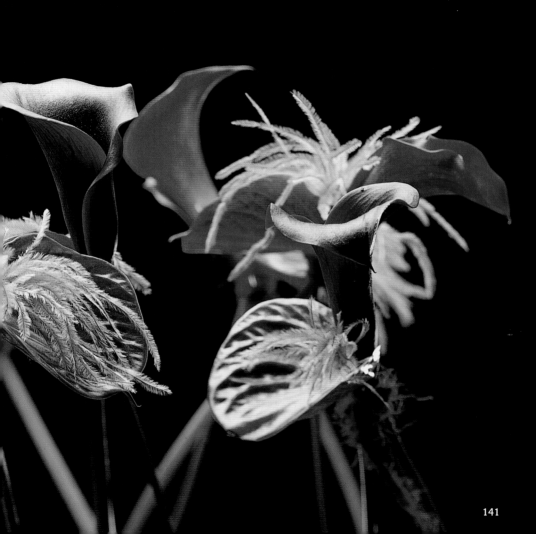

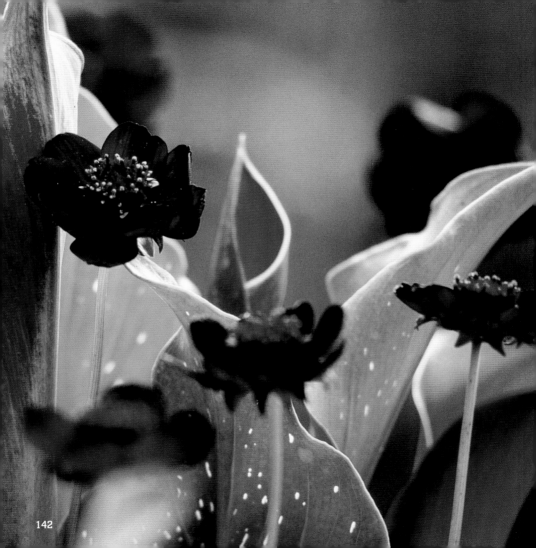

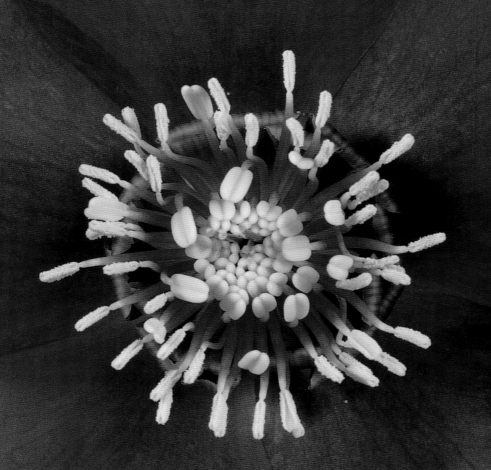

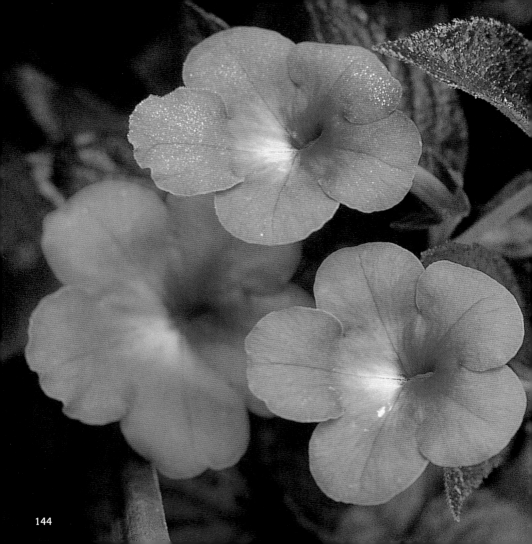

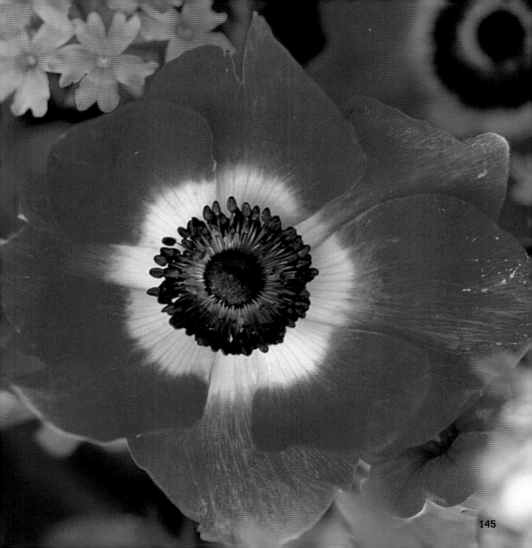

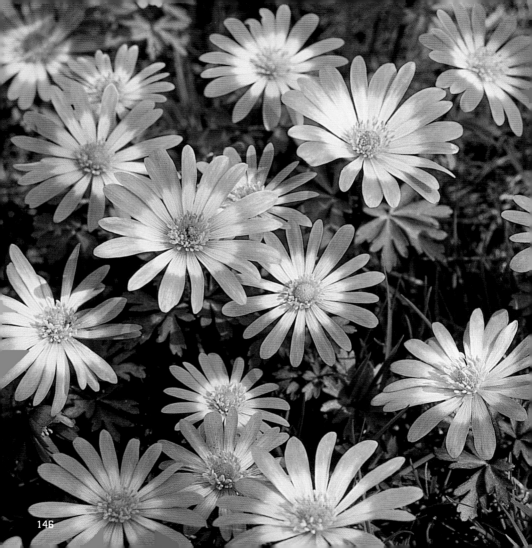

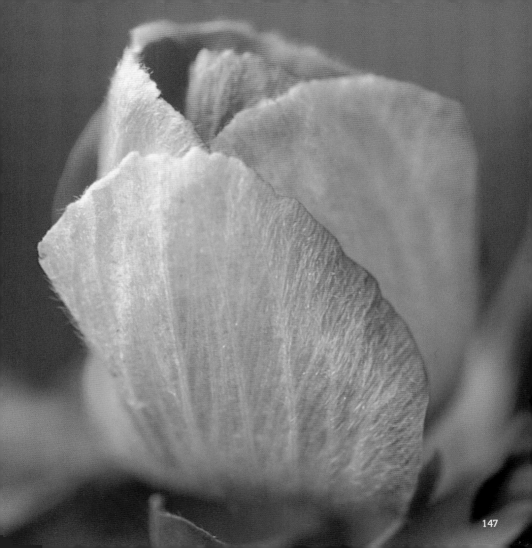

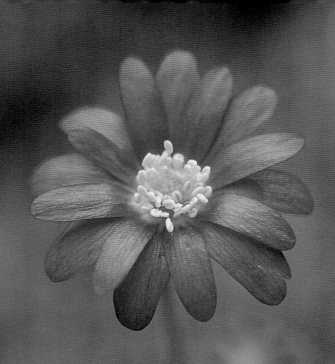

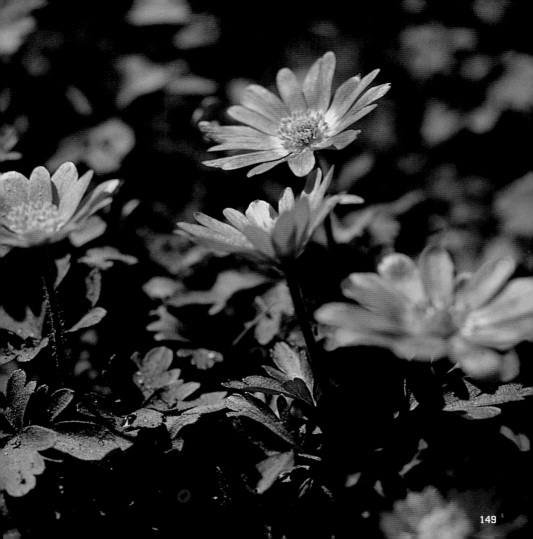

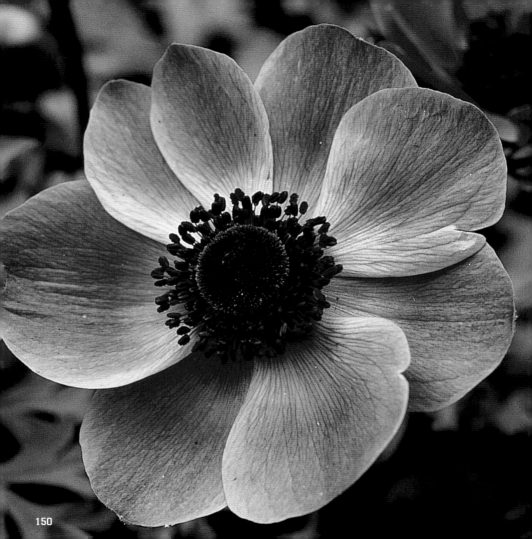

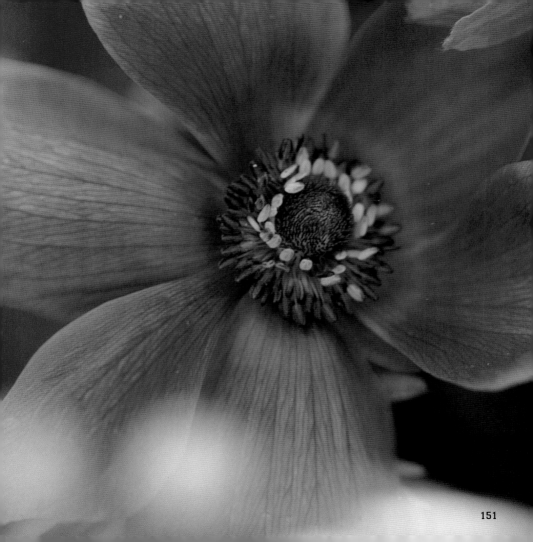

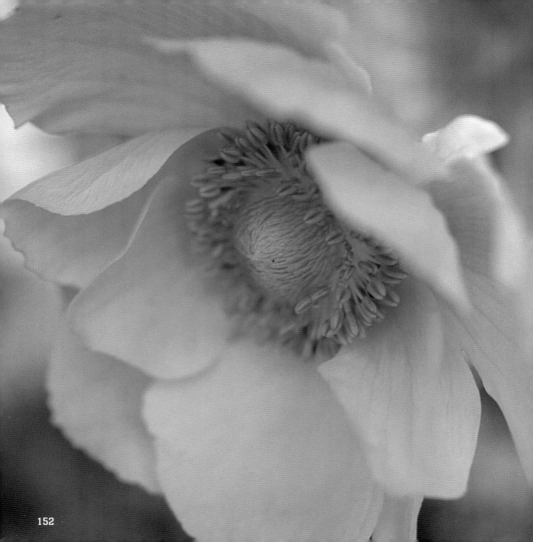

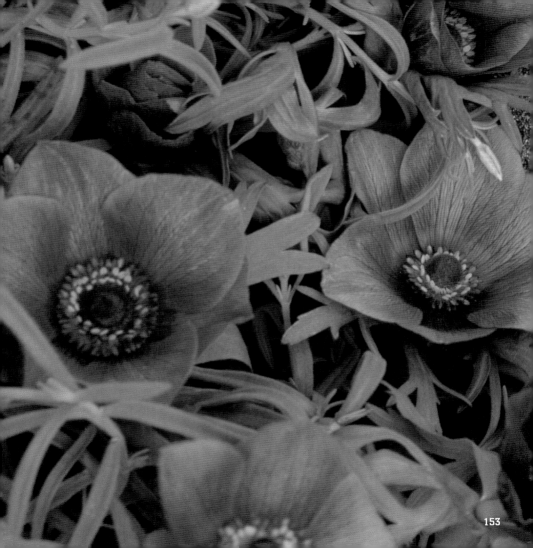

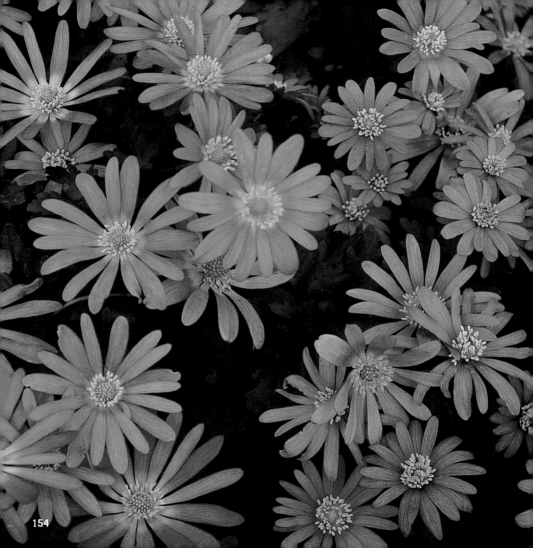

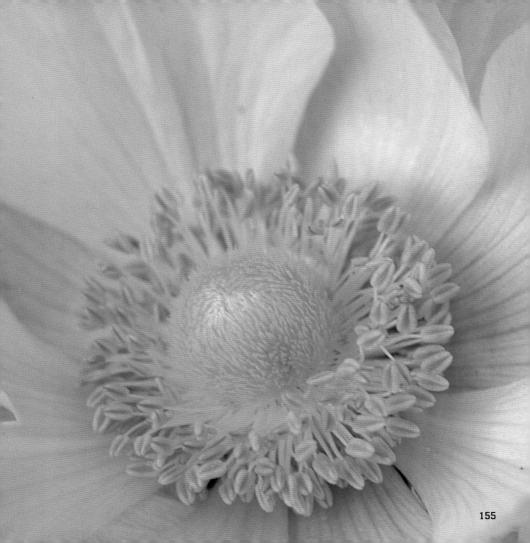

155

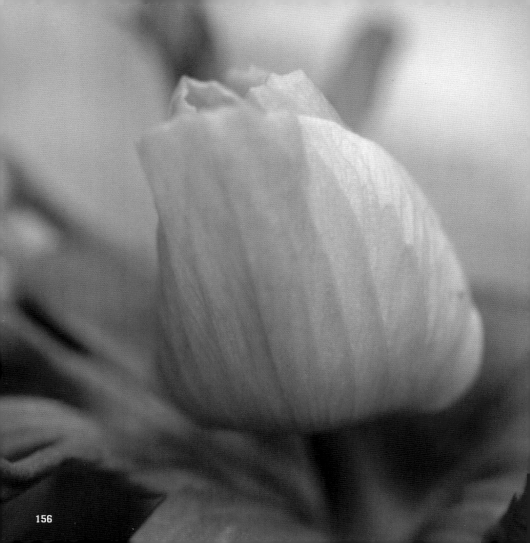

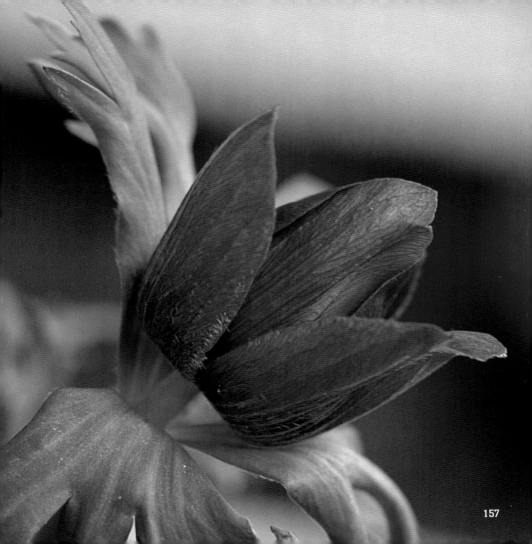

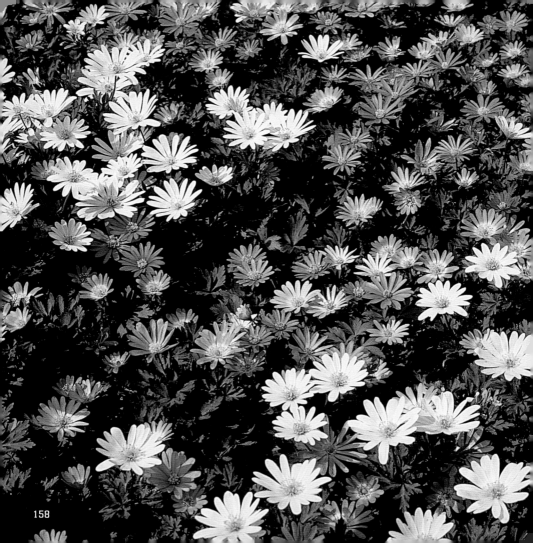

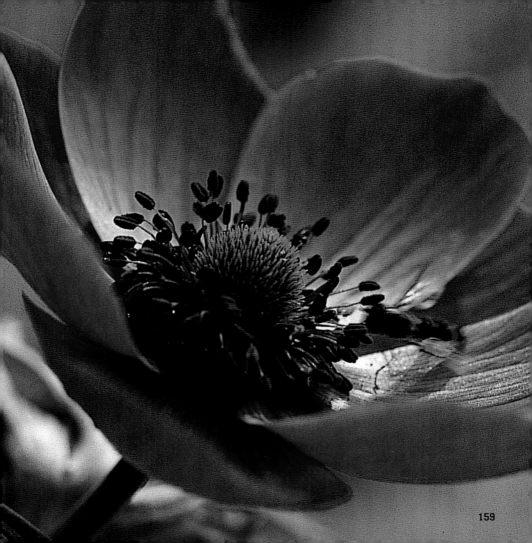

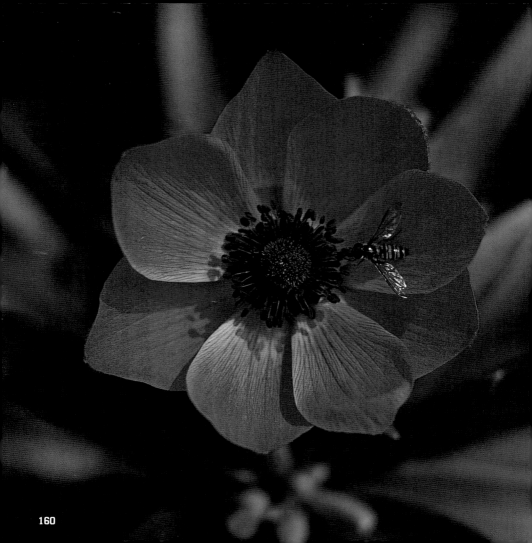

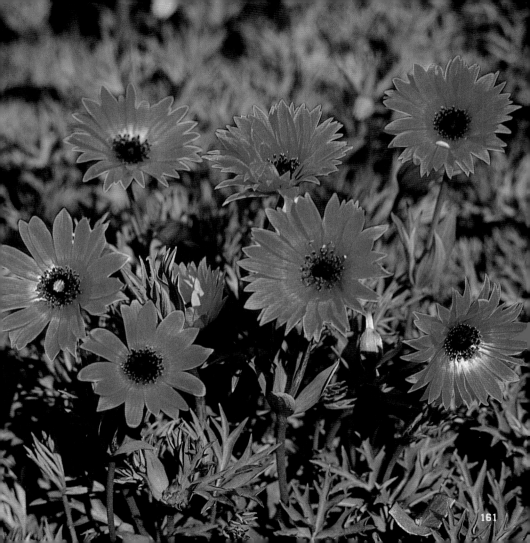

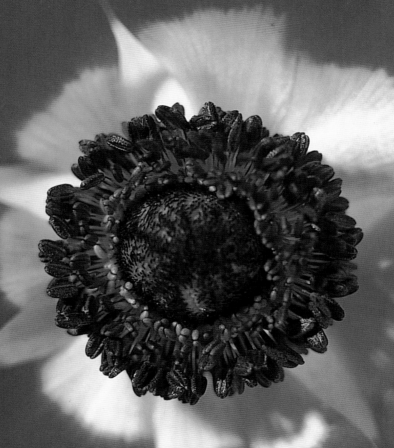

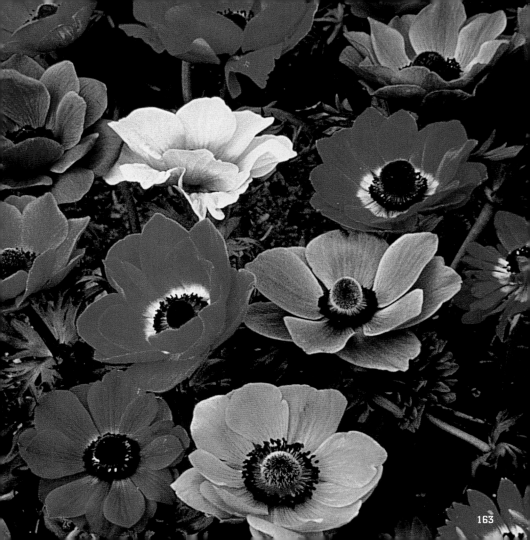
163

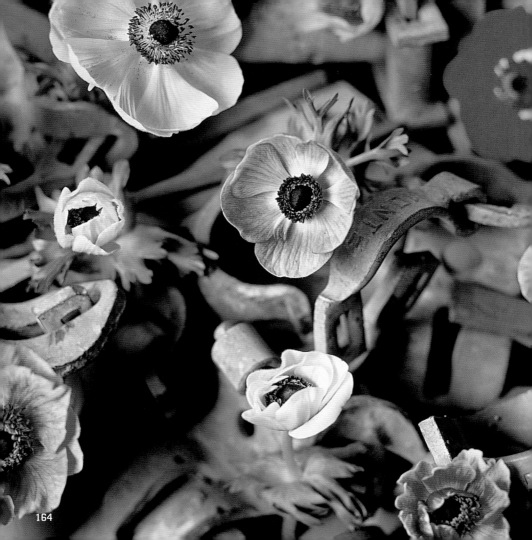

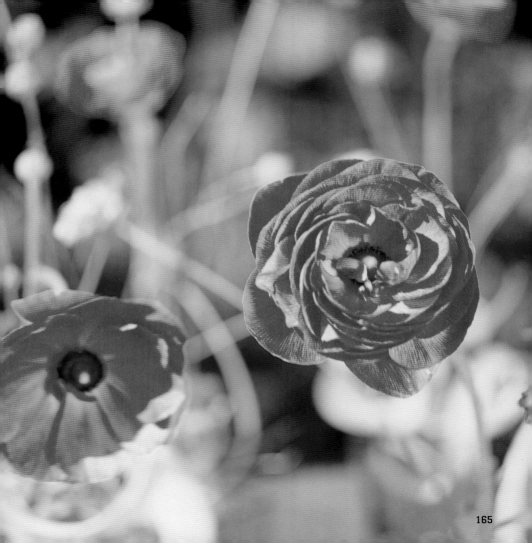

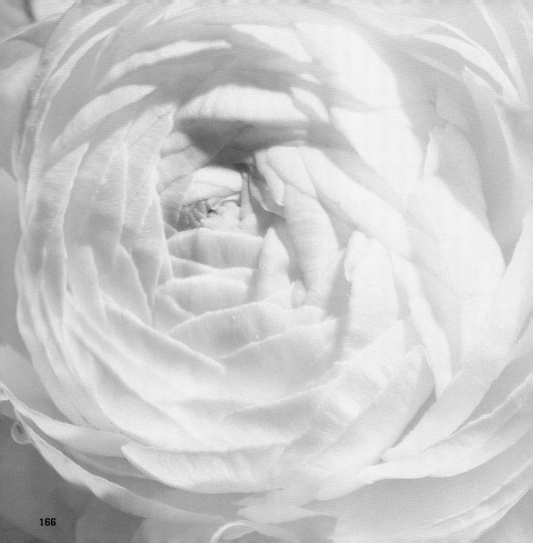

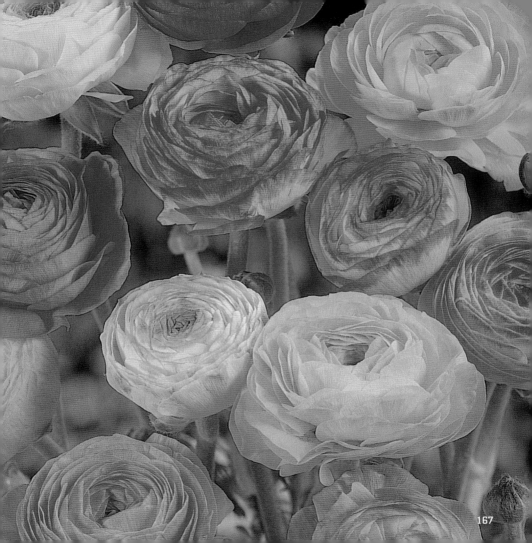

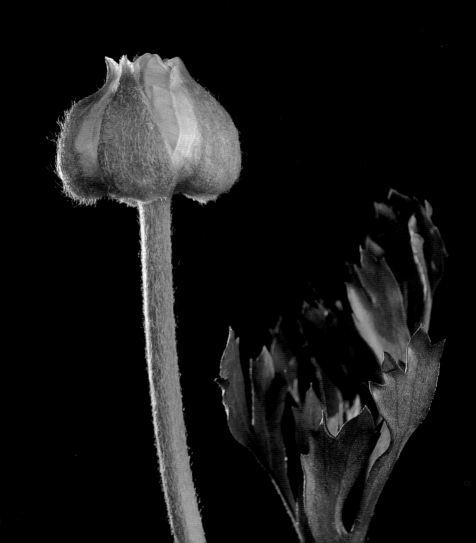

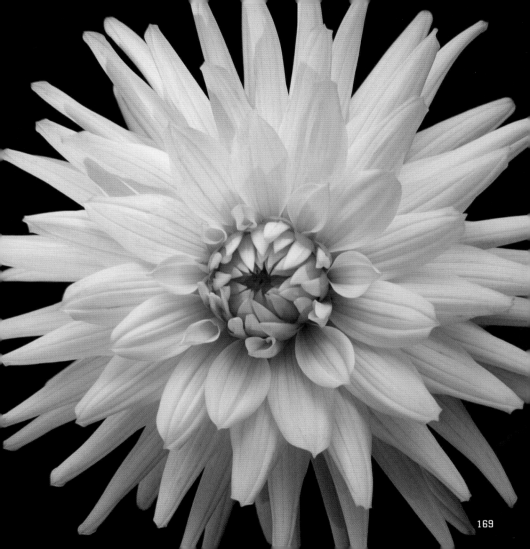

169

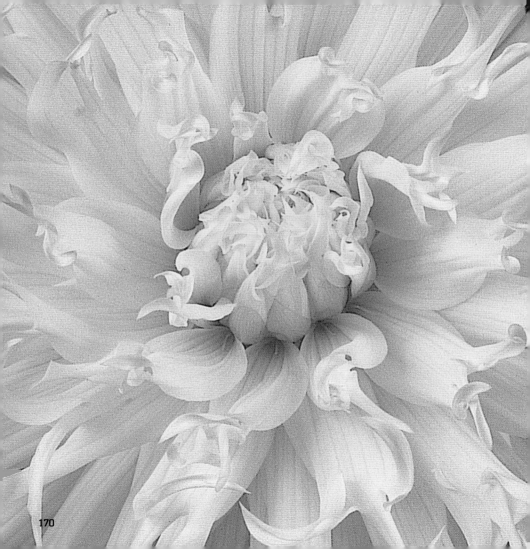

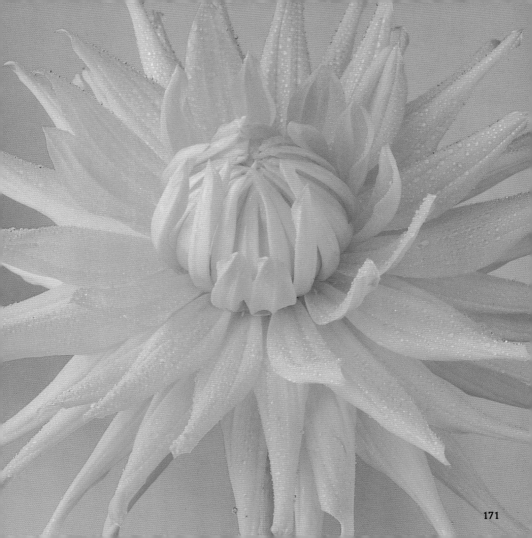

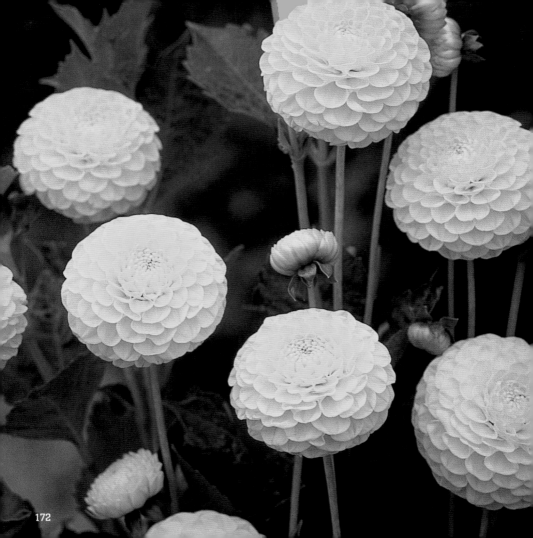

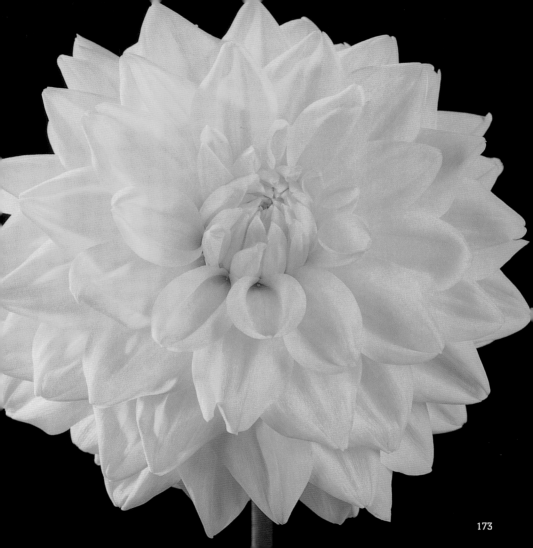

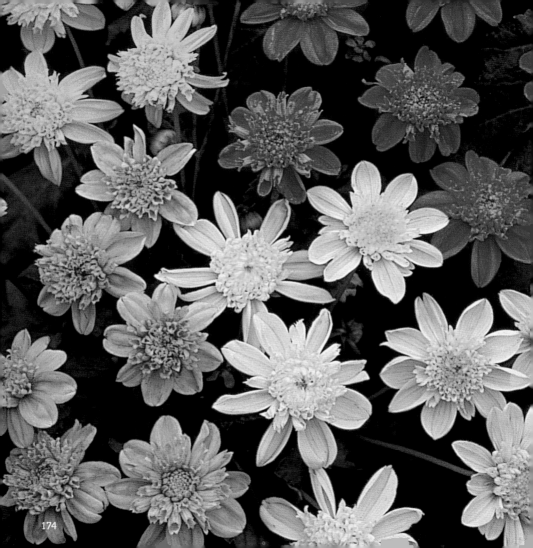

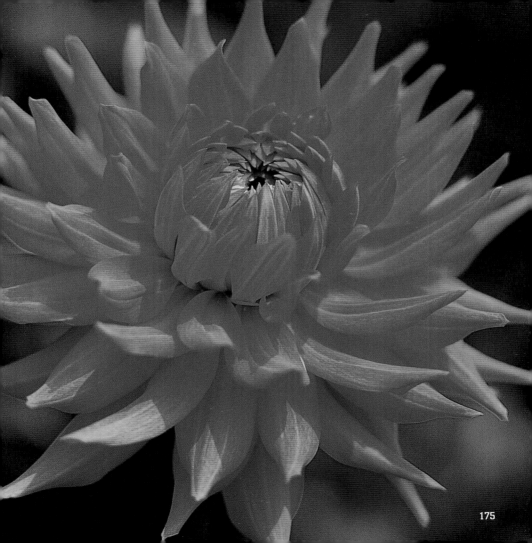

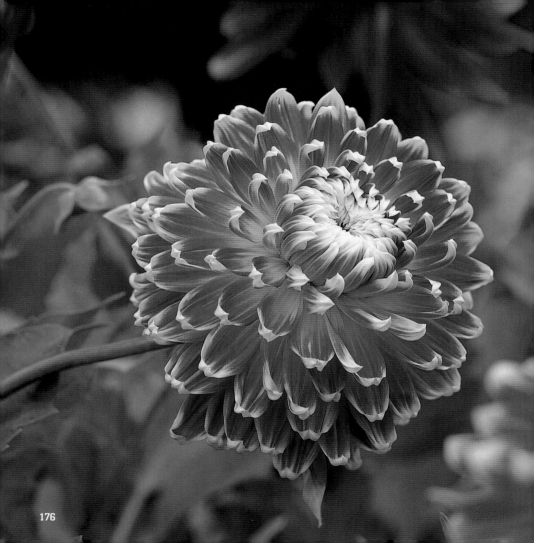

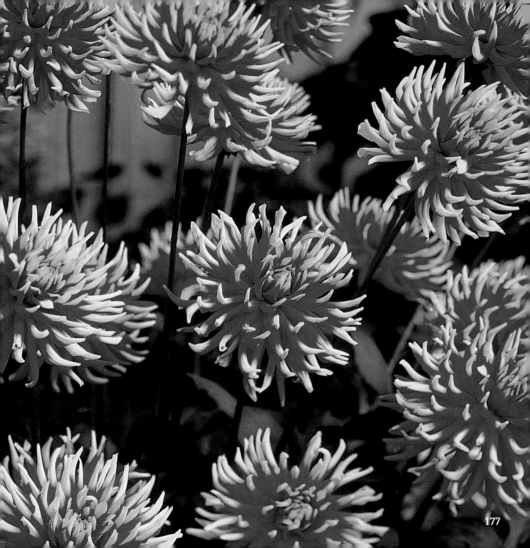

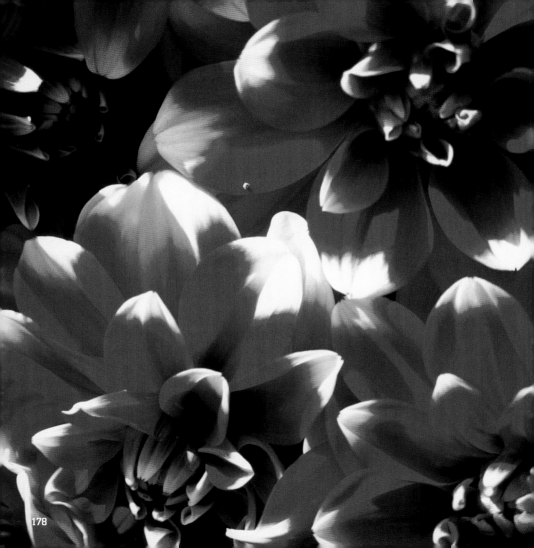

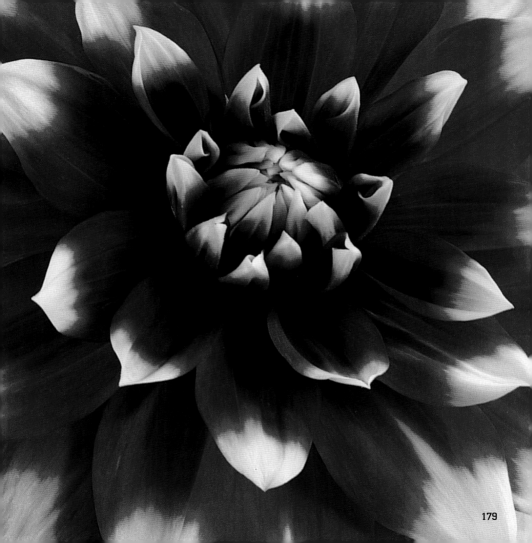

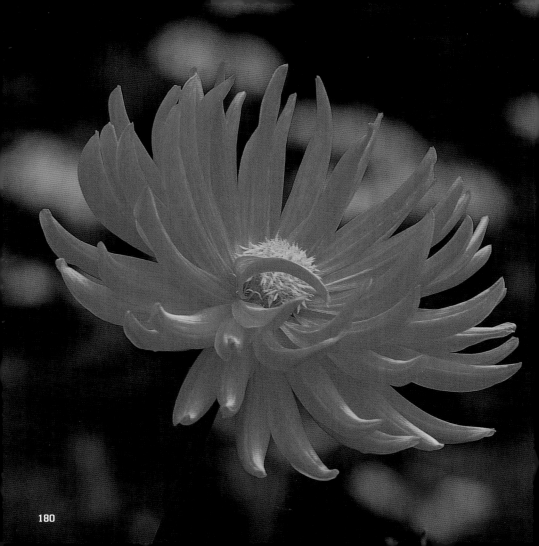

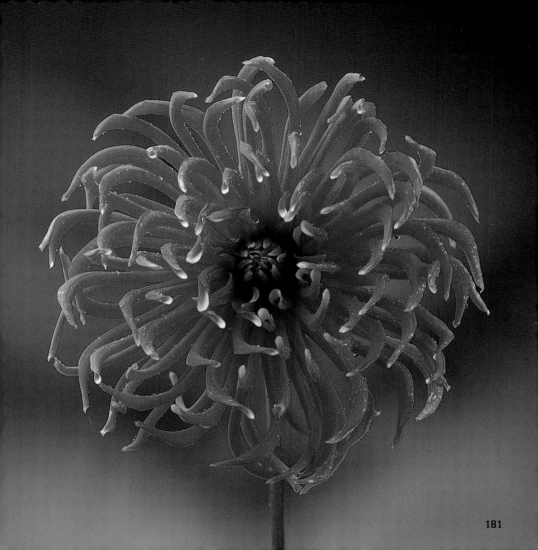

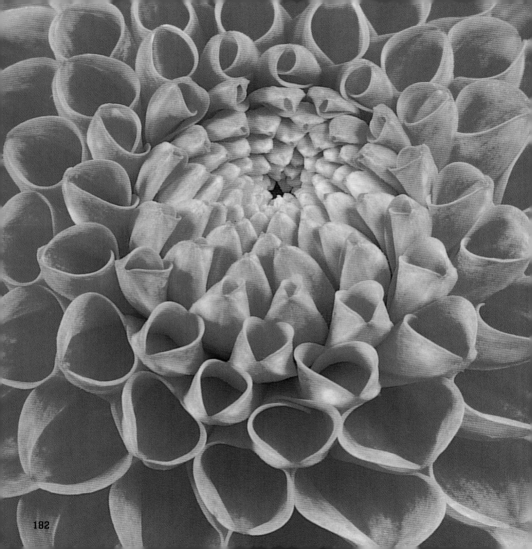

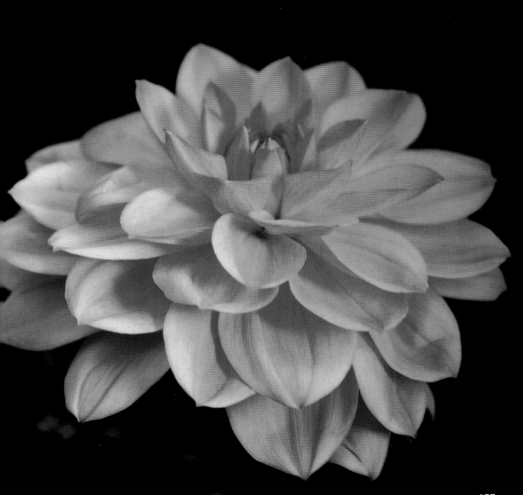

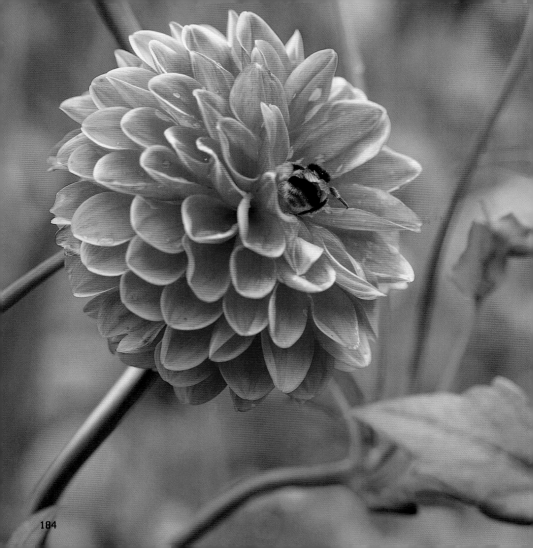

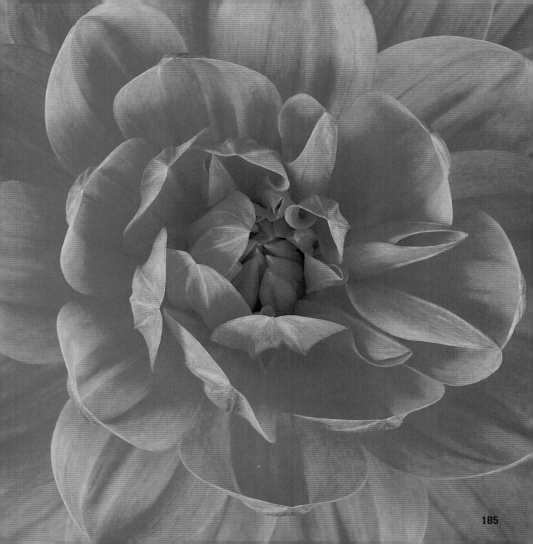

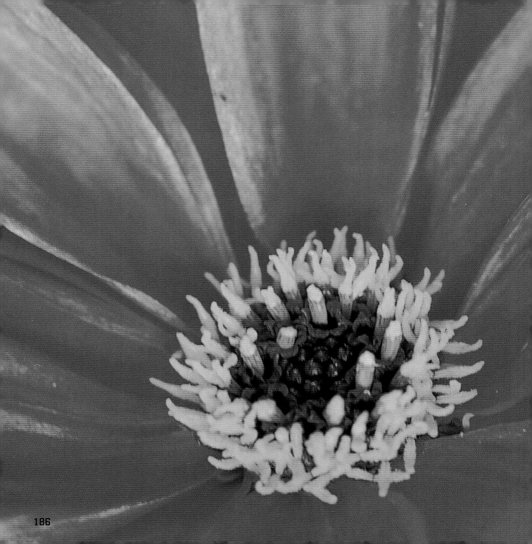

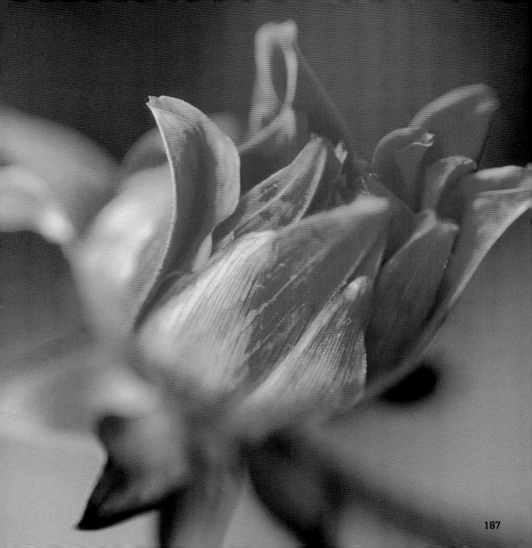

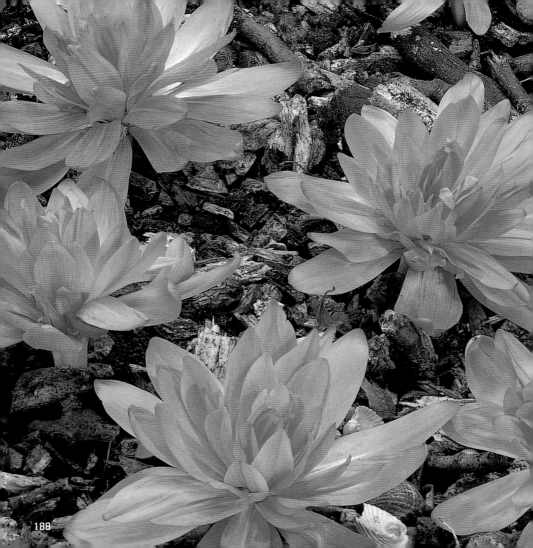

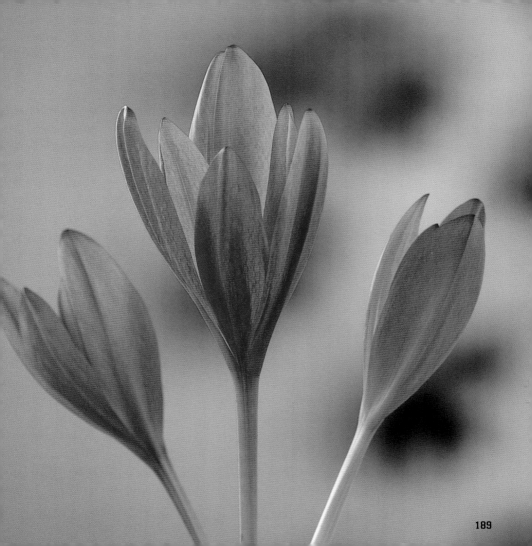

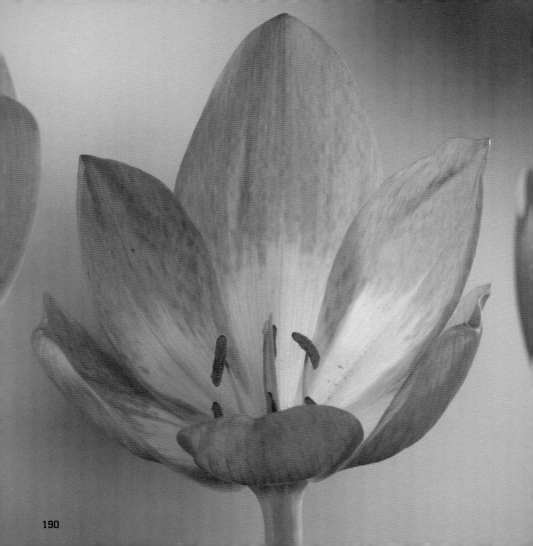

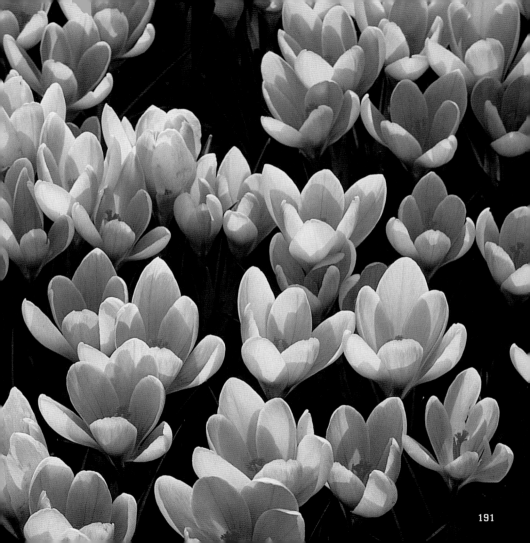

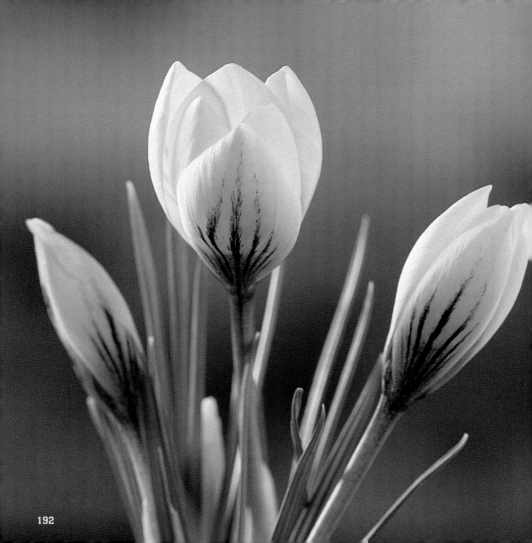

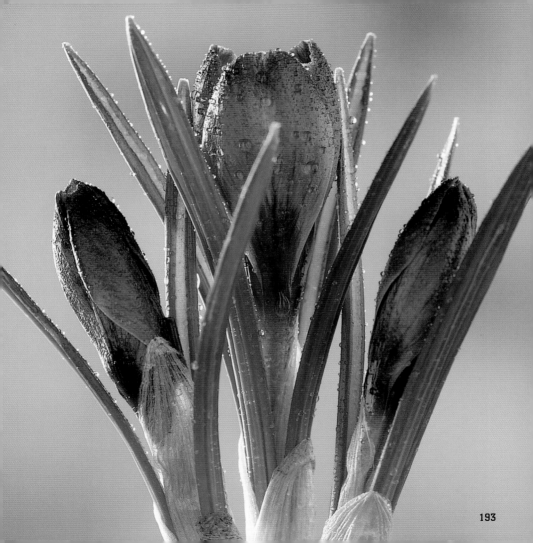

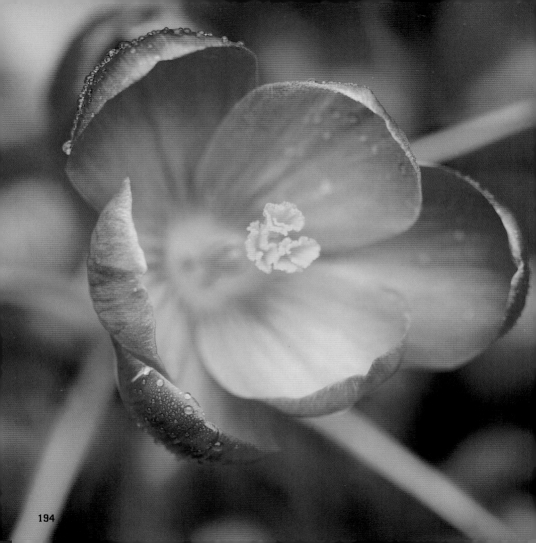

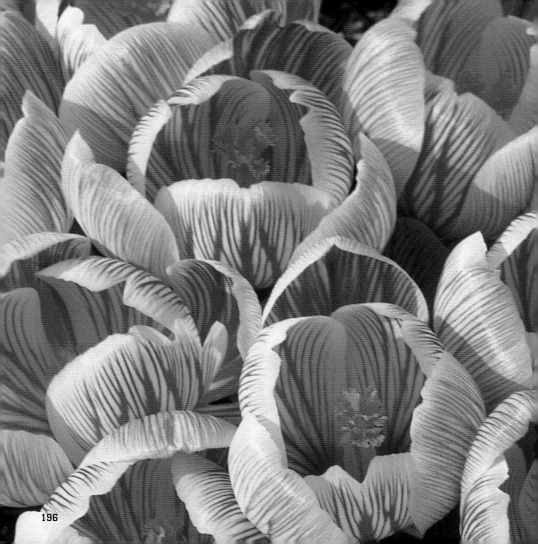

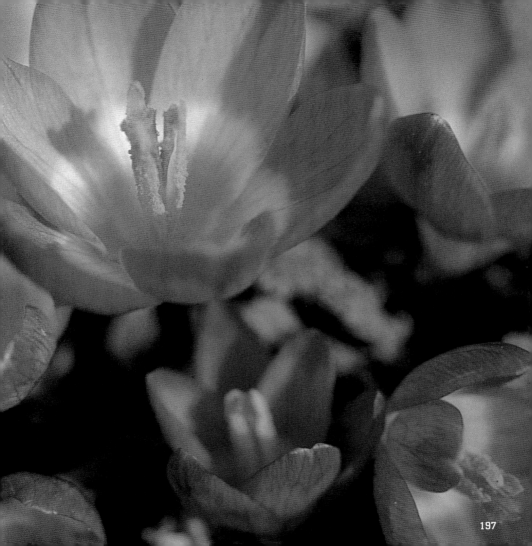

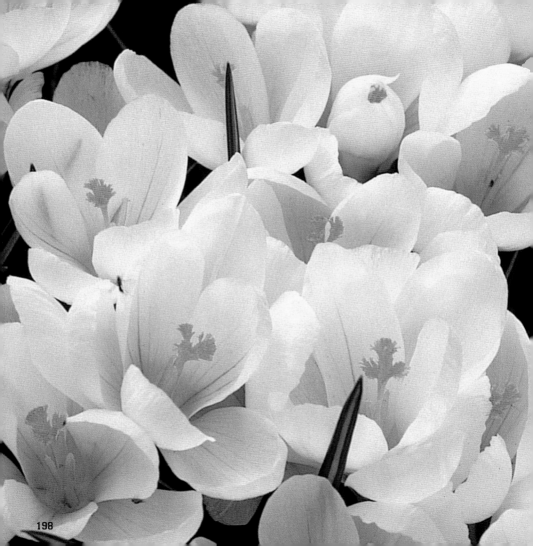

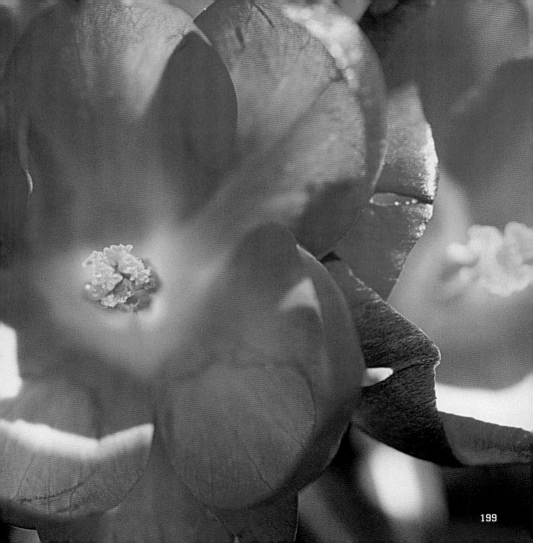

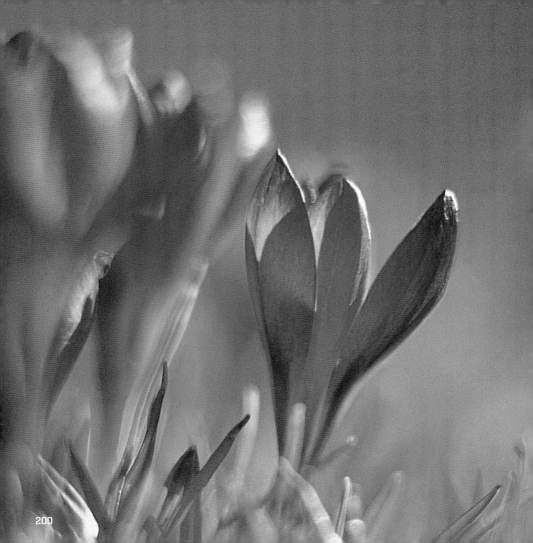

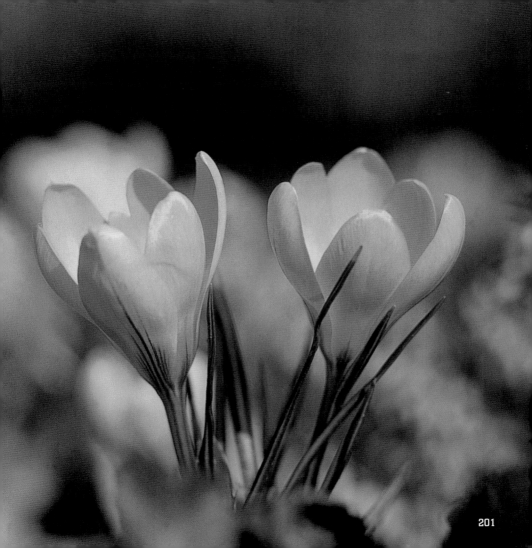

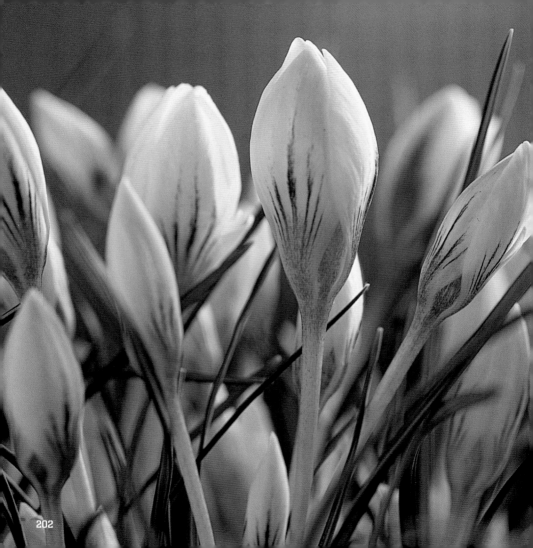

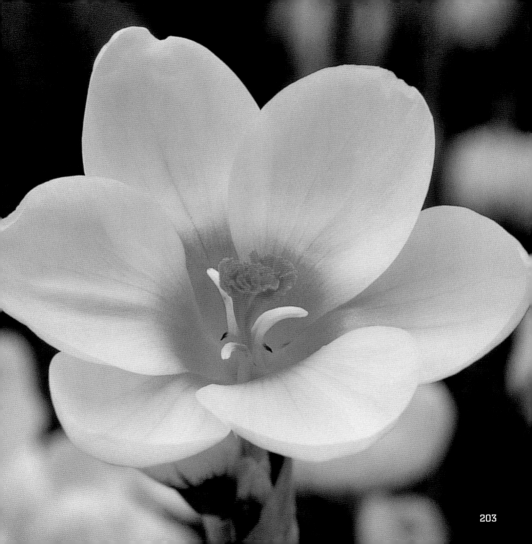

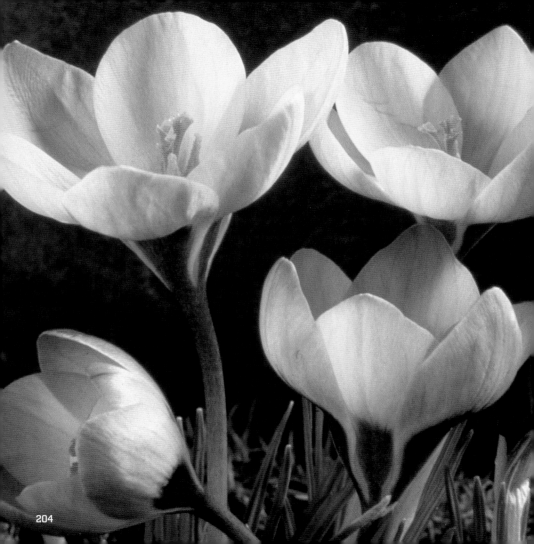

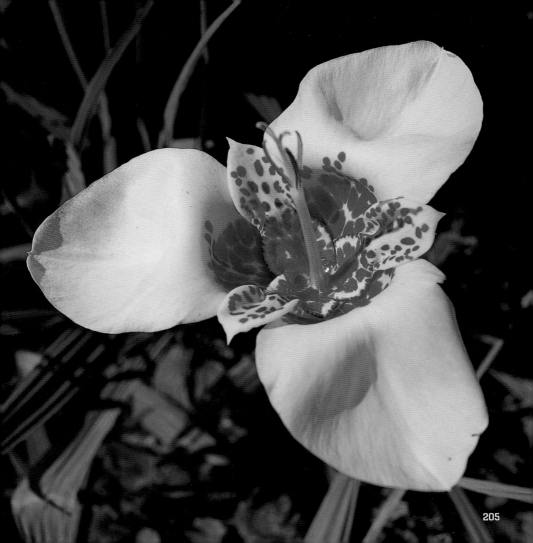

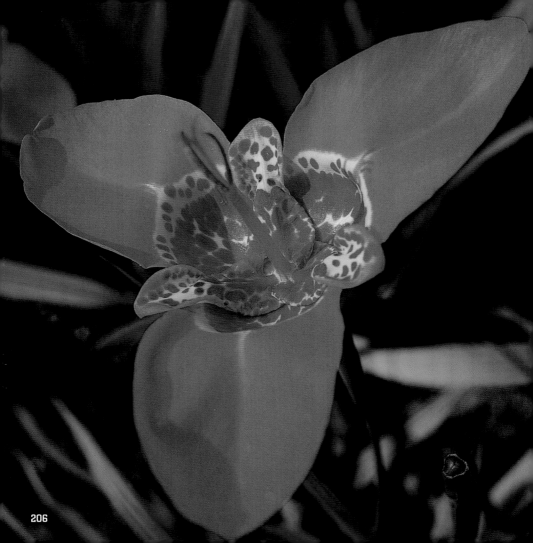

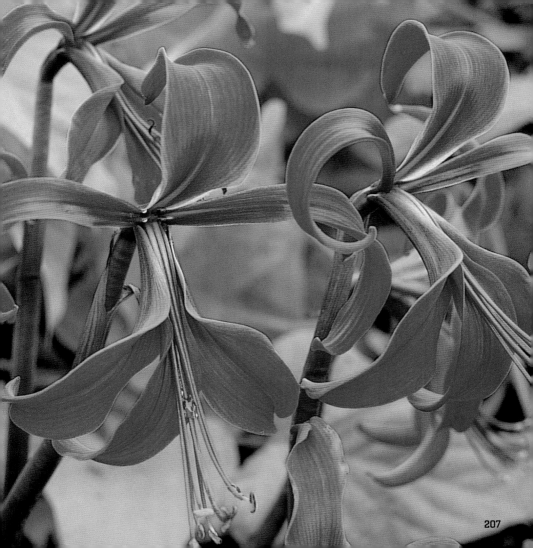

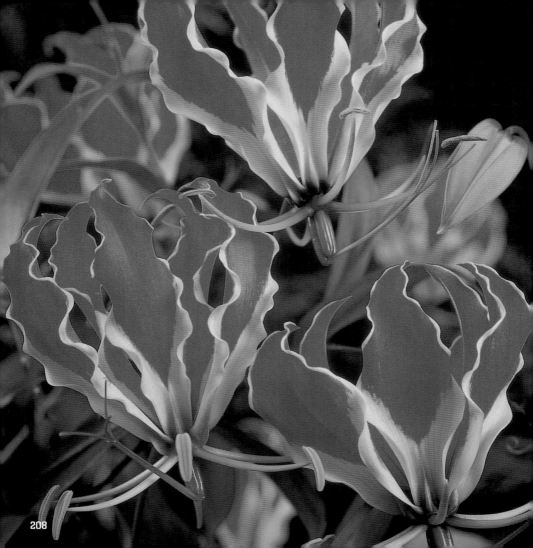

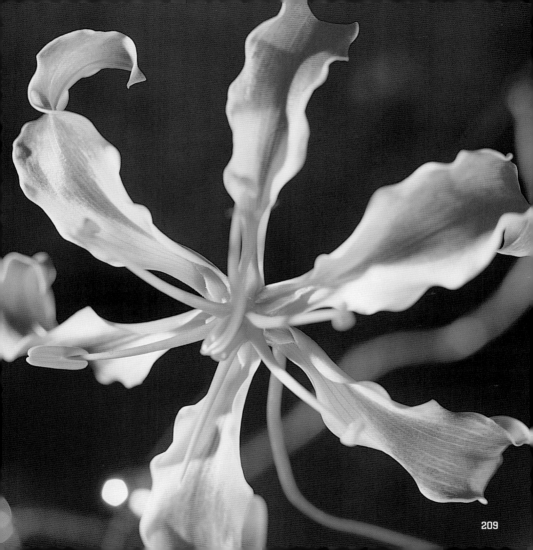

209

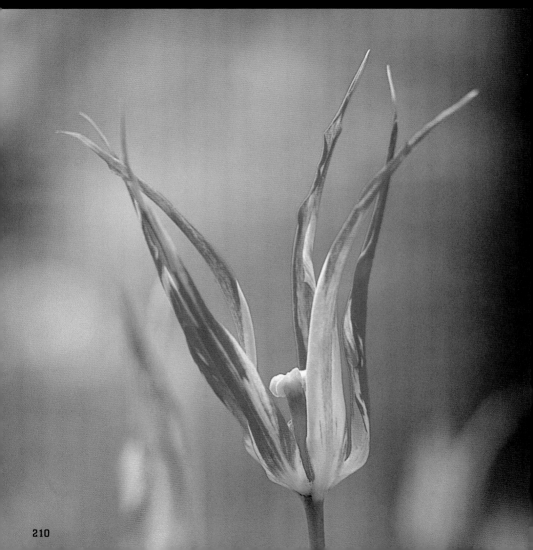

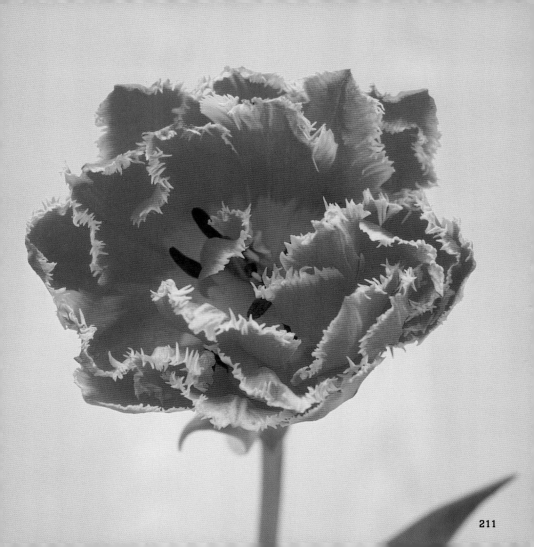

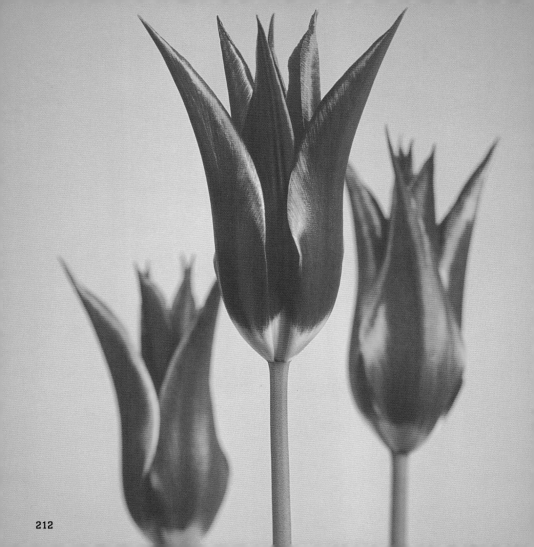

212

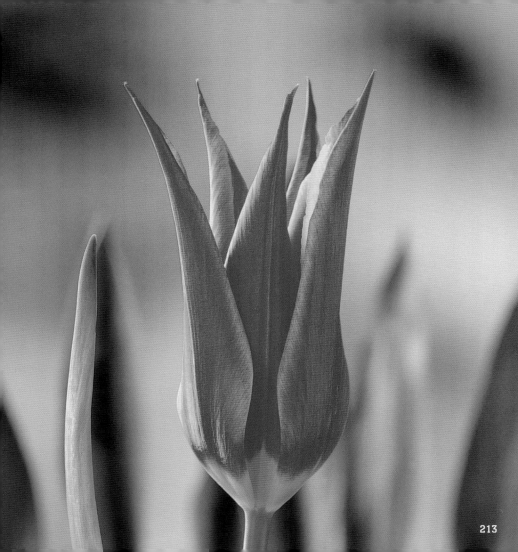

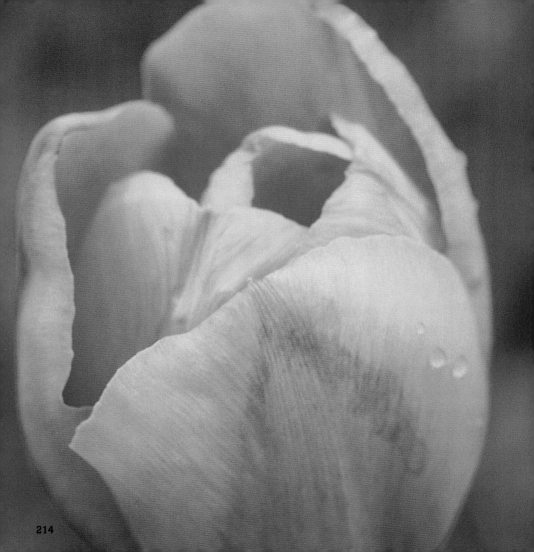

214

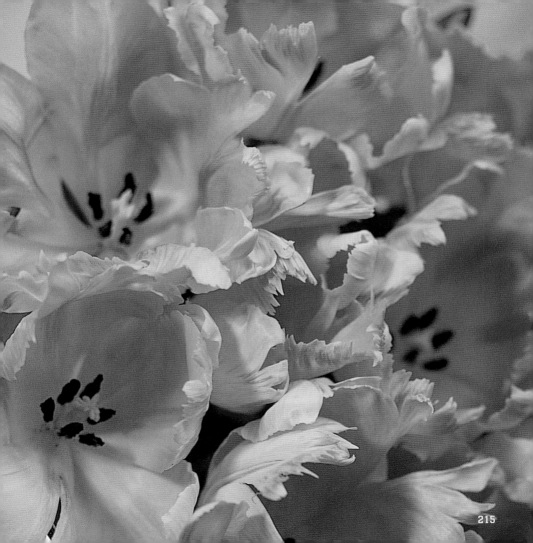

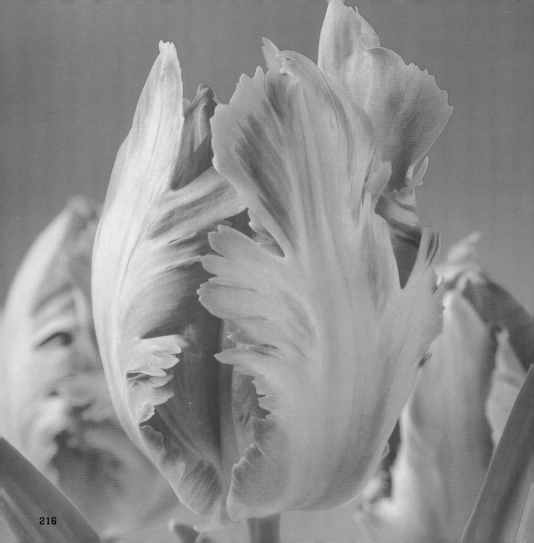

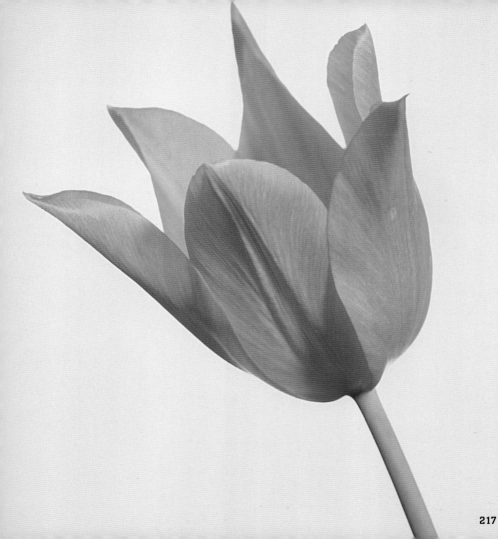

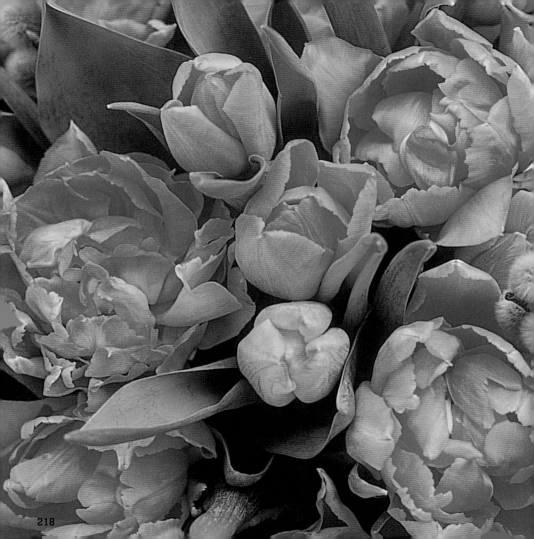

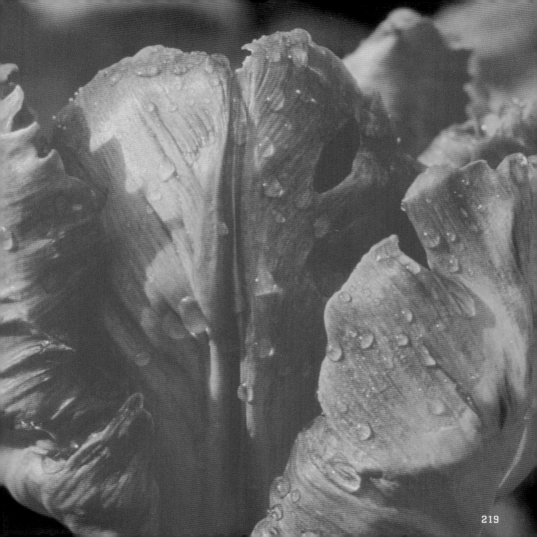

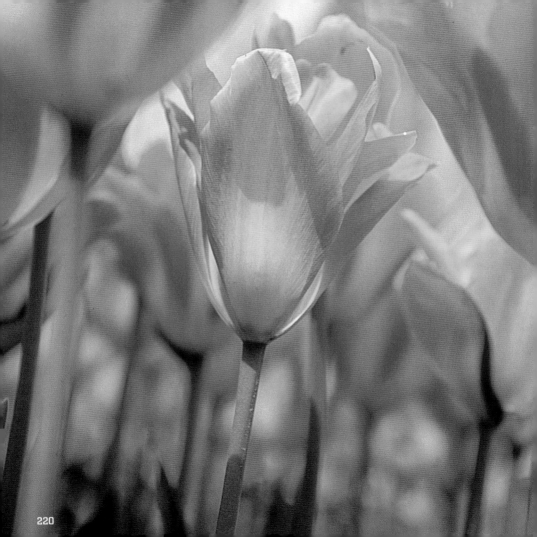

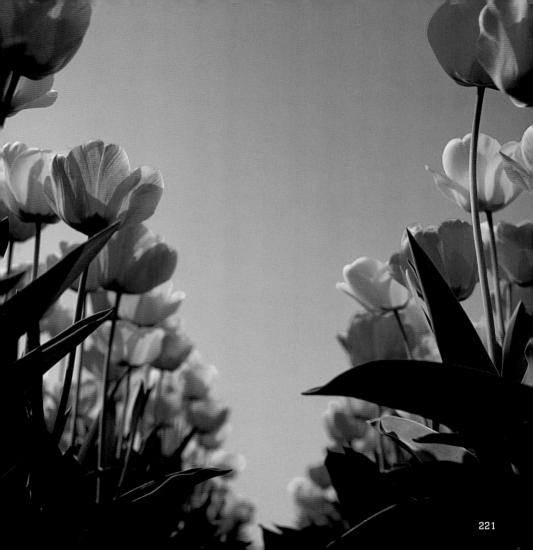

221

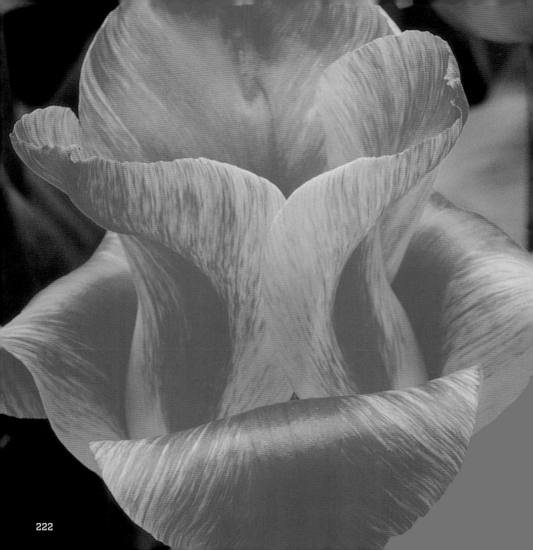

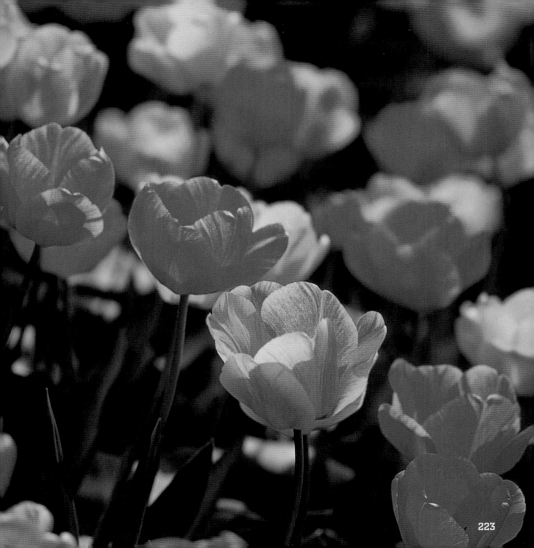
223

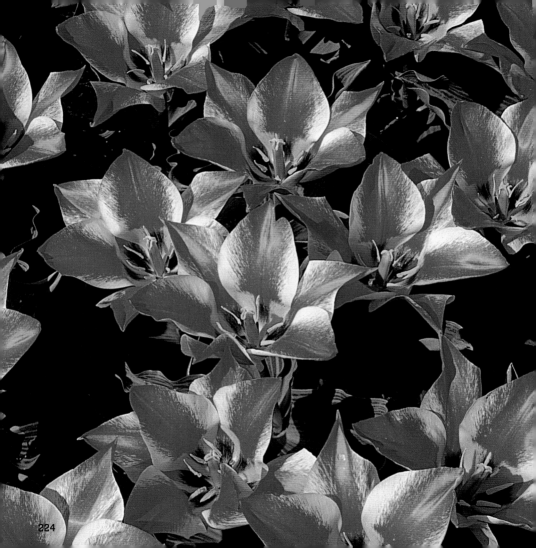

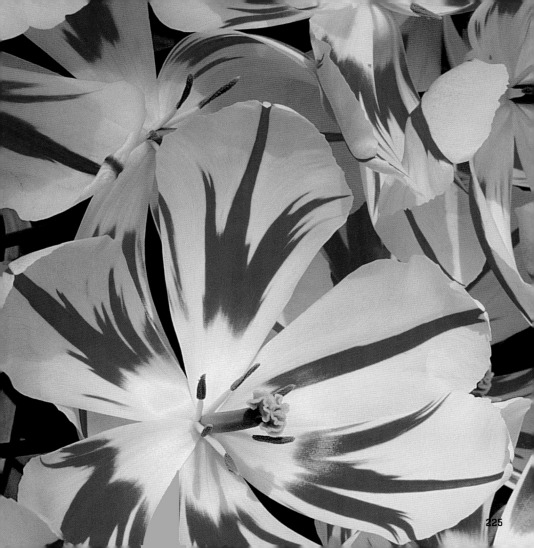

225

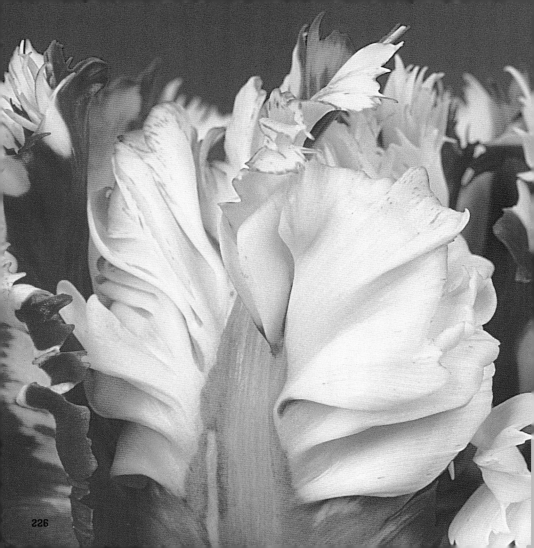

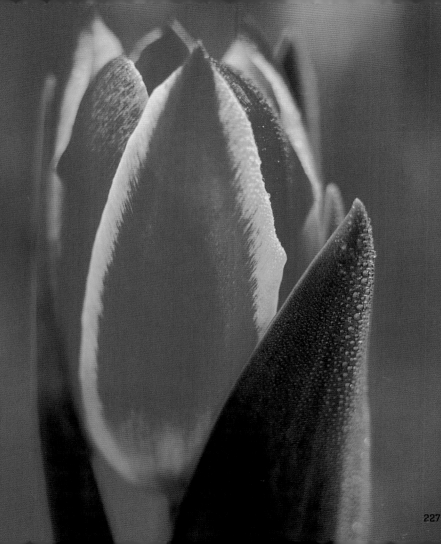

227

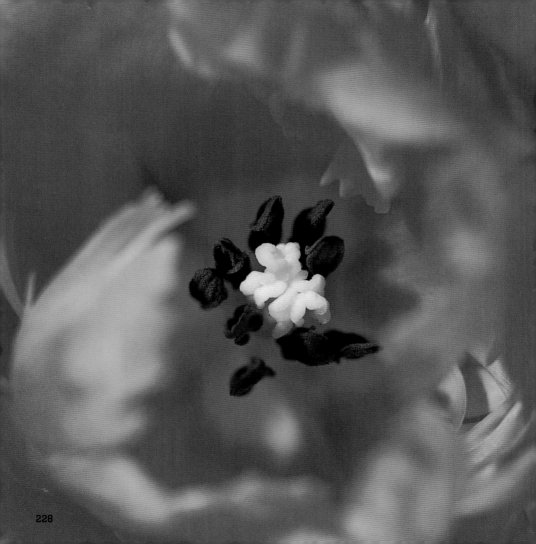

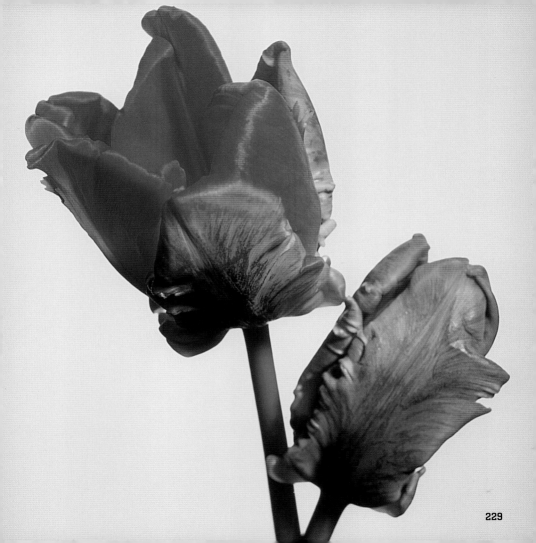

229

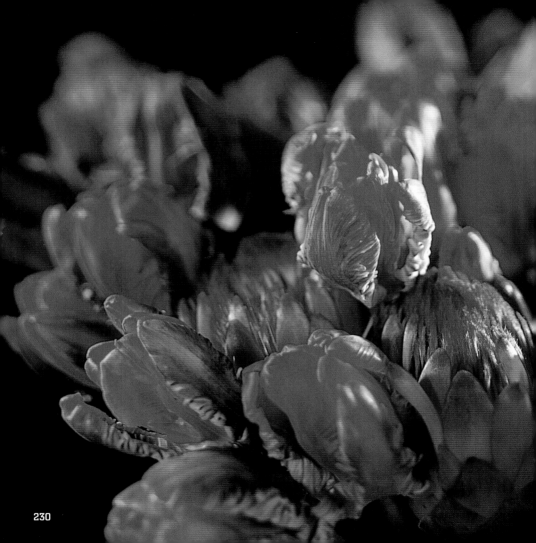

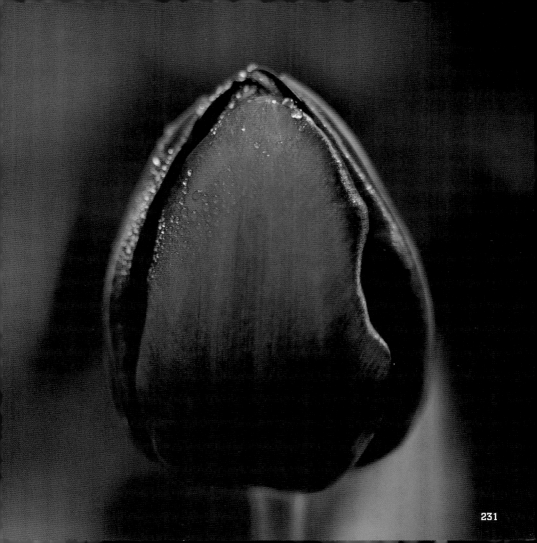

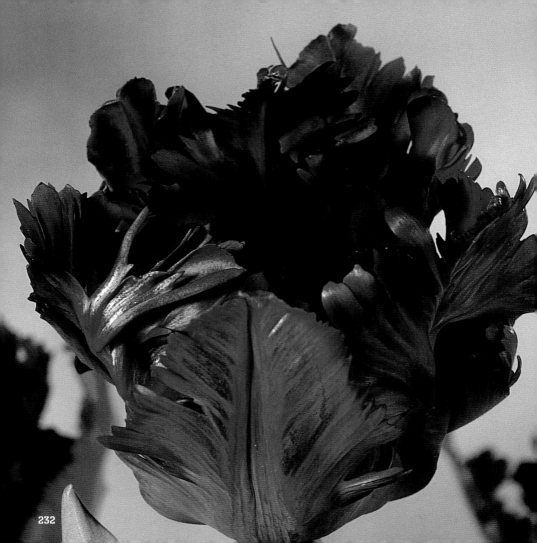

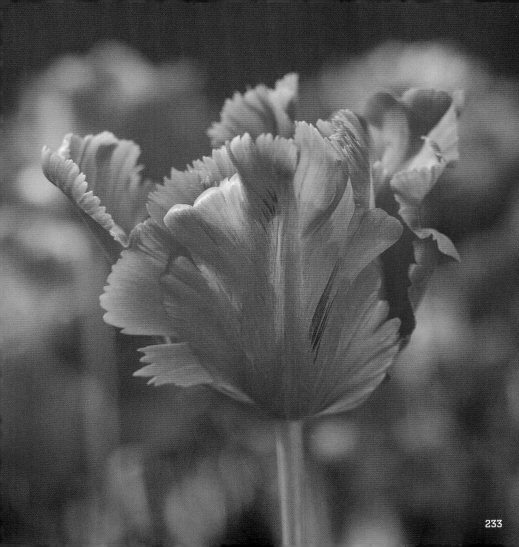
233

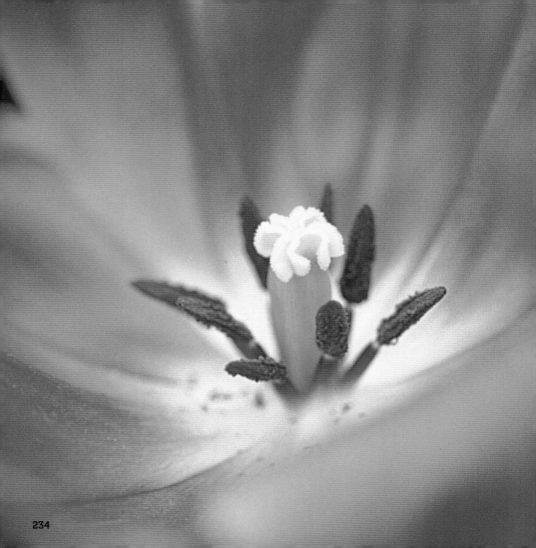

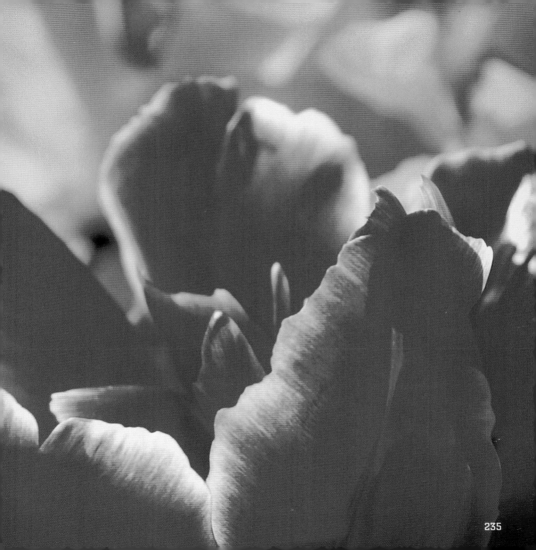

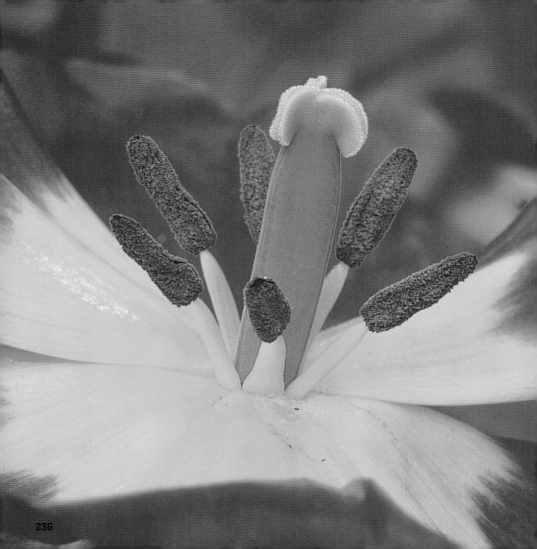

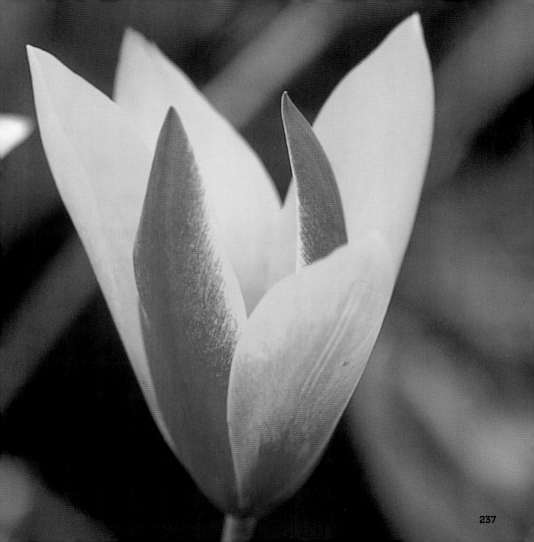

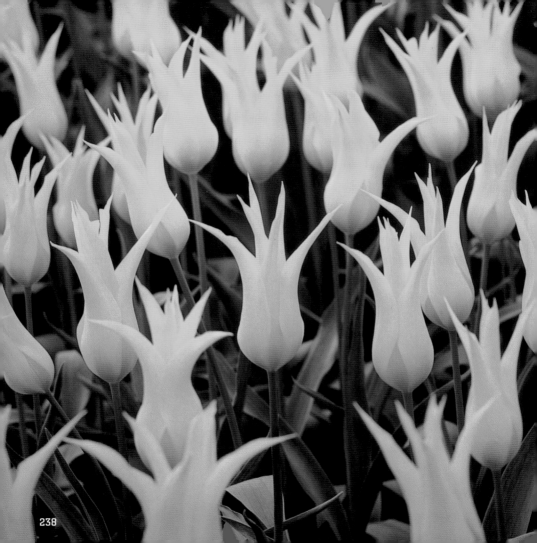

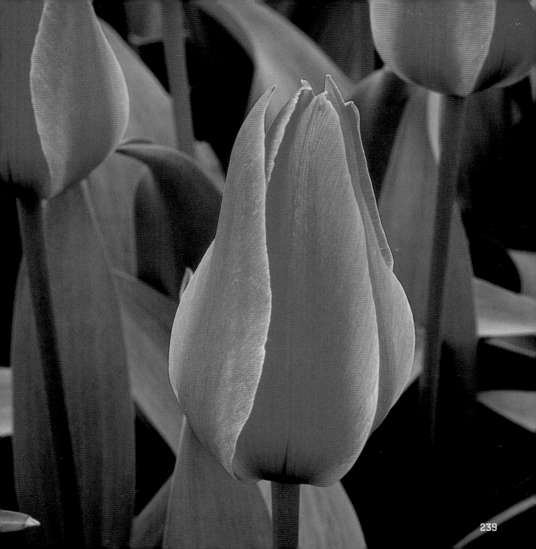

239

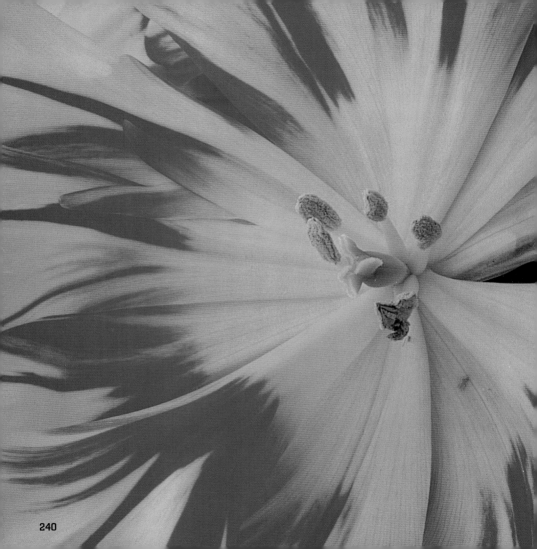

240

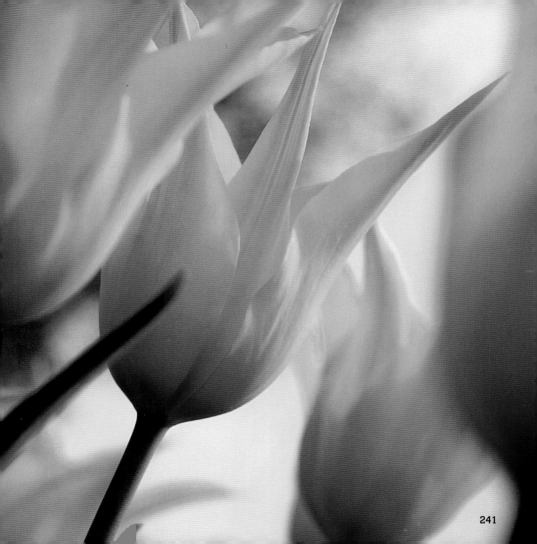

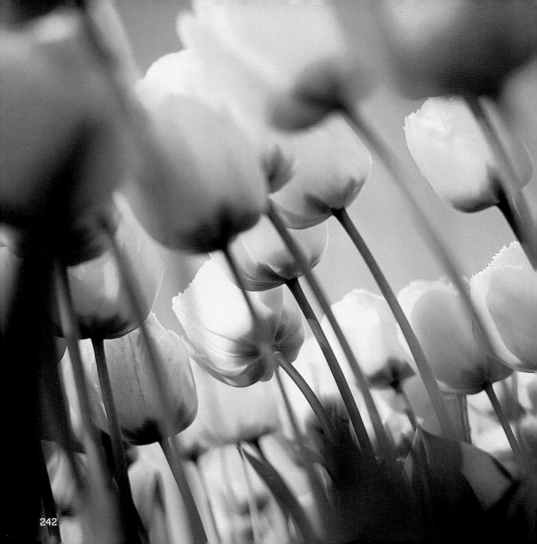

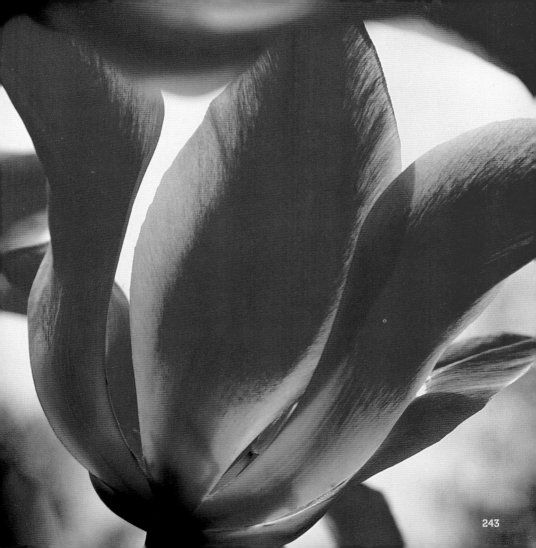

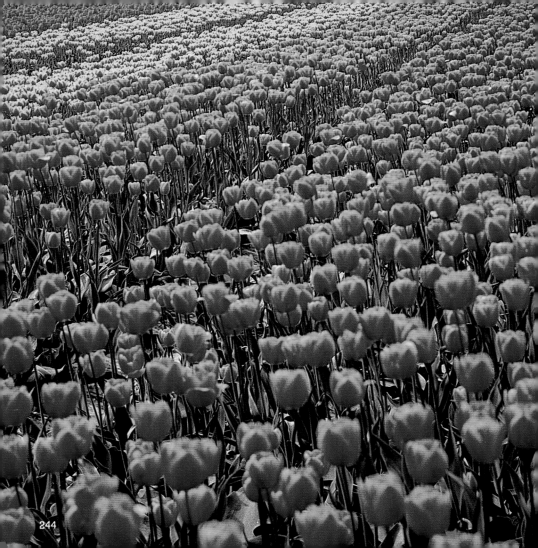

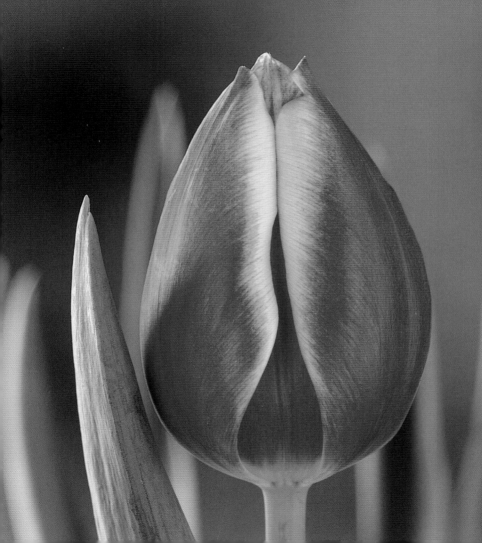

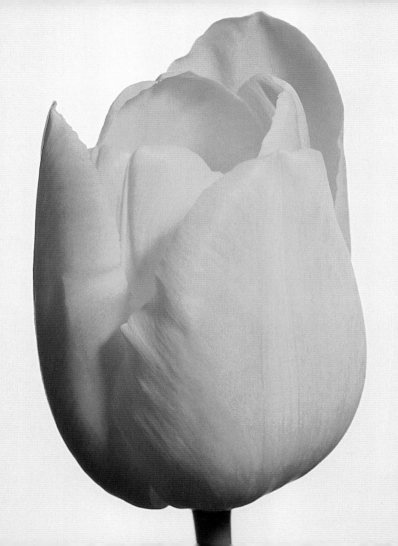

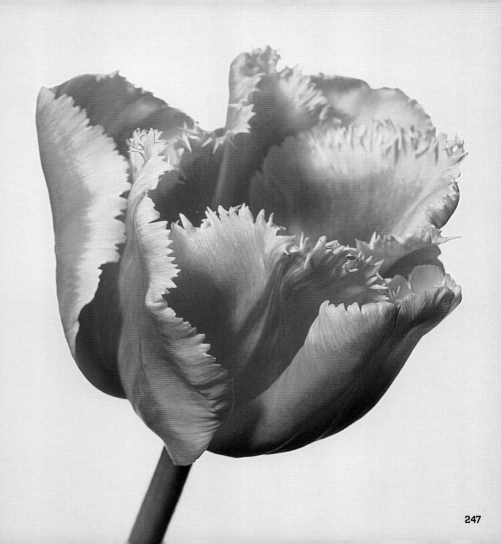

247

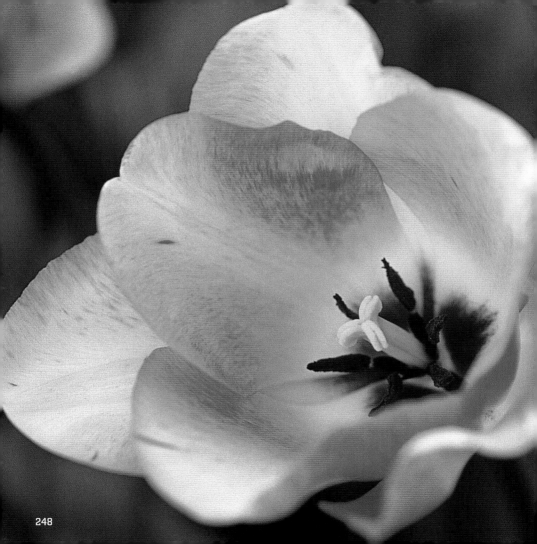

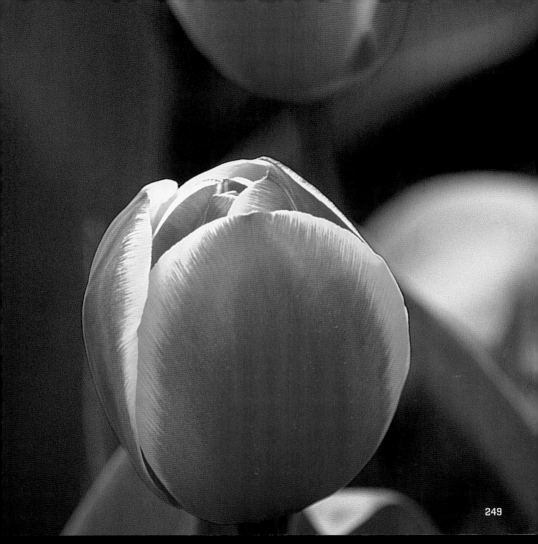

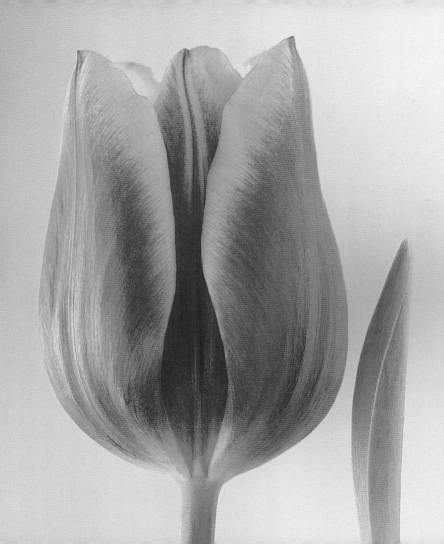

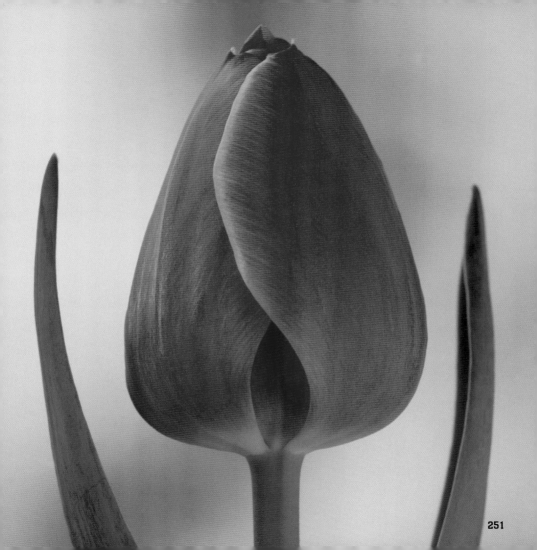

251

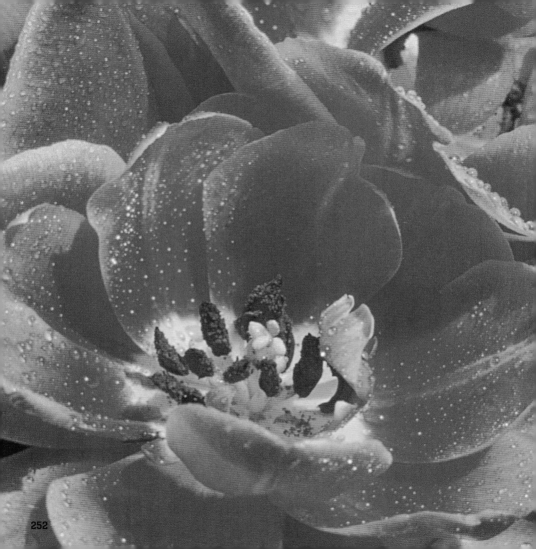

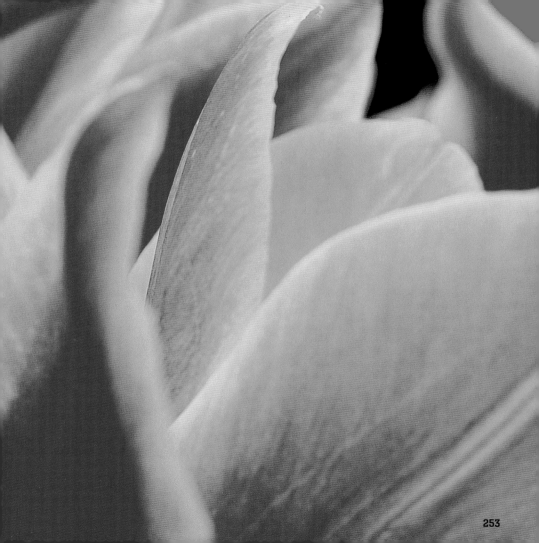

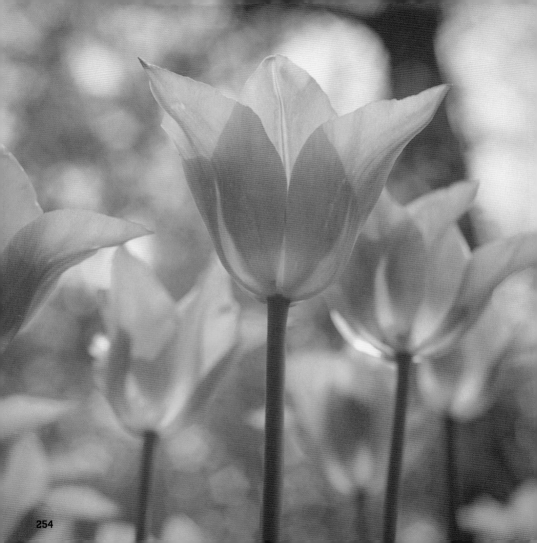

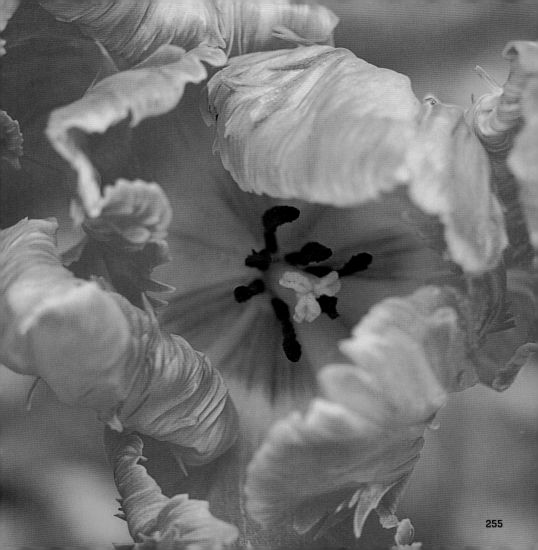

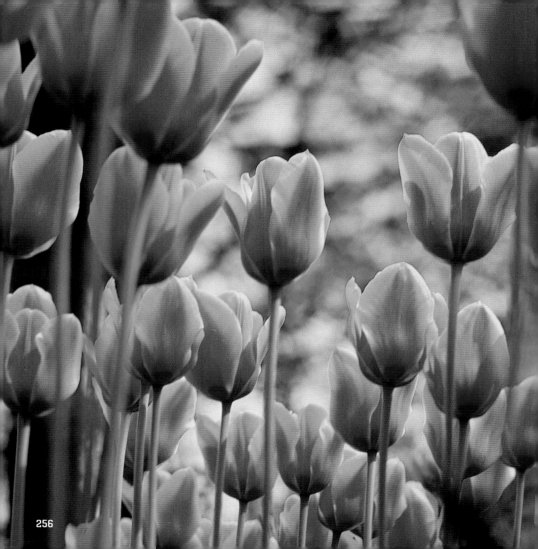

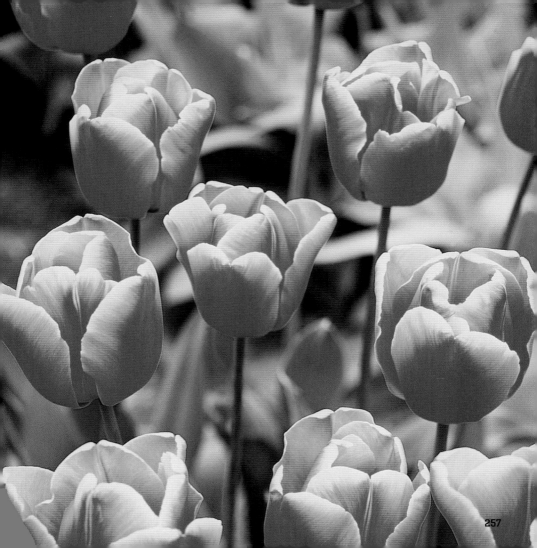

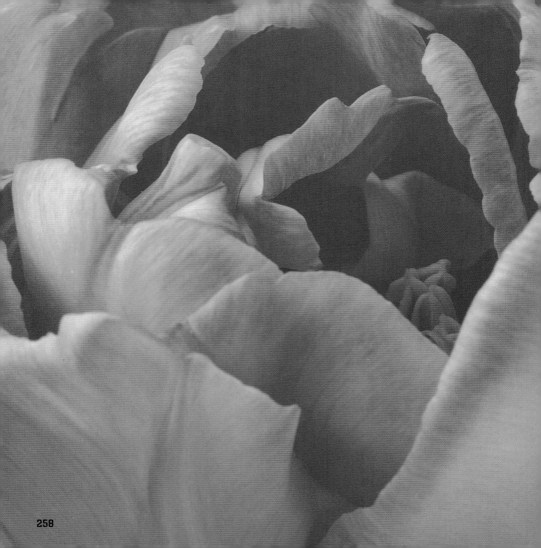

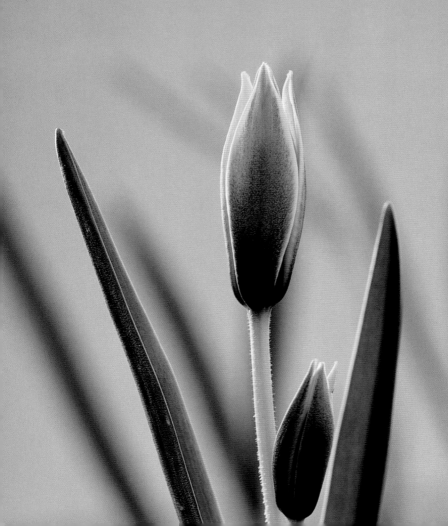

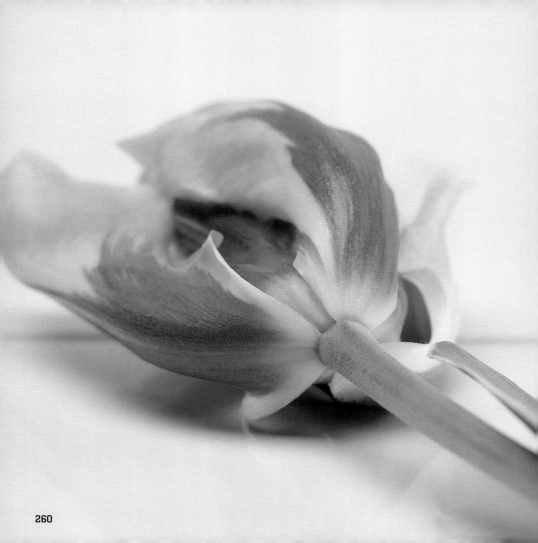

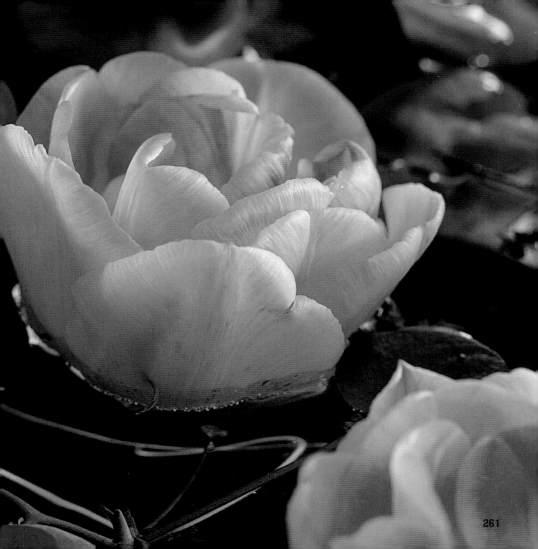

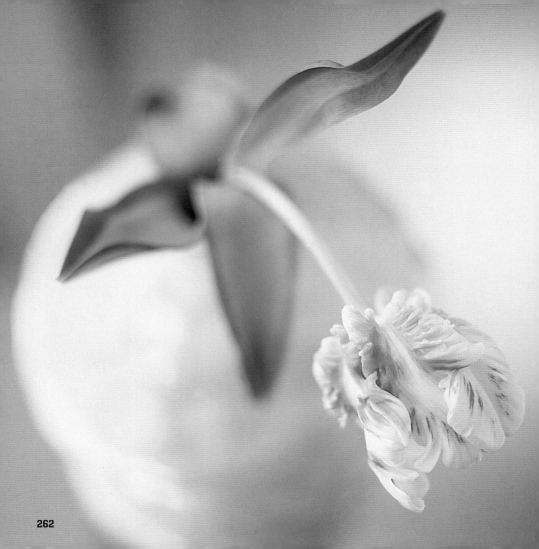

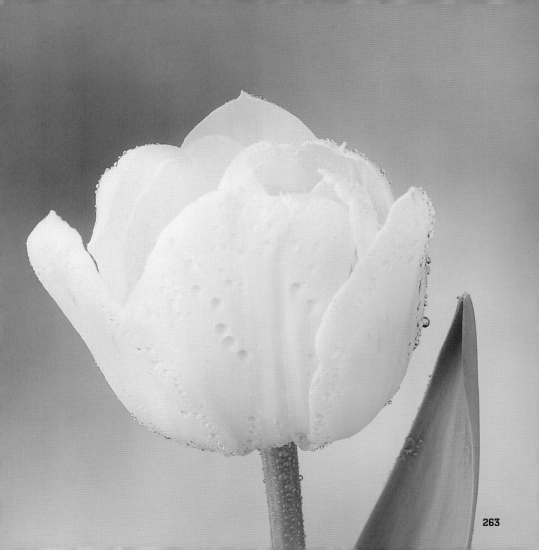

263

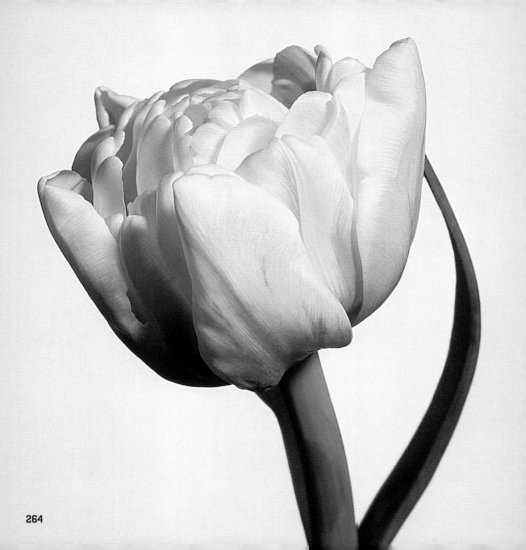

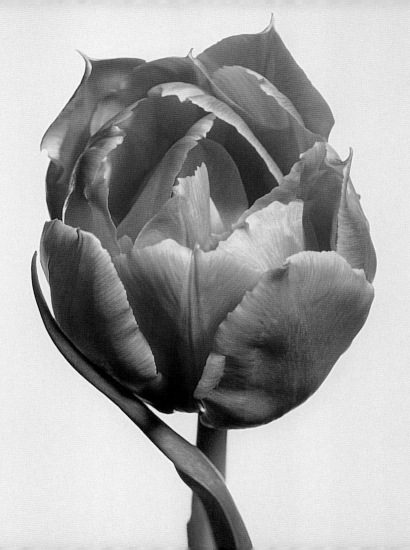

265

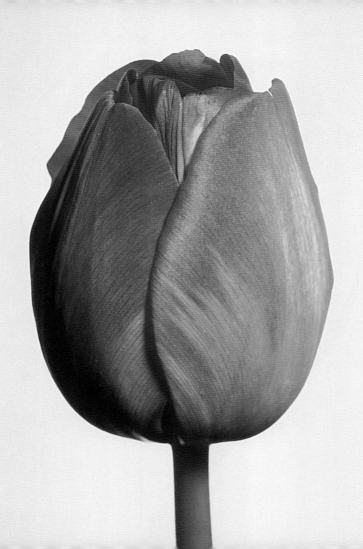

266

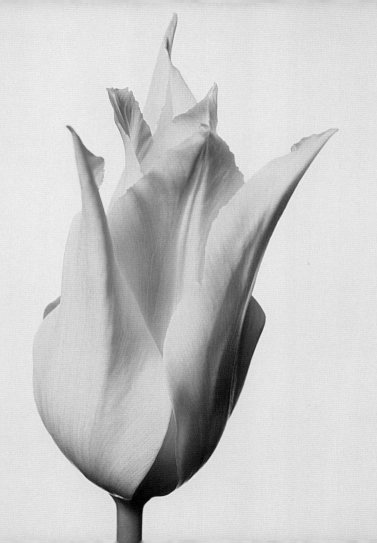

267

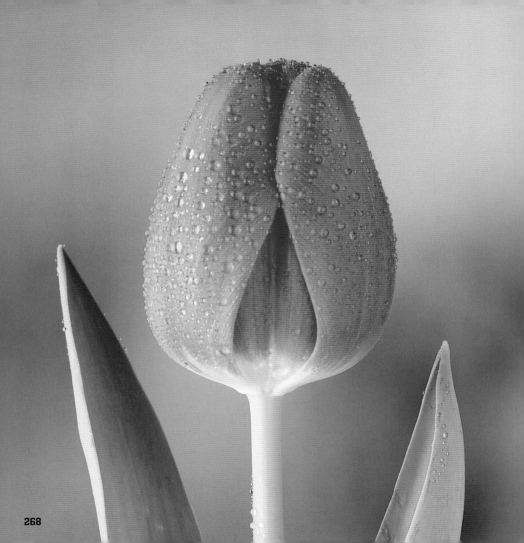

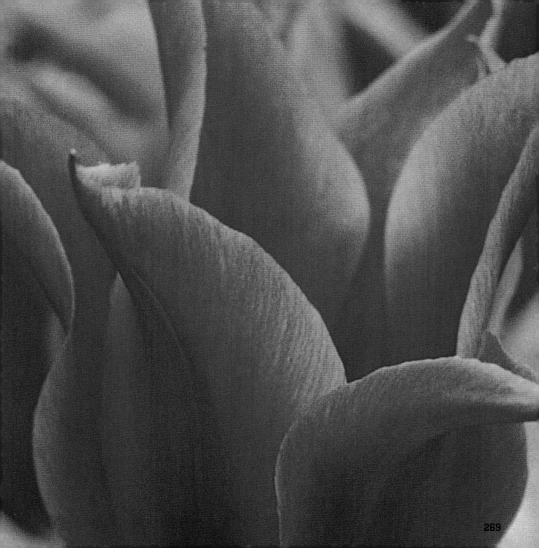

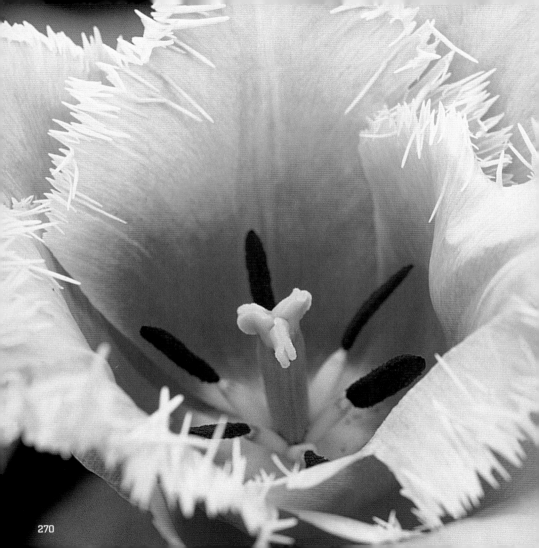

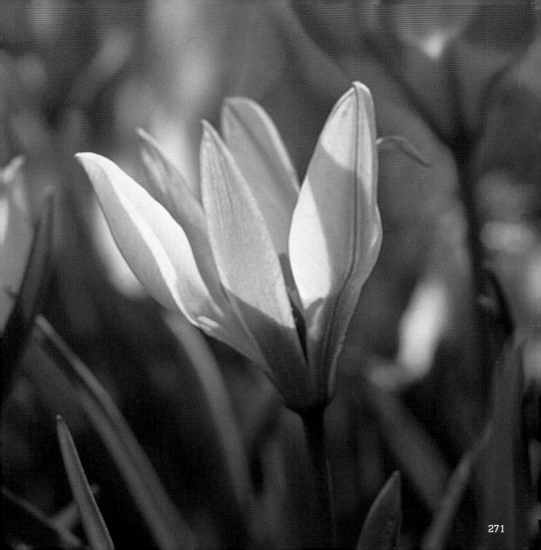

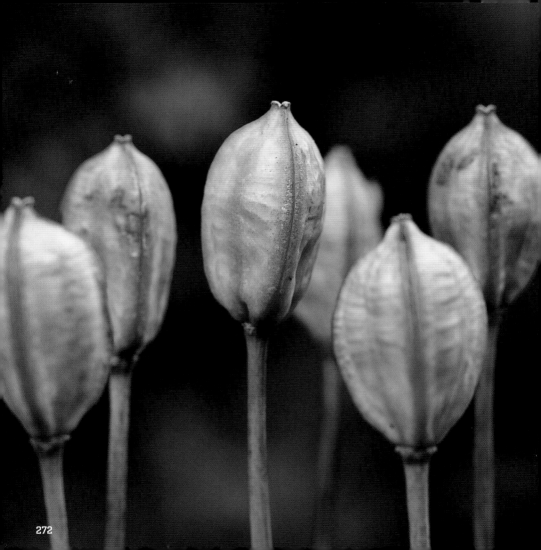

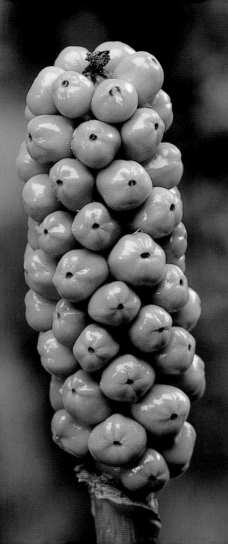

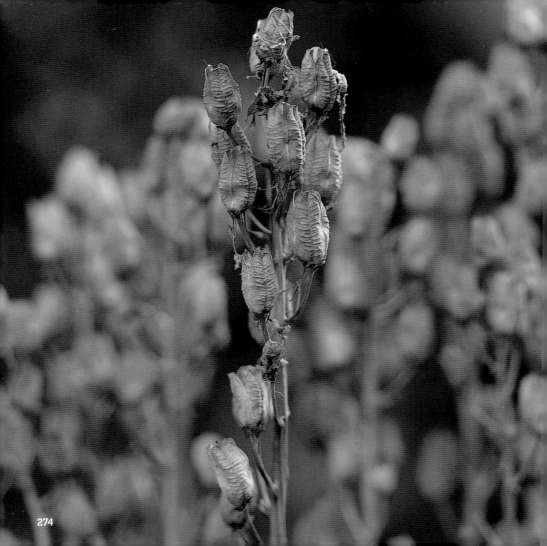

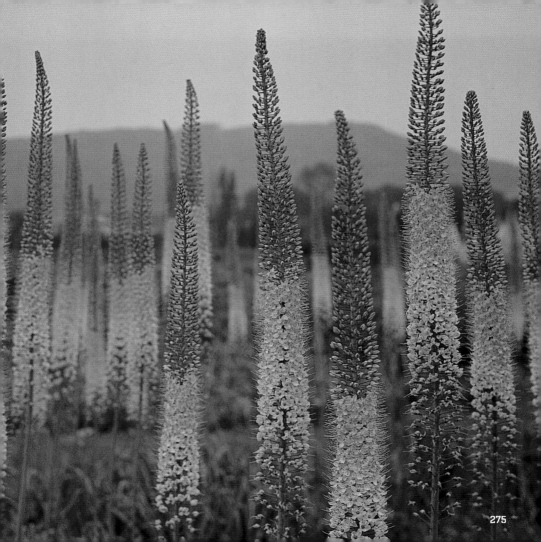

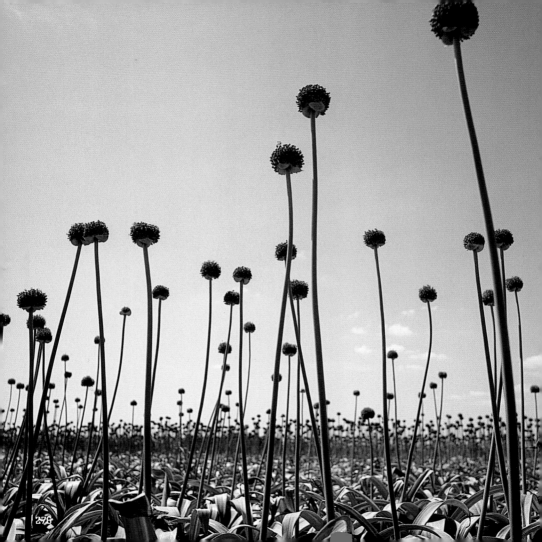

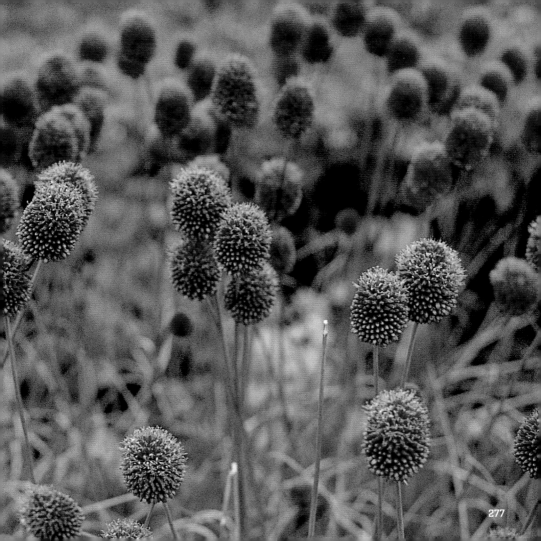

277

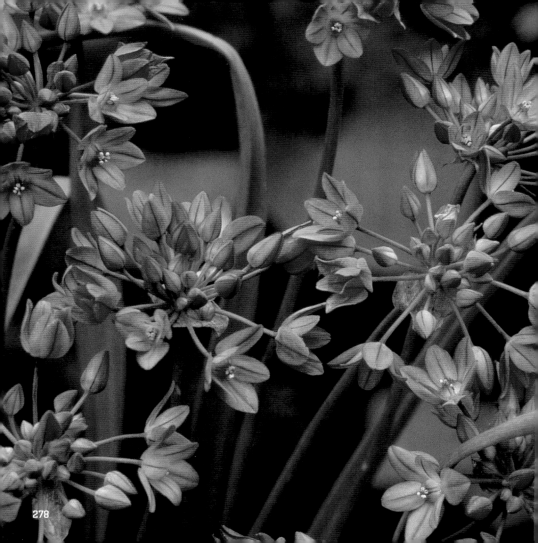

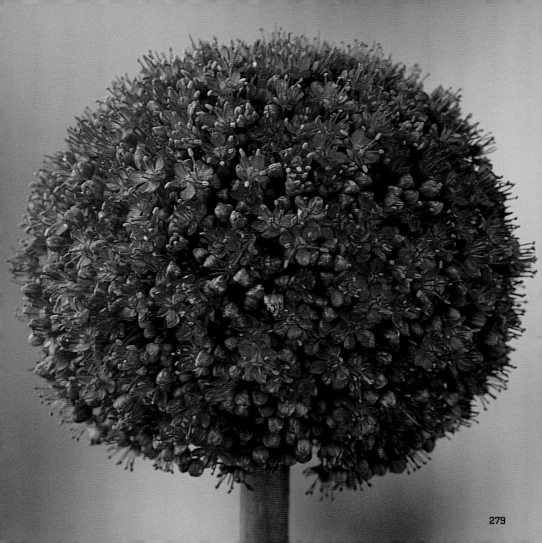

279

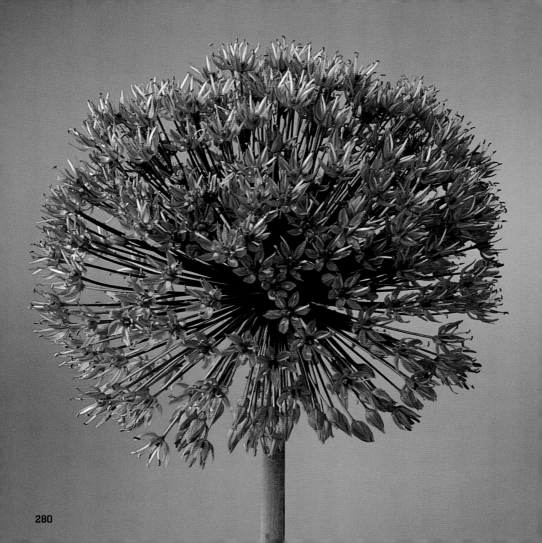

280

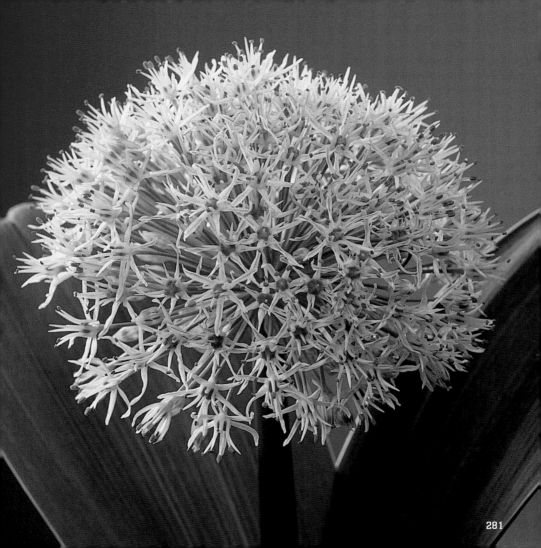

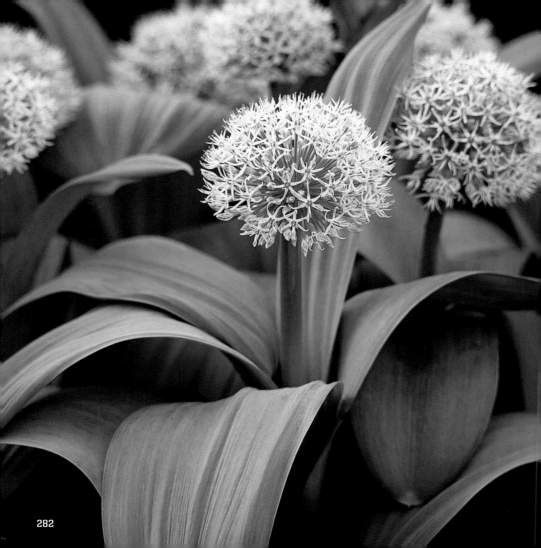

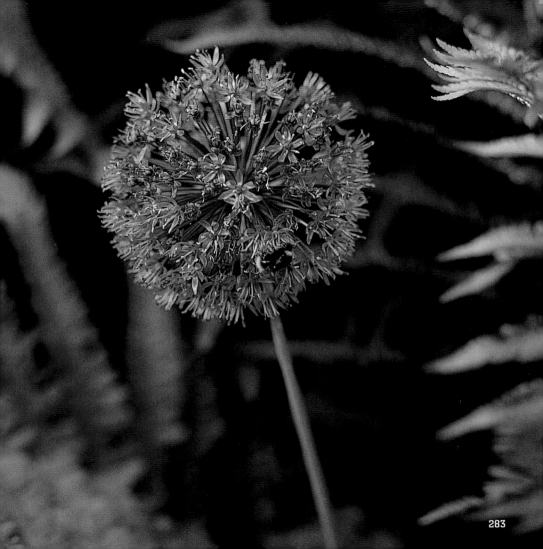

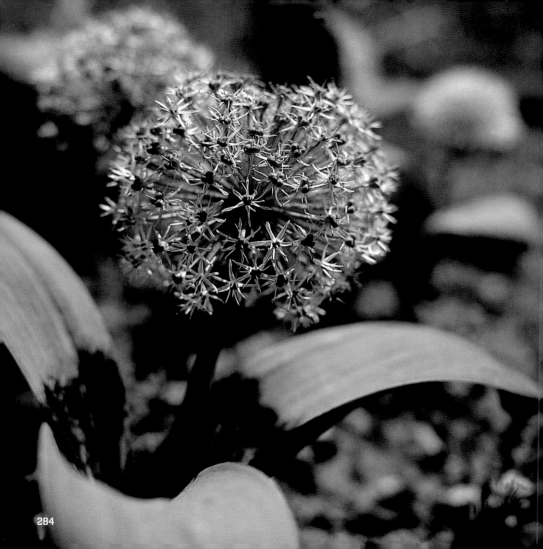

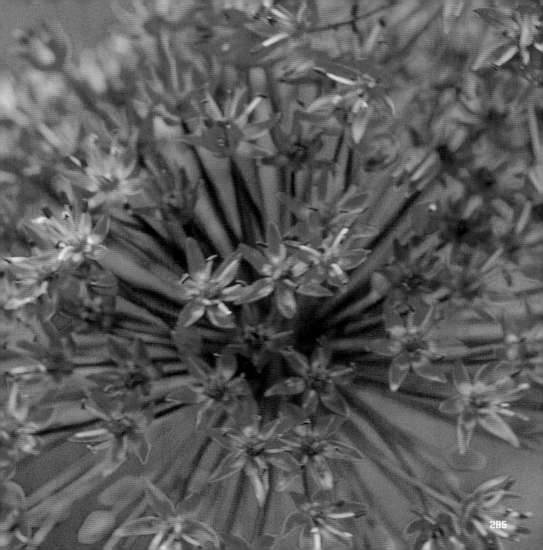

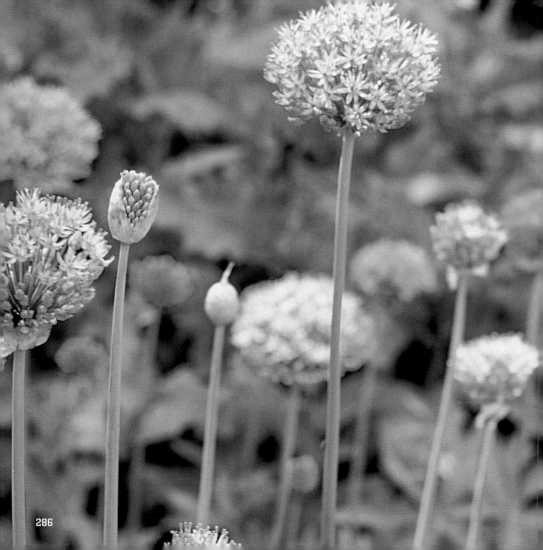

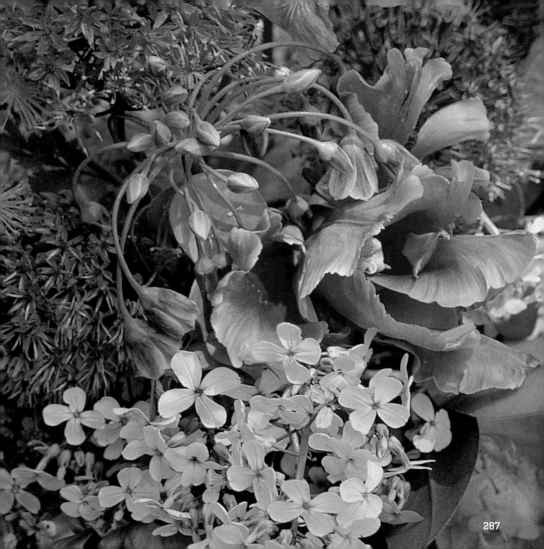

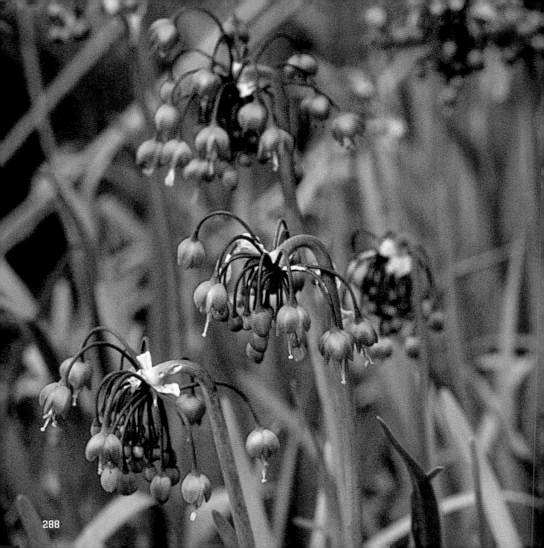

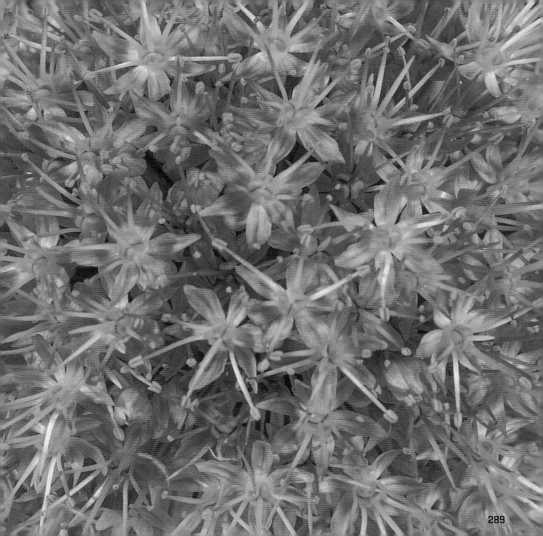

289

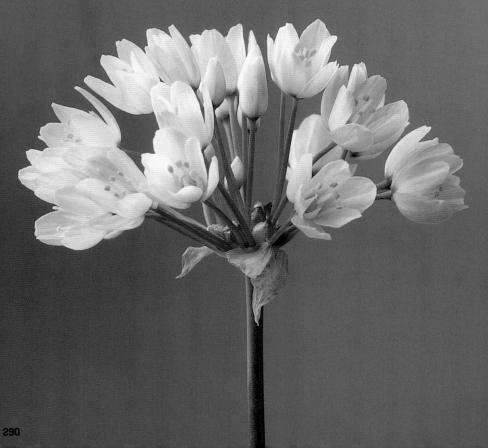

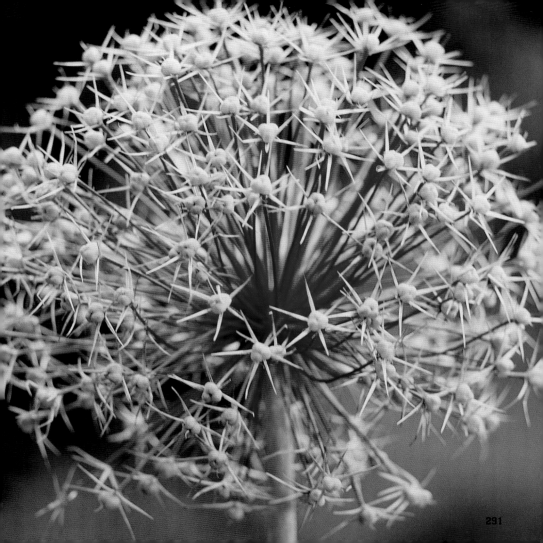

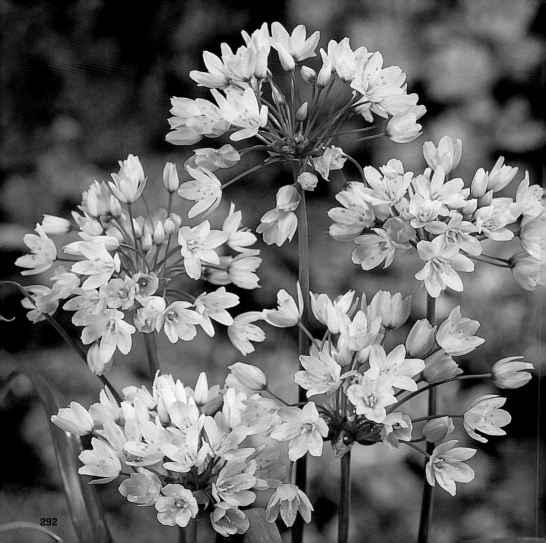

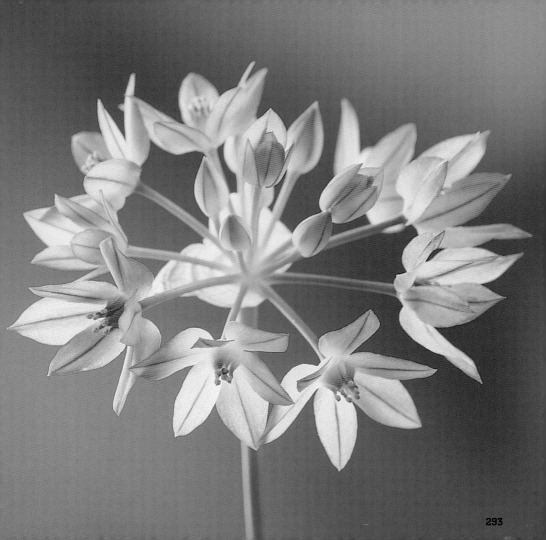

293

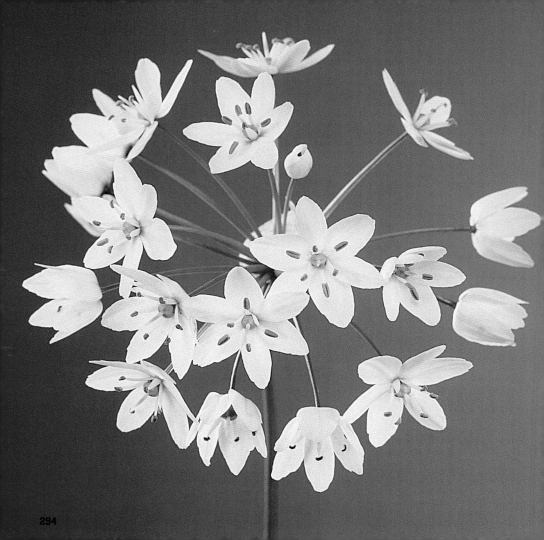

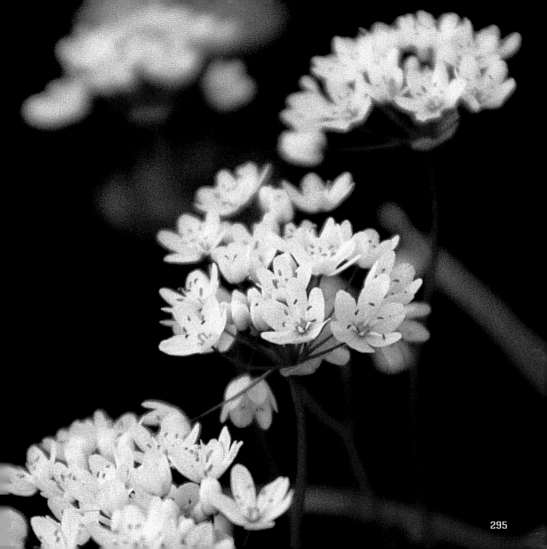

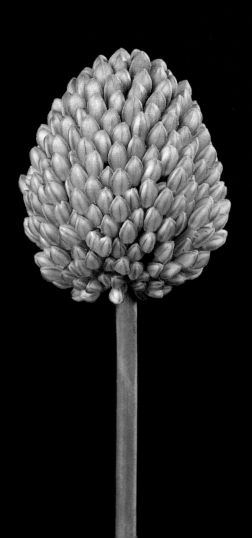

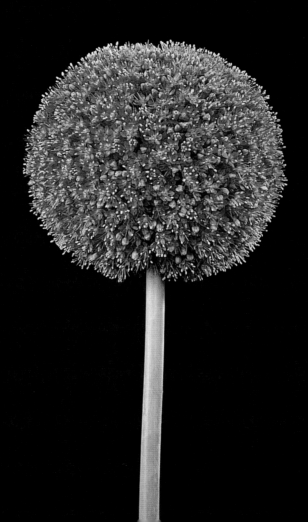

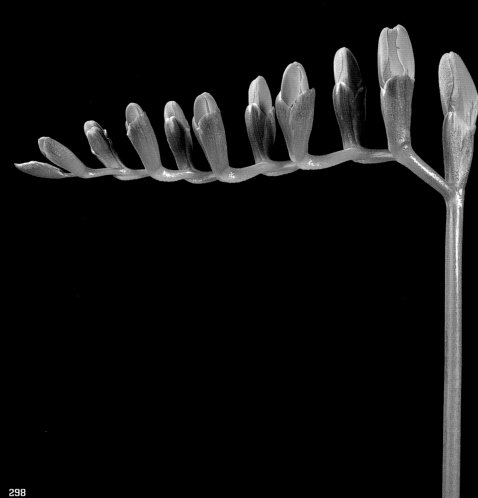

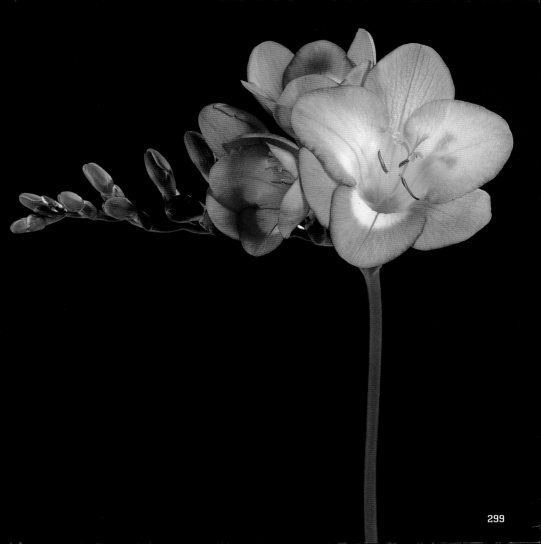

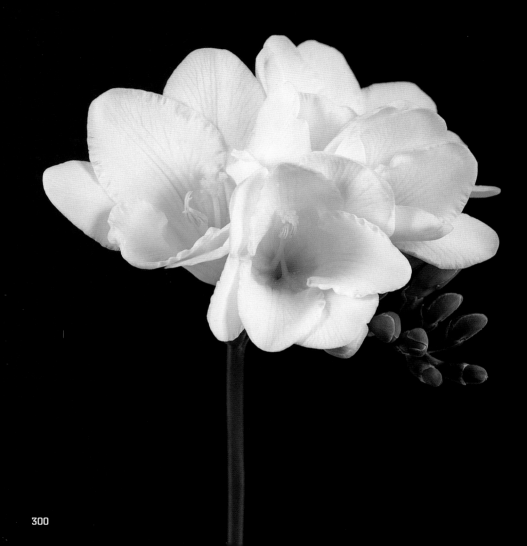

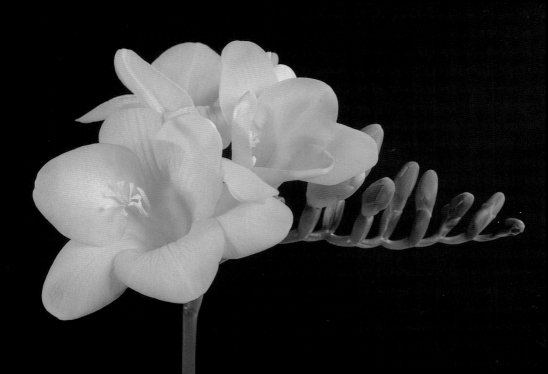

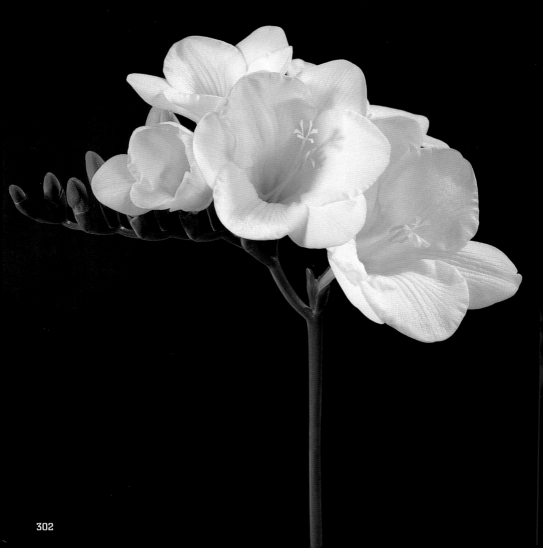

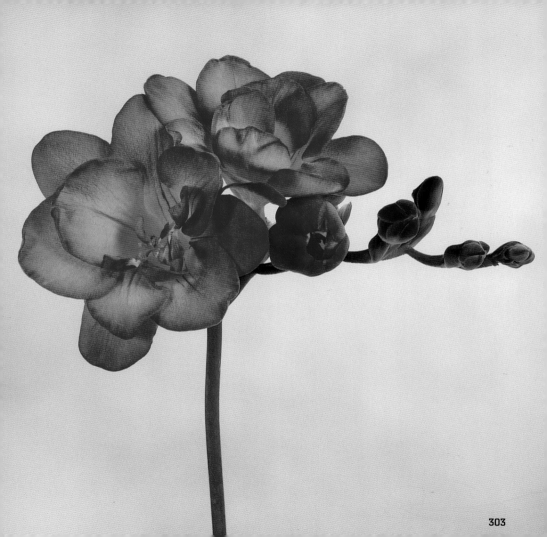

303

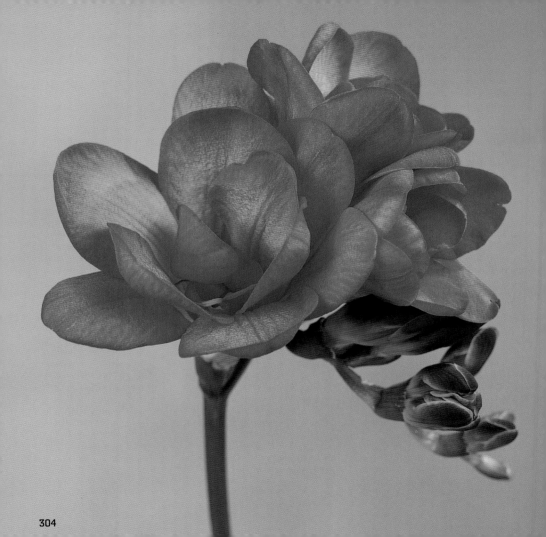

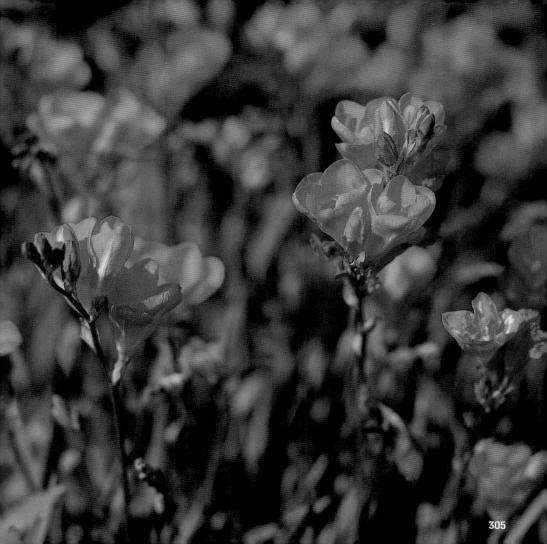

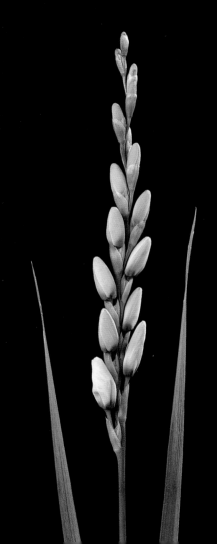

306

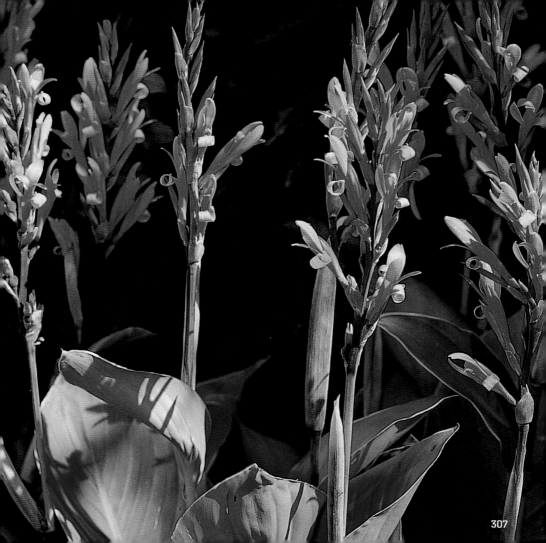

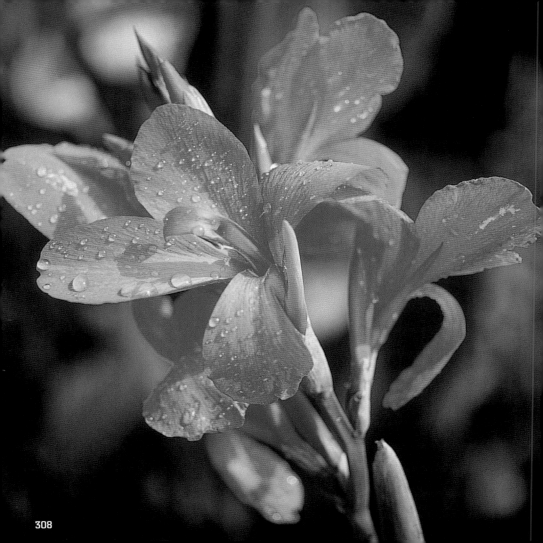

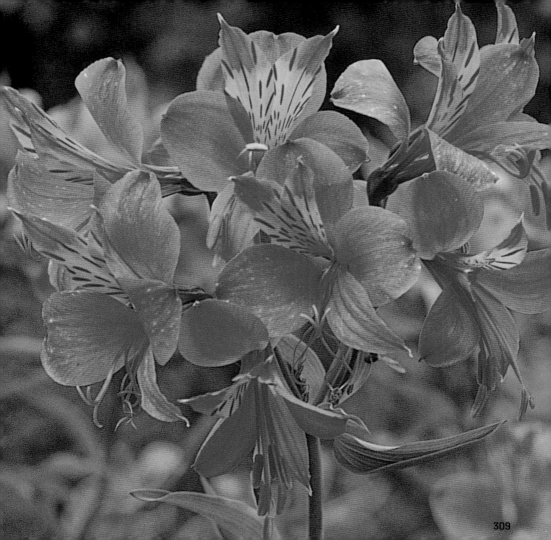

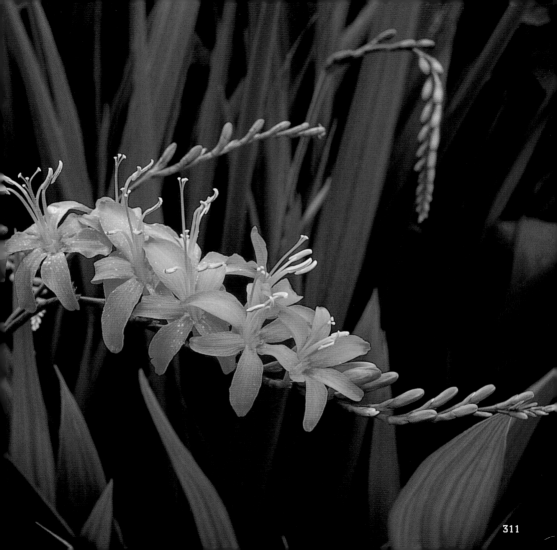

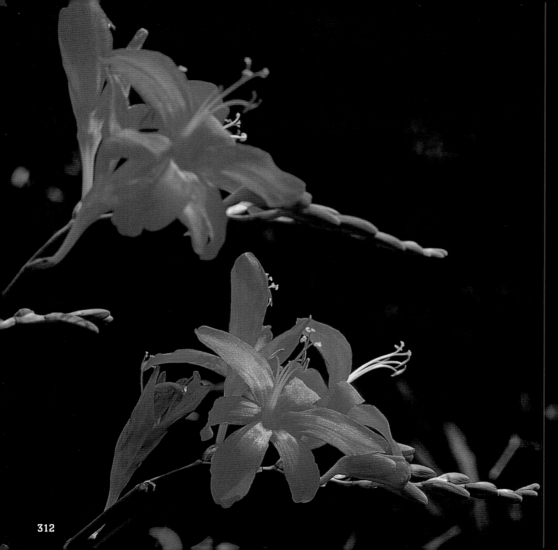

312

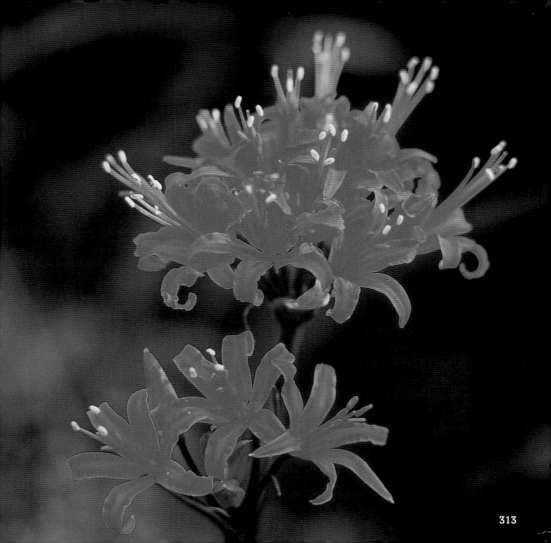

313

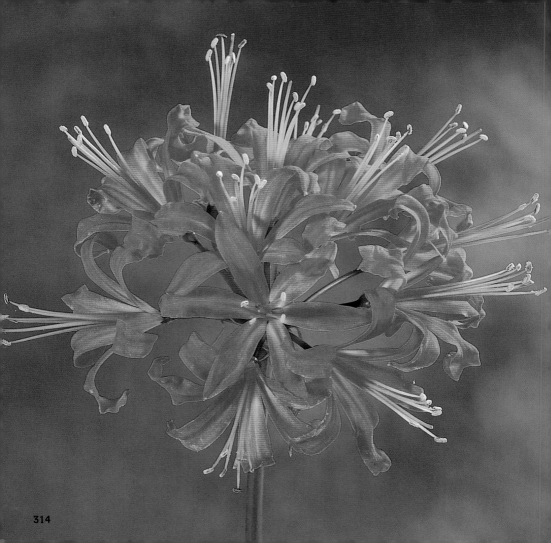

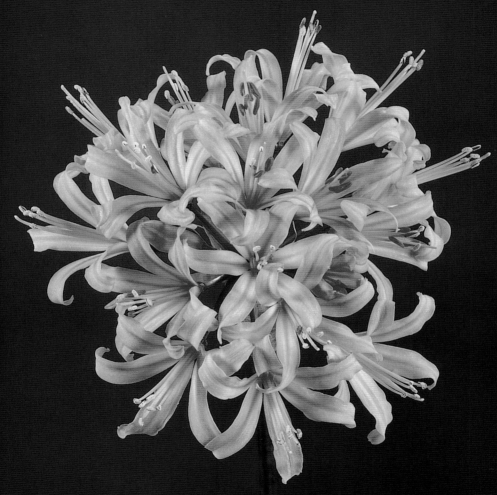

315

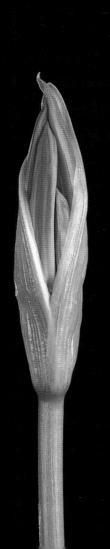

316

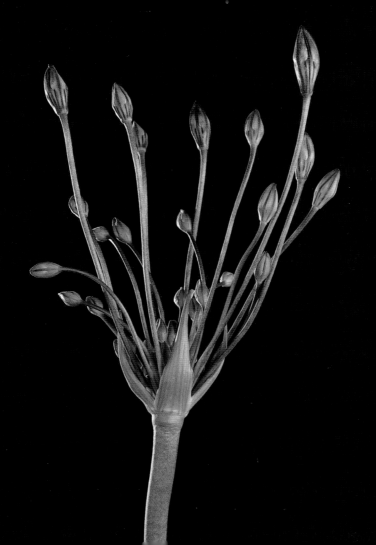

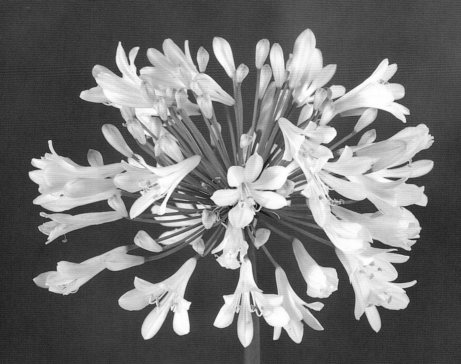

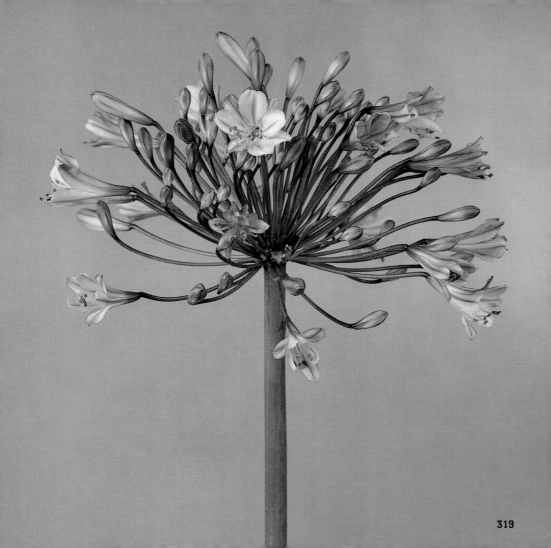

319

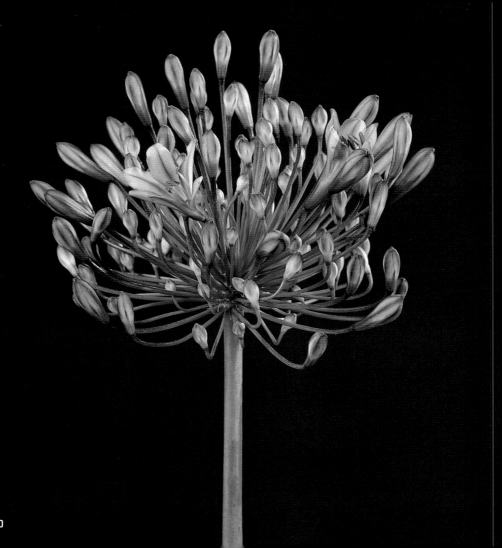

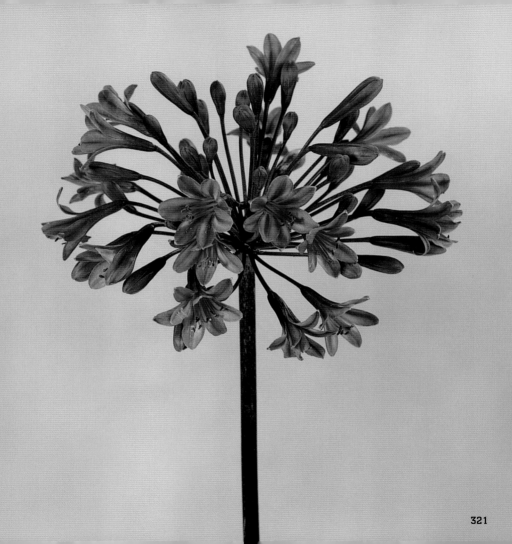

321

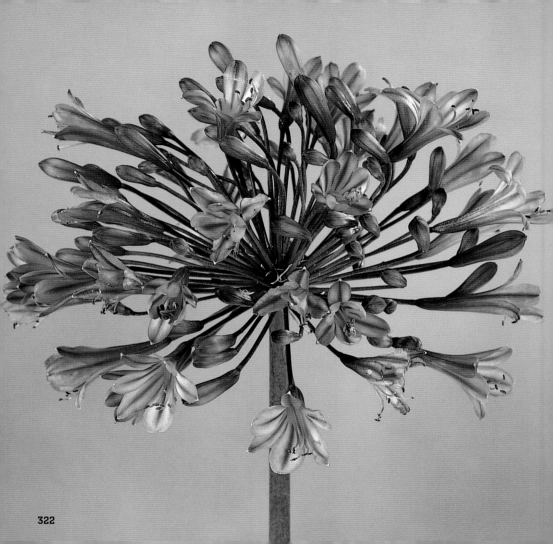

322

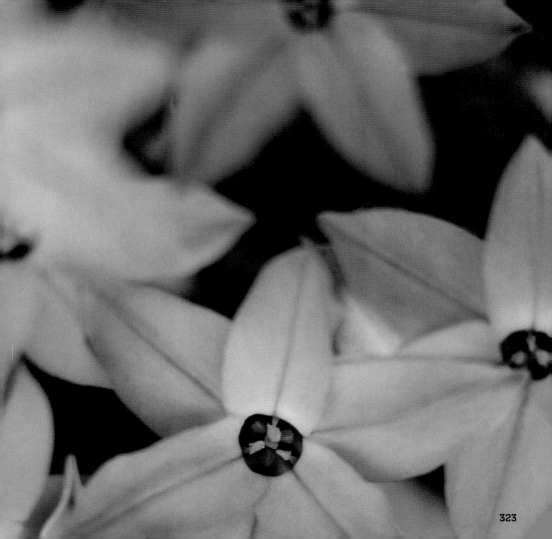

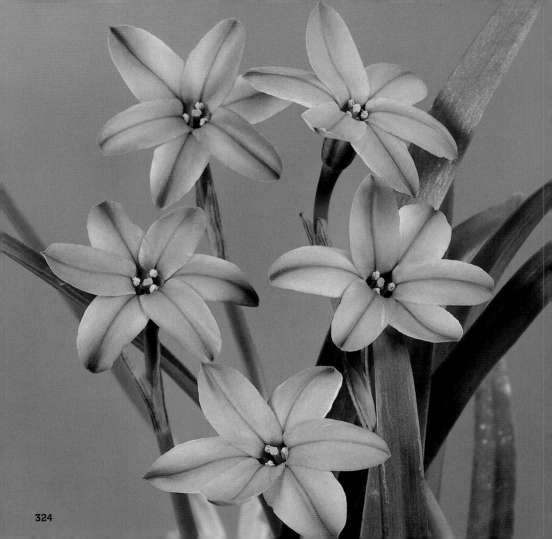

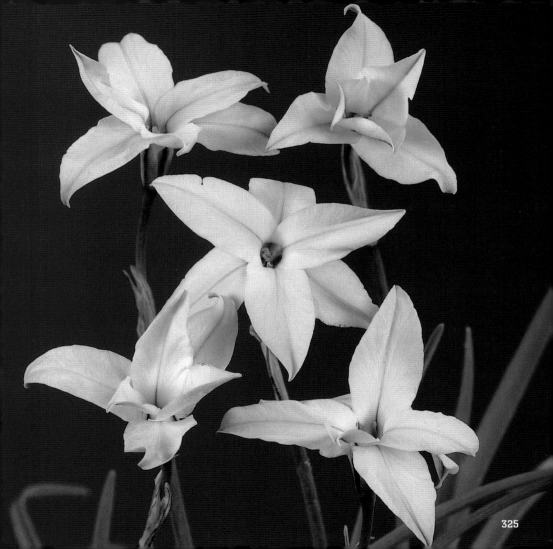

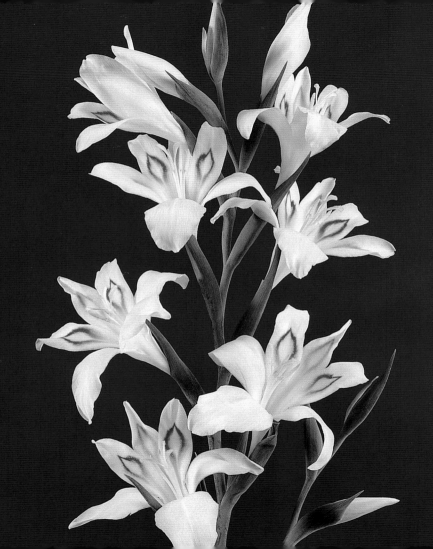

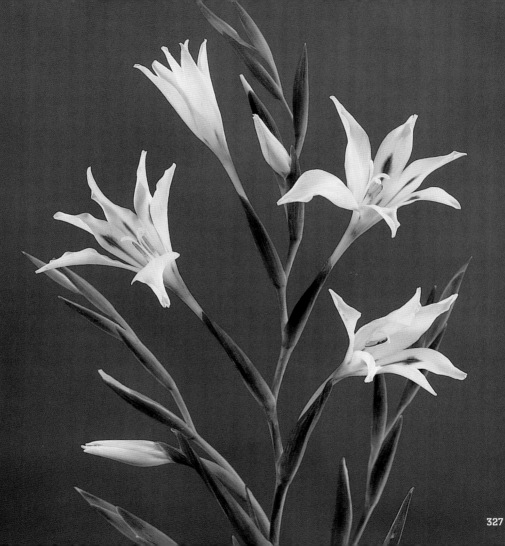

327

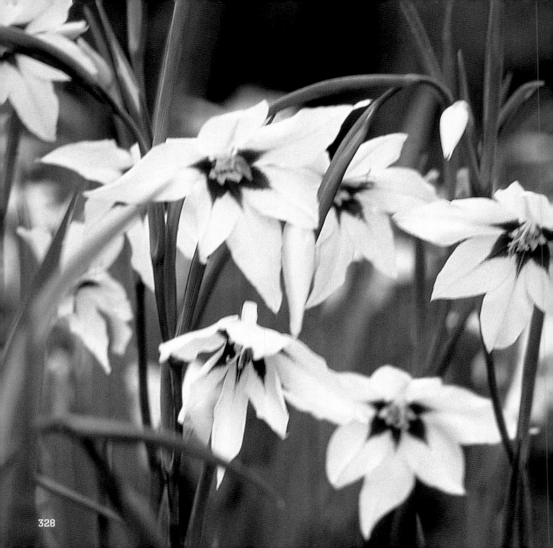

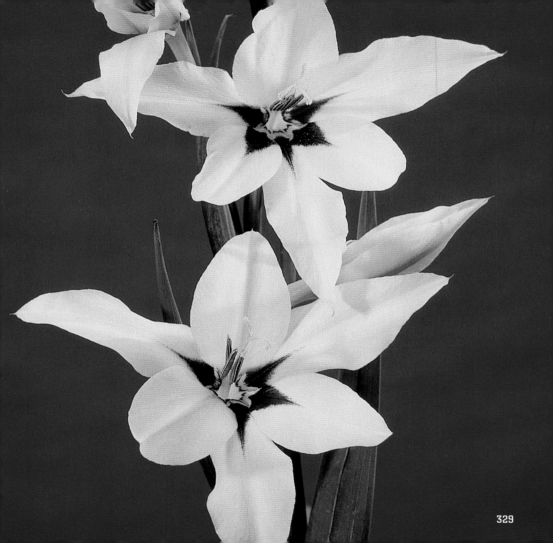

329

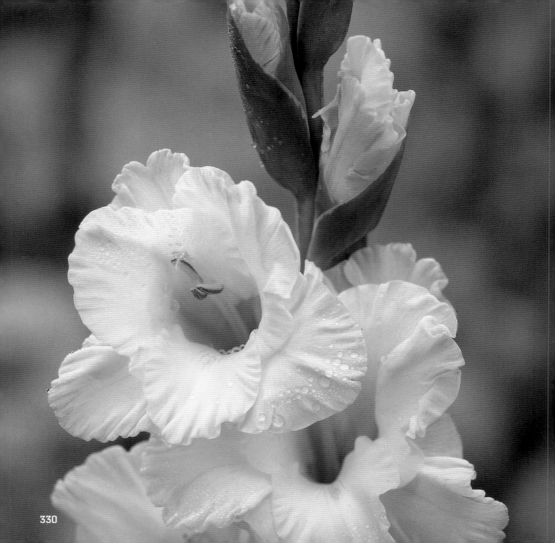

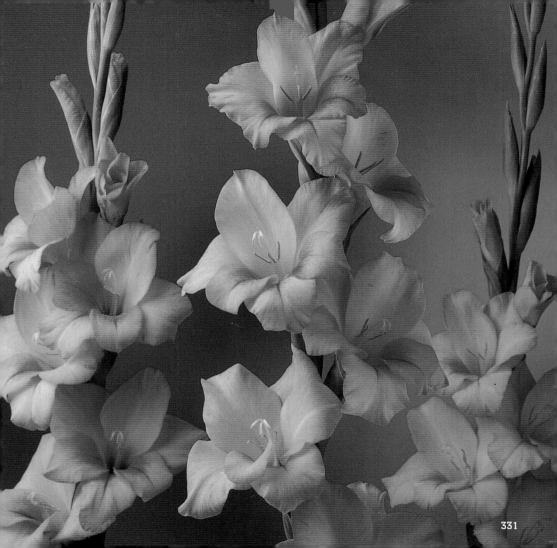

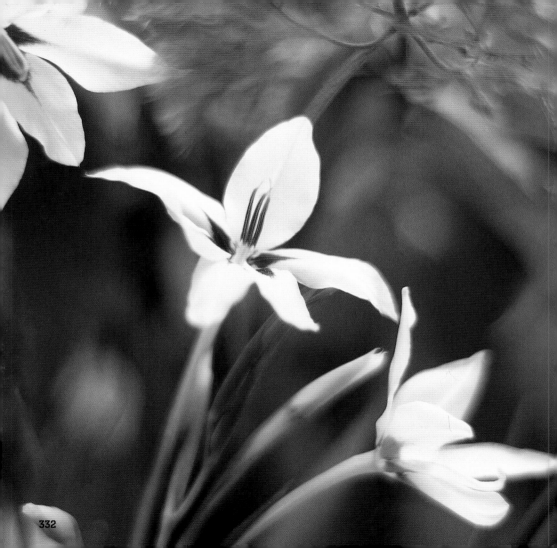

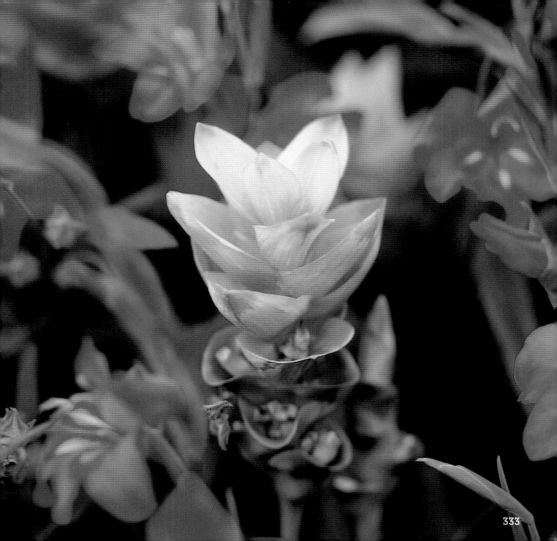

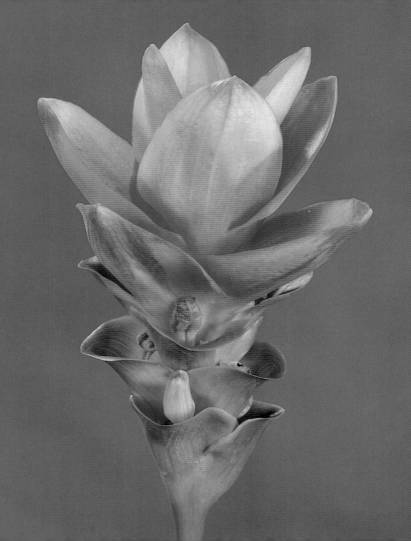

334

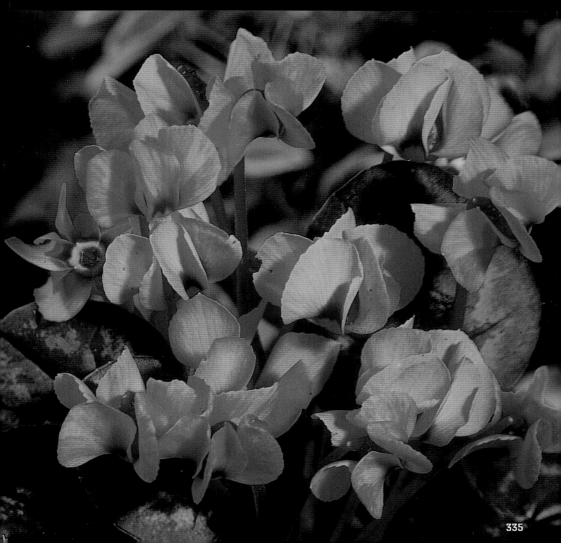

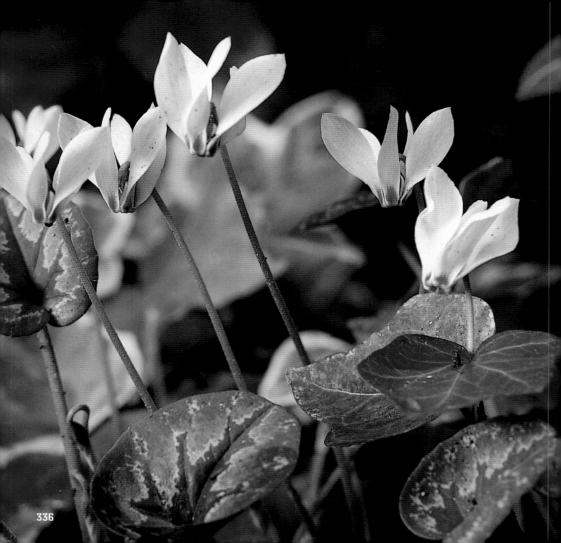

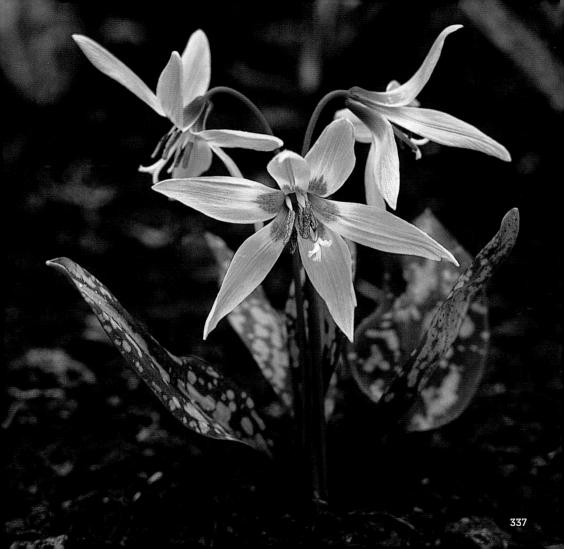

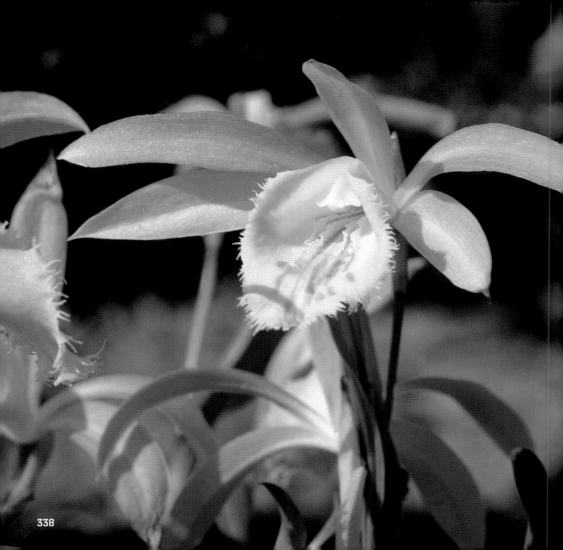

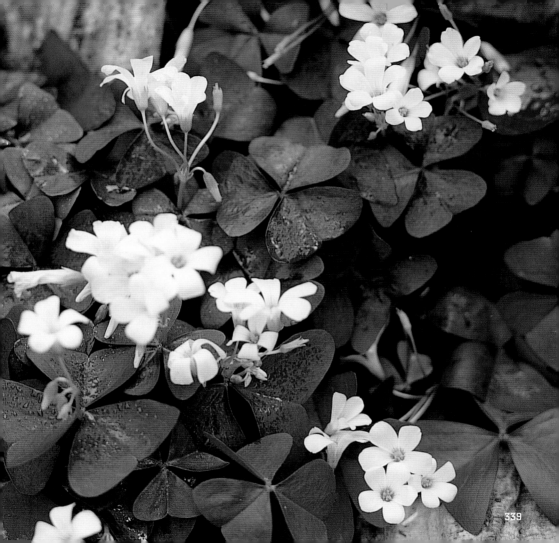

339

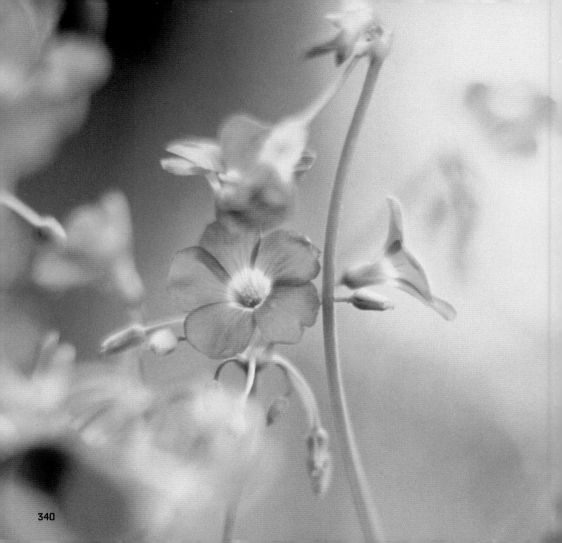

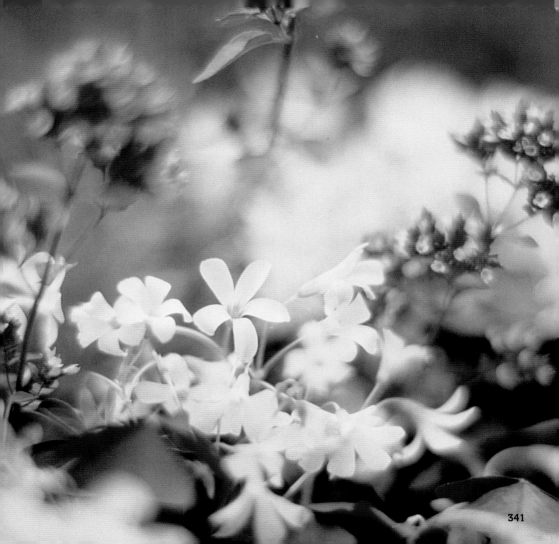

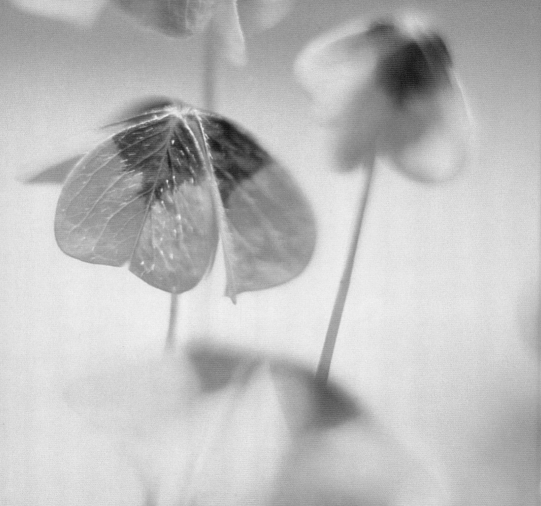

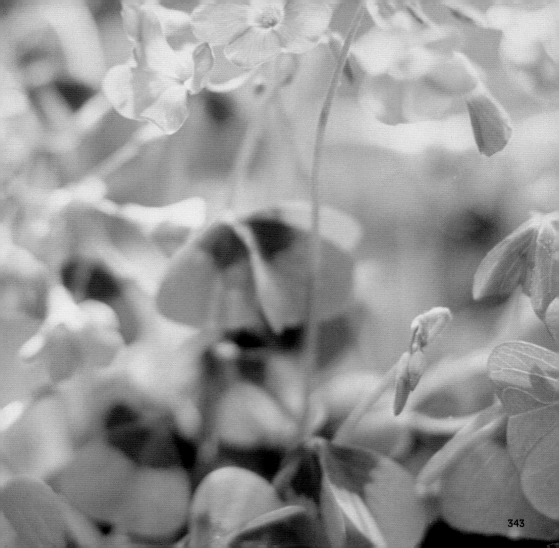

343

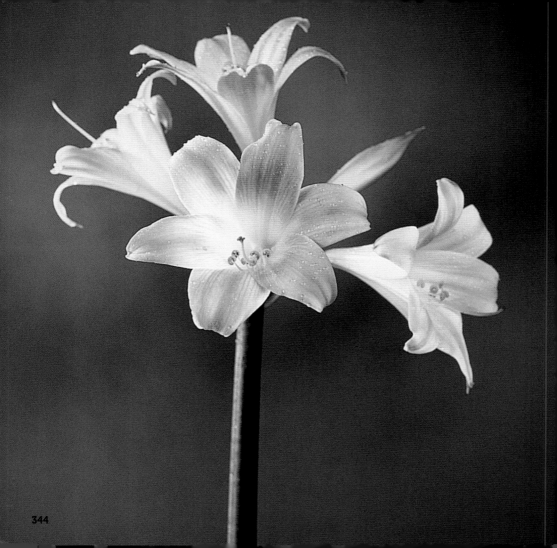

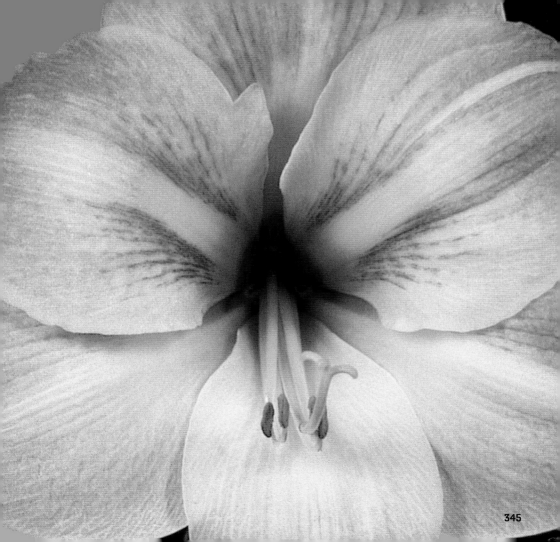

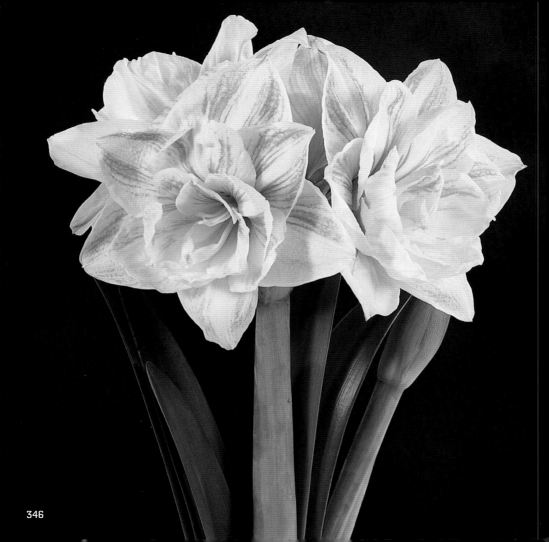

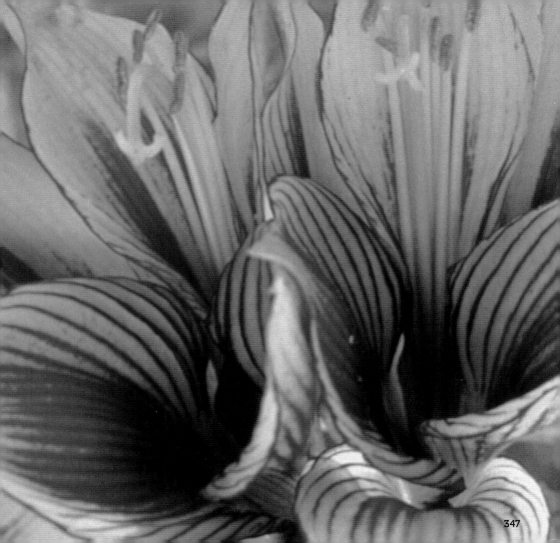

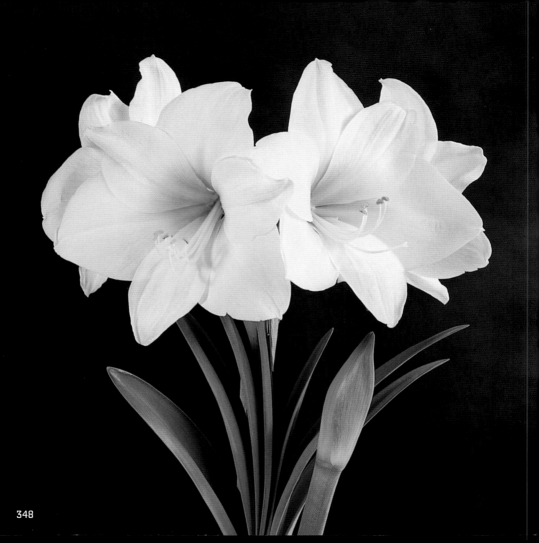

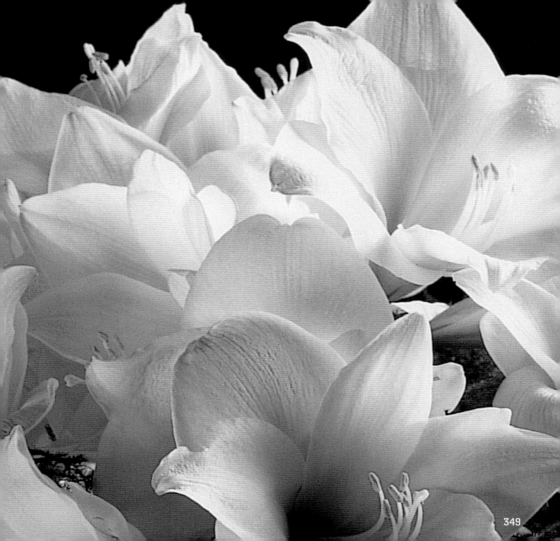

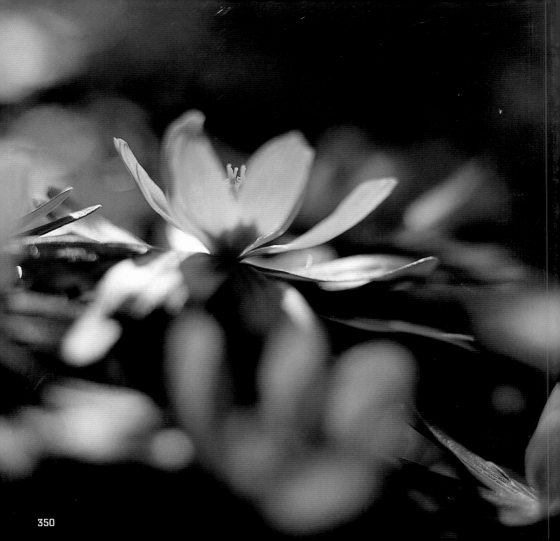

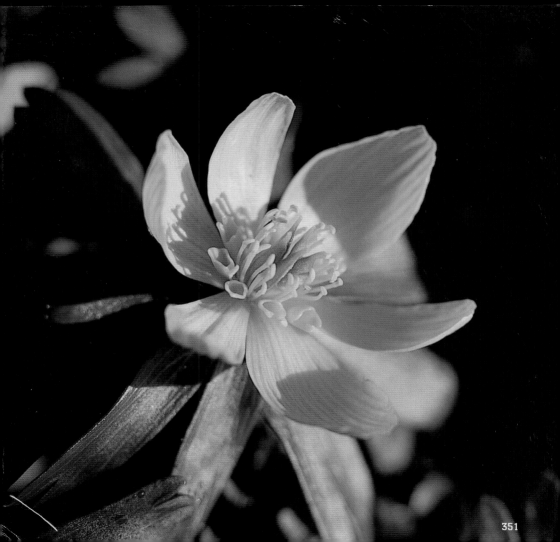

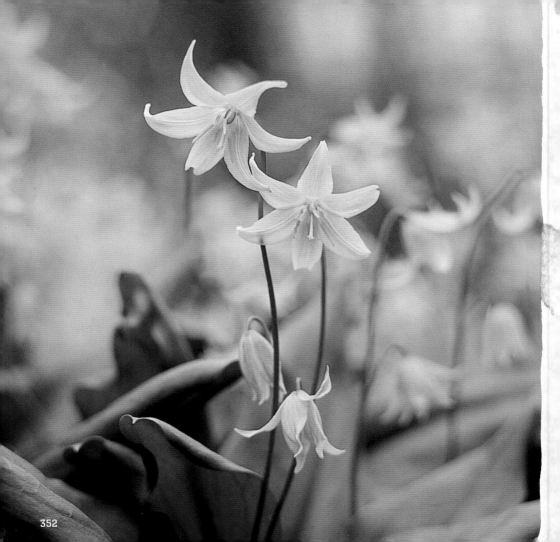